U0000386

柳宗理 隨筆

從過去到現在，各界殷殷期盼下的《柳宗理隨筆》（日文版為二〇〇三年六月平凡社出版）繁體中文版終於出版了。非常感謝各方的支持與鼓勵。

在此也要對出版此書的大藝出版，以及藤田光一在內的柳工業設計研究會諸位工作人員的協助表示感謝。

柳 新一

二〇一五年五月二十九日

柳宗理　隨筆

True beauty is not made, it is born naturally. —Sori Yanagi

何謂設計？

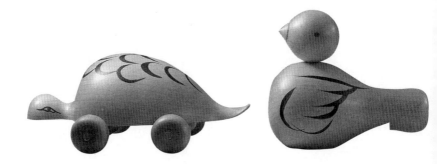

無名設計

當「設計」這個字眼傳遍大街小巷，人人掛在嘴邊，無論什麼都要跟設計師扯上邊，所有人都在談論起設計師後，沒多久就出現一股抗衡的力量，認為有些設計根本與設計師無關，於是就有了「無名設計」（anonymous design）這個詞彙。我第一次認識這個字是在一九五六年，華勒斯（Donald A. Wallance, 1909-1990，譯註：美國金屬工藝家，同時也是家具及工業設計師）的著作《美國產品設計的型態》（Shaping America's products）中。這本書中除了有知名設計師的作品，還介紹了像是牛仔褲、化學實驗的容器，以及廚房用具等無名設計。

另外，一九六四年知名設計評論家魯道夫司基（Bernard Rudofsky, 1905-1988，譯註：出身於維也納的美國建築師，同時也是散文作家。作品內容多為他在世界各地的見聞，內容包括建築、人體、服裝、都市生活等）出版的《沒有建築師的建築》（Architecture Without Architects）也廣受好評。本書中介紹了從世界各地不同的土地環境上自然產生的原住民住宅建築，非常具有特色，這些無名建築的精妙之處，對照醜陋的現代建築，為社會帶來莫大的警惕，的確是一本好書。

最早邁入近代化的美國，在經濟成長之後，開始生產過剩，進入浪費的時代。在激烈的商品競爭中，為了勝出必然會不擇手段，設計師也無可避免受到波及。換句話說，設計將

一古腦兒地轉往商業掛帥的方向。當然，也有少數像伊姆斯夫婦（Charles & Ray Eames，譯

註：一九七〇年代美國設計師、建築師。使用模鑄膠合板及塑膠、金屬等素材設計家具，對二十世紀

的工業設計帶來很大的影響）這麼誠懇優秀的設計師，努力在設計界維持名聲，但大多數設

計師為了煽動消費者的購買欲，都熱衷於走重口味的刺激設計；同時為了加速商品循環，

也將重心放在變化迅速的流行設計上。這類設計叫做「衝動設計」（impulse design），也就

是說，在這樣雜亂不必要的誇張衝動設計氾濫之下，人們會感到疲憊，視野變得空虛。於

是，便出現了什麼都沒有的設計，也就是所謂的無名設計。

「anonymous」這個字在字典裡的意思是「匿名、無名」，換句話說，就是設計師一概不

涉及的意思。說起無名，就會讓人想到過去純粹的民藝，都是無名的作品。在每一塊土地

上為了當地人使用而出現，不是由藝術家或設計師特別製作，而是沒沒無聞的師傅來打

造。而且，跟現在那些令人眼花繚亂的設計相較之下，由於適用於當地生活，忠實自然地

打造，還多了一種健康穩重的美感。實際上，這樣的作品具備人性與生俱來的溫暖，潛藏

著十足的魅力，可以吸引到思緒混雜、身心疲憊的人們的目光。然而，過去的民藝以手工

為主，進入到機械時代後，很難繼續在這種模式下供應我們生活所需。不過，當今以機械

製造的生活用品中，有沒有不涉及設計師的呢？雖然僅有少數，這裡仍列舉出兩、三個案

例，同時說明無名設計的本質與優點。

1　牛仔褲大約在距今一百五十年前問世（編按：本書寫於二〇〇六年）。在流行瞬息萬變的時尚界，一種服裝能保有這麼長的壽命實在很罕見。據說最初是為了礦工使用而製造，但礦工的重度勞動需要堅固耐用的服裝才行，於是想到了丹寧布。一開始好像有咖啡色、灰色與藍色，其中藍色最容易染色而且不易褪色，因此美國最先製造的就是藍色牛仔褲。礦工需要把礦石與工具等放在口袋裡，但口袋底部容易綻線，於是便想到加上銅質鉚釘來補強。不過，坐下時，鉚釘碰到屁股會很痛，加上長時間在太陽下工作鉚釘也會發熱，之後想到的解決方法就是把鉚釘縫在布料中間。就像這樣一點一點慢慢改良，不過，牛仔褲本來就是為了因應勞工嚴苛的工作環境而產生的褲子，直到今日依舊不退流行，而且基本概念並沒有改變。

2　棒球。對於球場上投、接、打等參與這場競技的球員來說，棒球必須要用起來最舒服、最順手才行。而且得具備適當的彈性，在多少用力拋擲之下也不會有損傷，要堅固耐用。此外，場內外所有人都要將全副精神集中在這顆球上，自然要有它該有的健全樣貌。棒球表面是染成白色的牛皮，正中央是用紅色麻線縫合了兩片葫蘆狀的皮，而這道縫線對於投手投出的曲球、速球等各式球種上扮演重要的角色。符合實用性的這條紅色縫線，描繪出了多麼美的高次曲線！所謂「用即是美」，講的不就是這個嗎！在沒有受到具備美感的設計師任何接觸下，一顆棒球中蘊藏的是另一股令人肅然起敬的美。

3　冰斧是山友在攀岩或攀爬冰壁時必備的重要工具。冰斧上方有個用來挖洞的鎬尖（前端尖銳的部分），以及用來鏟出立足點的鏟頭（平直的部分），兩者就在一根細長的柄上保持完美的平衡，這就是冰斧的造形。手掌緊握住鎬尖與鏟頭的基部，把冰斧握柄下方前端包覆在外，稱為「石突」的鐵質護具撐在地上，當作登山杖使用。由於使用上的好壞會直接攸關登山者的性命，追求的是在功能上的極致，外形上省略掉一切不必要之處，因為讓設計師美感毫無介入的餘地，反倒展現出凜然的姿態，或許這正是最典型的無名設計吧！從人命為出發點，散發出的美是那種以商業營利考量下打造的物品所無法比擬的。

最近百貨公司也有一些標榜沒有品牌的無名設計商品，相當受到年輕人的喜愛，多半是因為在放眼望去言必稱設計的環境下，讓年輕族群感到厭煩，反而是無名設計能使人感到心靈平靜吧！對遭受濁流席捲下的現代文化來說，或許無名正是一帖清涼劑。

所謂工業設計

雖然相較之下有點晚，但日本在這兩、三年也突然關注起工業設計的必要性。尤其去年（一九五二年）開始每日新聞舉辦的工業設計博覽會、秋季展開的大型工業設計展，對於推動這個領域帶來很大的影響。看看今年的展示會，可能因為聚集了最新廠商的產品，相較之下水準比去年高出許多。然而，乍看之下感覺精緻的這些產品，仔細觀察之後會發現仍然不脫有「模仿」外國產品的傾向，依舊缺乏原創性，這一點實為遺憾。工業設計真正的意義，並非只在外觀，反倒是創意本身才值得更加注意。話說回來，日本的製造商善於模仿，也就是習慣了製造「便宜沒好貨」的產品，幾乎都不懂得將資源放在製造創意上的價值。

日本的廠商為了菸品Peace付給雷蒙德・洛威（Raymond Loewy, 1893-1986，譯註：出生於法國巴黎，二十世紀美國的工業設計先驅，有工業設計之父的稱號）一百五十萬日圓的設計費，贊助商就受到很大的責難，有人罵他們浪費錢，或者笑他們是大笨蛋。但是這款設計的成果顯而易見，Peace的銷售量立刻翻倍。當然，之後的香菸包裝設計上並未出現更精彩的作品，這樣的事實教人遺憾。洛威為Peace的包裝設計花費近半年的時間，當然還有很多工作人員通力合作，估算下來整個作業的總工作時間超過一年。所以，用兩、三小時簡單畫個圖案，收費數萬日圓的日本知名設計師，收的費用還比較高。

工業設計必須經過反覆嚴謹的調查，包括市場調查、材料調查、生產技術調查等等，此外，多數狀況還需要有特殊技術人員的合作（據說洛威的事務所有將近一百名具有各種特殊技術的人員）。一般來說，工業設計還在要試做多個模型下同時研究、檢討。聽說Peace收到了跟實品幾乎一模一樣的模型，包括裡頭用銀色紙張包裝的香菸，類似的設計一共有九款，這表示試做的模型少說也有幾十個。

前一陣子有一家大型電器商來委託我設計立燈，希望我在一個星期內可以畫出十張設計圖。這可不是開玩笑。我跟對方說我又不是繪圖師，當下就回絕了。社會大眾對於工業設計的概念還停留在這個階段，但工業設計並不是單純畫草圖，工業設計最原始的使命，應該是盡可能利用目前最新的科學技術，創造出夠精良、更方便好用的機械產品。

在打造出每一項產品時，都必須更加用心，否則日本產品將永遠得背負「擅於模仿的劣質品」這個污名。

產業設計在造形上的訓練

有個製造電唱機、收音機的工廠，在我參與其中時，在設計上首先讓我感到最吃力的（絕大多數地方都一樣，所以後來我也不感到驚訝了），就是產品有太多無謂的裝飾，有一種沉重陰鬱的感覺。可能過去的認知中，流洩出貝多芬、蕭邦這些音樂的電唱機，都非得帶著古典或是懷舊的感覺。於是，我拿出外國的雜誌（這是取信對方的手法之一），說明其他地方已經走明亮簡單（單純性）的路線，必須摒棄以往那種令人眼花繚亂的設計。總之，我一再強調簡單的重要性。剛好那裡有個從工藝學校畢業不久的年輕設計師，懷抱滿腔熱情，過去大概常受到高層的指責，看到我來了之後大受鼓舞，開始努力做出很多沒有裝飾的簡單設計，好像在對高層喊話，表示自己原先的方向是對的。結果，我看了之後，發現他的簡單設計實在是單調乏味，感覺就像冷冰冰的樹木或石頭。這就跟某某指導下的標準家具一樣，毫無個性。這根本不是簡單，還不如之前眼花繚亂的設計來得好一些。當然，這麼充滿熱情的人，對於產業設計（industrial design）的基本要素——功能、技術、材料、經濟、量產——這幾項常識應該很清楚，不會犯下這類錯誤才對……到頭來，對設計師來說，勝負的關鍵還是取決於造形上的感覺。

這樣的說法一定又會遭到日本新興產業設計師如下文般的抗議吧！

「產業設計追求的不只是圖案、意匠、圖面這些外表的美，而是伴隨著科學工業技術進步所做出的設計。」事實上，正是如此。但這裡要留意的一點就是，過去柯比意（Le Corbusier, 1887-1965，譯註：法國建築師、室內設計師、雕塑家，被稱為「功能主義之父」，是現代主義的宗師之一）在談建築時曾倡導「房子是居住的機器」時，部分後進年輕建築師誤解了這句話，省略掉一切造形上的感覺，一古腦兒投入冰冷的合理主義。然而，要特別留意這句話裡「居住」的人除了是生理上的動物，同時也是心理上的動物。產業設計的產品也一樣，使用者是兼具生理及心理上的動物，也就是人。如果產業設計所需的要素只侷限在功能、材料、量產、經濟，那就會成了工業設計，是屬於顧問工程師的工作。產業設計師的工作還是要將上述各項要素組織起來，打造出適合人類美好的生活，這才是最大的使命。包浩斯（Staatliches Bauhaus，譯註：國立包浩斯學校，一九一九年成立於德國的建築藝術學校，於一九三三年在納粹政權的壓迫下關閉）的使命在於培養具有工程知識新感覺的藝術家。另外，柯比意之所以比其他建築家能創作出不凡的造形美，也是因為他不斷藉由繪畫來訓練自己的美感。

那麼，一名優秀的設計師為了鍛鍊自己的感覺就要去練習石膏像素描或人體素描嗎？不對，這一套已經是過去老掉牙的學院派，絕對無助於創造現代美感，甚至反倒有害。包浩斯或說後包浩斯針對這一點，也就是造形上的訓練採用一套全新的方法。而這套包浩斯的研究方法又根據不同的場所、時代，衍生出各種變化。歸納下來，新設計在造形上的感覺，大概需要下列幾項訓練。

．自動運作論（Experimentation of Automatisme）的實驗。將這個做為掌握美的來源不斷嘗試。

．組織架構（Composition）：組成平面、立體及色彩的研究。

．型態（Forme）：型態的研究

．量（Volume）：量的研究

．空間（Space）：空間的研究

．物體（Object）：物體的研究

．材料（Material）：材料的研究

．蒙太奇（Montage）

日本的產業設計師幾乎都出自於美術學校、工藝學校，幾乎沒有人受過這類新的美學訓練，所以不可能出現優秀的設計師。從這一點來看，希望能盡快成立類似包浩斯這樣的學校，培養出真正的產業設計師。

由此可知，要說對產業設計師而言，最重要的是什麼，就是現代造形的感覺。從純藝術來說，如果不具備抽象派、超現實主義之後的素養，應該可說絕對無法成為優秀的設計師吧！

傳統與設計

每年都有國外知名的建築師或設計師來訪日本，這些人異口同聲對日本的傳統文化讚嘆有加。從西方的角度來看，日本處在偏遠的地區，長期以來培養出追求人性的體現方式，跟歐美人士完全不同，令他們大開眼界，並對這般前所未見的精粹特殊日本文化嘆為觀止。然而，很遺憾的是，他們對於這些設計師或建築師從事的現代創作，除了極少數的例外，多半都興致缺缺。原因是這些作品跟他們本身的創作也沒什麼差別，或者應該說，跟他們的作品太類似了。

進入機械時代的今日，我們的創作在以科學技術為媒介之外，很自然地就帶有國際化的個性。此外，從區域性的觀點來看，全球逐漸合而為一，邁向世界化也是不得不的趨勢。因此，到現在才開始鼓吹國家的特有文化，或許已經太遲了。

外國建築師看到日本的新建築時，經常會說「太柯比意」（too much Corbusier）。大量的外露混凝土、斜屋頂、貝殼螺旋前端斜切的形狀等。柯比意對日本建築界的影響確實重大。最早期擷取柯比意這些外觀上的特性，在日本打造出的第一棟建築物，可能因為罕見的關係，受到不少佳評，但要是曾經在國外看過本尊作品的人，難免懷疑怎麼又有人模仿。更別說是來自外國的專家，只會將這些視為柯比意的仿作吧？

柯比意思想的偉大之處，是對於太陽底下的世界、都市，及建築物的構想。因此，他秉持的思想的確宏大到與宇宙的原理相連，不過，這些造形上的特殊性，在於展現柯比意藝術性豐富的個性，除了柯比意之外沒有人能表達得出來。而他的個性是在歐洲孕育，與地中海文化有關，更不用說他繼承了拉丁血統。反觀在風土、生活習性完全不同的日本，出現了柯比意肉體的形態，不得不說這實在是個極其詭譎的現象。該向他學習的並不是外在的軀殼，而是他描繪世界結構原理的精神吧？然而，看看現在的日本，只是打造出軀殼就感到心滿意足。

或許是針對西化的自我批判，有一段時間「傳統」這個議題在有心的建築師之間曾引起一陣討論。日本舊有的木造建築與自然融合的空間處理手法，的確在開放空間的現代建築上帶來很多啟示。但令人好奇的是，竟然是在外國建築師開始對日本建築產生興趣的很久之後，傳統論才逐漸盛行。提倡現今的日本建築不該模仿外國，而要走日本風格才行。這樣的理論固然正確，但要是過於刻意，只表現在形態上就顯得不自然，令人擔憂會形成言必稱傳統日本的「日本本土風」（Japonica）。要將手工業時代的民藝形式以機械時代的科學技術來原始重現，再怎麼樣整合也會有不周到的地方，不是反倒有損現代化嗎？例如，校倉造（編註：將三角形或四角形木材交錯搭成井字形，架高組成外壁的傳統建築樣式。如奈良東大寺大佛殿西北側的正倉院）是以木頭建材產生的形態，但如果用鋼筋混凝土來呈現，整體看來不是很不自然嗎？且不論建築，把這套「日本本土風」用在家具、照明器具，以及其他工具上的話，這類趣味性會變得更可怕，冒出愈來愈詭異的東西，像專門只為吸引觀光客的伴手禮。

套用在電器用品等工業產品上，就像現在的流行，淪為閃亮俗麗、品味低下的商業掛帥。如此一來，這般混亂的狀態別說是盲從西化，根本連日本風格都談不上。

這類閃亮俗麗的品味，大部分都是只顧銷售，也就是商業掛帥下的產品，一般來說，品質都很低劣，與外觀呈反比。以汽車市場來說，或許受到國際市場競爭的影響，在機械工程上進步很多，大多也擺脫了閃亮俗麗的品味。但似乎還是從美國車、義大利車、德國車上擷取了各自的造形，或許「無國籍的性格」可以拿來形容日本車的特色。此外，就連日本車裡也出現各個廠牌彼此模仿，到最後已經搞不清楚是哪家公司製造，只是從造形上看來規格較小，卻似乎刻意營造出落落大方的這一點，可以讓人猜出是日本製造吧？

在機械時代的今天，什麼是好的設計呢？關於這點有很多討論，但從根本上來看，下列幾項條件，大概沒有人有異議。①功能（使用上）優良；②使用優良的現代技術（科技）；③適當地使用優良的材料；④適合大量生產的設計；⑤考量經濟性，也就是省去不必要的合理設計等。

可以說歸納整理以上各項要素並將之表現出來就是設計的工作。當然，這裡同時也需要設計師在造形上有絕佳的品味，以及豐富的創意。好的設計產品必定暢銷，不，甚至該說想要產品暢銷，就必定要確實掌握到上面五項要素。在日本這塊土地上，為日本人、日本大眾，在考量日本社會的條件下，忠實遵守上列五項要素來設計的話，作品自然而然就有日本的味道。這才正是日本傳統文化優秀的傳承者。

對抗設計的一致化

我對近來的汽車展愈來愈沒有興趣，每輛車都是類似的設計，而且感覺像在賣弄風情，一味討好消費者，更令人感到不耐。這類設計的現況不僅存在於日本的汽車界，整體而言，全球的汽車設計都有這個傾向。十年前的汽車展還不會這樣，當時還看得出各國車款的特色，一看就知道那是德國車，這是義大利車，很有意思。

我認為設計的特性就是表現其產生的環境，也就是背景。比方說，斯堪地那維亞設計下的沉穩成熟風格家具，就是在斯堪地那維亞（譯註：包括芬蘭、丹麥、挪威、瑞典、冰島五個北歐國家）那樣的環境下才孕育出來的吧！當然，各款家具像是漢斯‧韋格納（Hans Wegner, 1914-2007，譯註：知名丹麥家具設計師）或是雅格布森（Arne Jacobsen, 1902-1971，譯註：丹麥建築師），都展現了各自的風格。

但這些風格都包含在斯堪地那維亞這個大環境的特性下，更仔細觀察會發現，在斯堪地那維亞之中，芬蘭、挪威、瑞典、丹麥等不同國家的產品也有各自的特色。在當地待久了就知道，即使同屬斯堪地那維亞地區，每一國人的長相也略有不同，設計同樣也有各國的特徵。也就是說，產品設計的特性除了要求產品，也展現產出的背景特色。至於背景，廣義來說就是產出的環境，也代表了直接在該環境孕育出的社會。換句話說，設計的風格

等於表現了其產出背景下的社會。另外，這裡的環境自然還包含了風土、氣候、人種、文化、技術等各個面向。

社會大眾普遍認為我的設計很有日本風格，但我是個日本人，生活在日本的土地上，如果真心想為日本社會大眾做設計，自然而然就會出現日本風格。過去我曾受邀到德國的設計學校，教授產業設計課程一年。當時德國的某間一流家具公司委託我設計椅子。要我這個在異鄉的日本人為當地的居民設計，而且是在短暫的停留期間就得完成。我心想，這樣的設計很不負責任，便婉拒了。

家具因為跟一塊土地上打造的居家傳統生活方式有著緊密的關係，每一個國家生產的家具至今仍強烈保有各地的特色，十分有趣。反觀汽車，幾乎看不出各國設計的特色，這可能是因為汽車並不停留在一個地方，而是到處移動的工具。換句話說，可以很容易超越國界。此外，放眼全球並沒有幾個國家擁有能生產汽車技術的大工廠，而自由主義國家中，資本朝向國際化時，汽車工廠的生產型態，就會受到世界上少數資本家，而且還是美國資本的侵略。例如，完全被 GM（General Motors，譯註：美國通用汽車）吸收的德國歐寶（Opel），現在已經看不出絲毫德國車的風格，完全走向美式設計。從這個角度來思考會發現，事實上，汽車設計的風格受到生產國的影響小，而容易突然轉向國際性的風格。當然不只汽車，所有機械生產產品都逐漸走向國際化的風格。換句話說，汽車設計的背景已經從單一國家擴大到全世界，因此設計從各國風格走向國際化風格也是理所當然的趨勢，單

028

從這一點看來可說是天經地義。然而，這個國際化是否以正當的型態發展呢？這就令人質疑了。

雖說設計的國際化，其實是由美國為主的資本朝全球膨脹，擴張的速度愈來愈快，這已是不容懷疑的事實。因此，所謂的國際化設計趨勢，實質上具備非常強烈的美國風格。整體而言，就是在龐大的資本下，美國商業設計征服了全世界。

目前所謂的工業設計當然是從美國開始。由於機械的量產超過需求，生產過剩，勢必會造成同類生產企業的激烈競爭。這時，就會有設計師磨刀霍霍，設法提高消費者對產品的購買欲。當然，要是設計師也參與了改良產品品質，大多都能提升產品。不過，要是把產品內部的改良交給工程師，只利用設計師來提升產品表現，就有問題了。這裡的表現指的是刺激消費者購買欲的外觀呈現，生產者會在這一點上特別要求設計師，因此，設計師在設計上也難免會走容易吸引消費者目光的閃亮俗麗刺激風格。這就是衝擊設計（impulse design）的開始。尤其愈是品質不好的產品，五顏六色的豔俗程度就愈嚴重，就跟暗夜裡女人以濃妝豔抹討好他人差不多。這股趨勢從開發中國家急速成長，對躍上已開發國家的日本產品造成嚴重影響。例如，無論哪一個廠牌的汽車，車尾都設計成可樂瓶形（可口可樂瓶底的形狀），即使還沒受到美國資本吸收，在設計上也早一步受美國同化。這股潮流當然不只在汽車界，所有的產品在超出國內需求，得往國外出口時，就得面臨這樣的宿命。而且

看得出幾乎都是出口到美國。這樣的趨勢也不只有日本，歐洲各國的產品也逐漸有美國化的傾向，朝廉價的商業主義靠攏！

上述這類商業導向的設計趨勢，只把重點放在產品銷售上，出現的缺點就是連使用者的需求都會被犧牲掉。大體上這類設計是讓產品超越本身的價值，外表看起來更好，也就是隱含著欺騙的風格，而且還不容易當場看出缺陷在哪裡。就像汽車裡的問題車，或是電視機的定價與零售價的雙重價格標示，外行人很難清楚辨識。好比說，有一陣子很流行在車上裝很多燈，前後最多的一共裝了二十二個。乍看之下當然很奢華，但就功能來說根本不需要那麼多，而且最重要的是光是這樣就會大幅提高成本。同樣地，保險桿、輪框蓋鍍鉻，或是豪華的水箱飾罩、儀表板的裝飾，以及其他不必要的點綴……是否想過要是把這些全部去除，可以降低多少成本嗎？另外，宛如佛壇金碧輝煌的電視機設計，就功能上也毫無意義，根本只是礙眼。省掉這些裝飾，就能大幅降低成本，品質上也不會受到誤導，走實實在在的路線。其他像是冰箱，有沒有發現那些零零碎碎的小裝飾，會讓保存食物的容量變小呢？（相同尺寸的冰箱，歐美款可以裝得更多。）

為了銷售更多產品的衝擊設計。在這個概念下，設計師把重心放在粉飾缺點，而不是在產品本身。這完全不需要有任何工程方面的素養，同時藝術上的良心反倒成了阻礙。畢竟，只求銷售不擇手段的廠商自我本位，面對這樣的要求，會讓設計師的道德感變得非常低。接下來，設計師本身又往利己主義靠近一步，這下子會為了保住自身的利益，連業主

也就是廠商也一起矇騙。設計師先是蒐集資料，吊人胃口似地解釋市場調查，恫嚇業主，然後三兩下畫些簡報圖（要以造形畫來當作設計只有這個），用來迷惑業主的眼睛。而愈來愈多設計師都已經把這個當作共識，那就是以這種簡單的技術來爭取案子（設計師之間的競爭激烈），或是要業主繼續掏錢，是最有效而且最迅速的手法。在這個過程中別說是生產性的討論，就連使用者的需求也沒提及，最後做出來的設計當然是離暢銷的設計非常遠。換句話說，對設計師而言，重點只是放在該怎麼抓住業主（廠商）的心。前一陣子有個案例，跟美國一家前幾大的建設機械公司合資的日本建設機械公司，決定生產銷售美國的農耕牽引機。在美國的設計師傳了造形圖到日本後，乍看之下畫得雖然漂亮，但實在過於簡單，沒辦法在生產上訂立實質的技術性計畫，於是日本這邊就要求有進一步的細節。之後雖然算是收到送來的細節，但也只是一開始那張造形圖的細部，在技術上跟生產上自然不可能靠這些內容來討論。這讓執行設計的技術人員非常頭痛，跑來找我商量到底該怎麼辦。整件事真是莫名其妙，不過，當初就因為這張簡報用的造形圖，讓這個設計師從業主手上拿到案子嗎？要是就依照這個設計，勉強製成產品，究竟會帶給使用者多大的困擾！大約五年前，在亞斯本的國際設計研討會上，有人認為目前的產業設計根本就像妓女，甚至還被貶低到第三職業群（譯註：過去日本社會對職業的分類，第三職業群是藝人）。這指的一定就是像畫出那種農耕牽引機形象畫的設計師吧！

有人把當今的美國文化稱為油漆文化或罐頭文化，總之，美式商品整體而言都有一種膚

淺令人不舒服的感覺，現在還更加入迷幻風格的錯亂。這也再次展現了美國這個背景的特性。包括了越戰、暗殺與犯罪橫行、經濟不景氣、LSD（迷幻藥）與大麻氾濫、公害、金權政治、種族歧視，外加精神上的不穩定。不過，這些現象不僅見於美國，因為美國的不景氣會影響到全世界。此刻日本的商品設計背景也會受到美國這樣的背景所左右。想要讓日本的商品有健全的設計，或許必須讓美國的背景回到正常狀態才行。然而，就連受到商業行為籠罩的美國，仍舊有像IBM、Herman Miller這些秉持健全進步設計原則的正派公司，令人不得不刮目相看。這些少數的優良設計產品，從歷史的角度來看，將能拯救本世紀美國文化的惡名。反觀日本，幾乎找不到像這樣了不起的企業。在這樣的思考下，就設計背景來看，美國倒還比日本來得好。

日本的設計師過於氾濫，但設計學校的數量恐怕是獨步全球！而這些學校的產業設計部，為了學生畢業後求職著想，多半將重點放在增強簡報使用的造形圖技巧。當然，出了學校之後進入公司旗下的設計師，或是自由接案的設計師，全都從早到晚把時間虛擲在這個造形圖之中。有心好好設計的學生們，為什麼沒人對此提出疑問呢？近來平面設計領域不斷出現造反的聲浪，終於導致「日宣美」（譯註：全名為「日本宣傳美術會」，於一九五一年成立，對平面設計師而言，這是戰後第一個全國性的職業團體，其後被認為功能停滯，並有其他類似的團體成立，幾經批判後於一九七〇年解散）解散。但很奇怪的是，產業設計領域卻完全沒有類似的狀況。這是因為產業設計與商業導向的社會緊密結合嗎？還是這一行已經淪落到成了

過於乏味的利己行業呢？但產業設計的領域，不正是更應該面對這樣的腐敗挺身而起嗎？

面對商業化的衝擊設計，只求營利而醉心於賣淫式的設計技巧，不是更該勇敢應戰嗎？這

樣才能做出對有益於人群的設計吧！

對美麗橋樑文化的期望

二十多年前，我因為工業設計研究調查的關係，受生產總部派任，第一次赴美。當時最讓我感到震撼的就是巨大橋樑跟高速公路的美。

為了載重與耐風壓考量，集結當時土木技術而打造的長跨距大型橋樑，用鋼索懸吊長跨距的樑，不受當時的流行或裝飾所影響，展現了純粹的功能美。

後來我又多次前往歐美，看到橋樑、道路的機會變多了，卻愈來愈感到日本的道路橋、人行天橋、河川橋有多醜陋。

之後，道路公團為了回應這些批評，成立了高速公路景觀委員會，我忝為委員之一，為改善景觀盡棉薄之力，可惜橋樑的美對於都市及自然景觀的重要性，別說相關人士，似乎連一般民眾也還不是很了解。

在規劃日本最大的長跨距橋樑（long-span bridge 或稱為大跨度橋樑），也就是聯絡本州跟四國之間的本四架橋（譯註：正式名稱為「本州四國聯絡橋」，連接日本本州到四國地區，橫跨瀨戶內海的聯絡陸橋。共有三條包括鐵、公路的聯絡道）時，景觀委員會碰巧討論到聯絡道該怎麼處理，當時多數人都認為長跨距橋樑本身的設計只要依照結構計算忠實呈現，自然就會有很美的外形，因此交給結構技師就可以。我雖然堅決反對，但眾人似乎普遍以為道理就這麼簡單。

什麼是美？當然每個人的見解都不同。然而，為什麼大家會覺得某個結構物很美，而其他結構物是醜的，分析之下，自然而然必定存在著美的法則。

的確，維持橋樑強度以及安全結構上的計算技術，在營造結構美上非常重要，但這充其量只是必要條件，並非充分條件。以目前的結構計算技術來看，只是檢測設計出來的東西是否安全，只要安全，一般來說就不會再進一步討論。結構技術人員純粹從科學上來設計，最後未必能設計出美的橋樑。很可能有很多結構上多餘的部分，卻一點都不美；假設基於某個安全值來做出極限設計，要是沒有發揮嶄新的創意，最後只會淪為「最符合經濟效益的解決方案」。若是遇到預算上吃緊的情況，更會冒上「便宜沒好貨」的風險。

一座美麗且安全方便的橋樑，必須在有美感與創意支持下的結構設計才能成立，不符合這個充分條件下，結果只會大量創造出一種必要之惡。

東京鐵塔（編註：建於一九五八年）比起一八八九年建造的巴黎艾菲爾鐵塔，理論上結構計算技術進步了很多，卻感覺不到一絲新意或美感。關門大橋（編註：跨越關門海峽，連結本州與下關的橋樑，開通於一九七三年）也是，雖然乍看是個美麗的作品，卻無法打動人心。這是將在美國已經完成的懸吊結構重新回鍋，不過，無論設計的品味或創意上，日本橋樑在全世界看來相對遜色。

我剛好今年（一九七六）四月，在德國斯圖加特拜訪了世界知名橋樑設計師萊昂哈特（Fritz Leonhardt）博士，有機會聽聽他的意見。萊昂哈特博士不但是斜張橋（以一條斜拉

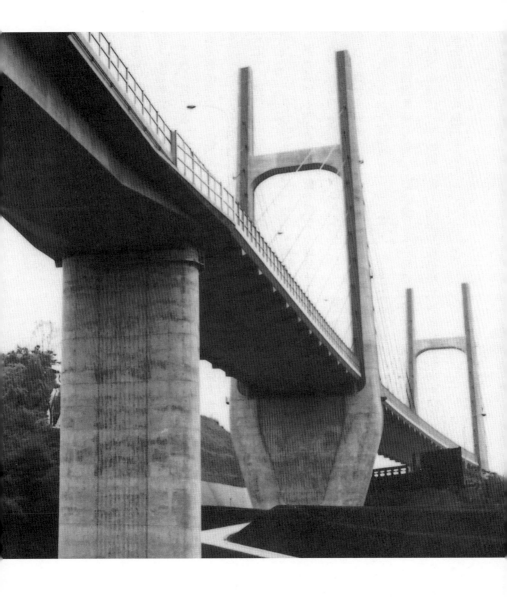

鋼纜來支撐橋的簡單結構橋樑）之父，同時在橫跨高速公路的跨越橋以及天橋設計上，都有獨創的美感。根據他主張的特殊「橋樑美學」，在結構材料的線條外形營造出的秩序感、長度、高度等比例，以及樑的厚度、結構的簡潔明快性、工法的簡易與經濟性、新技術的應用等，都是設計一座美麗橋樑不可或缺的要素，其中又以提到設計師的創意與美感直觀能力的重要性，最引起我強烈的共鳴。

不過，我也進一步了解，德國幾乎所有橋樑的設計都必須經過競圖，才讓我了解此地美麗景觀的祕密。這個國家在配合發包者列出的預算以及規模上極其嚴格的條件後，經常還會因應全球設計師或工程師的競圖設計，互相激盪。萊昂哈特博士也是在這樣嚴苛的競爭文化中，設計出用最少材料達到最大效果的斜張橋結構（編註：如位於杜‧塞道夫的 Rheinknie Bridge、Oberkassel Bridge 等）。唯有嶄新的創意和設計的品味支持，才能在競案中勝出。

就我看到本四架橋構想圖的感想，雖然運用了各種類型的結構，卻沒有整合的規劃性。瀨戶內海的自然景觀是日本最引以為傲的地區，要維護這樣的景觀，能不能從全世界廣徵創意，重新來過呢？過去日本幾乎沒有這類橋樑的競圖，大多只是以競價來決定。這樣的作法就引來為了權益爭奪或傾銷競爭，難道這不是導致橋樑設計粗劣的一大原因嗎？

採取國際競圖的話，不但能讓日本一些尚未嶄露頭角的新秀設計師有機會一展身手，也能日本橋樑躍升到國際水準。希望有機會能夠驗證在地震與颱風的天然條件下，日本也能發展出獨特的橋樑美學。

機械時代與裝飾

在我還年輕的時候，最令我印象深刻的裝飾主題書籍就是柯比意所寫的《現代裝飾藝術》。柯比意當時受一種新的機器美學所啟發，去除了設計中不必要的裝飾，並主張如果這種外觀上的裝飾肆無忌憚地發展下去，會變得討人厭又可恥。「這種裝飾自己周遭所有東西的品味是一種假品味，有一點曲解了。」也就是說，柯比意提倡沒有裝飾的地方才有真正的裝飾。這本隨筆集記述的是進入機械時代後，年輕的柯比意領略到機械之美後內心的感動。不過，之後他說最尊敬的現代建築家是高第時，讓我覺得好像有點矛盾，或者是他的心境上出現了些微的變化。在造形性上極強的他，或許特別例外地為高第的裝飾藝術深深吸引。

我記得前一陣子在一本數學相關的書籍上，看到如下文敘述高第在建築結構上使用的懸垂曲線。

「西班牙的知名建築家高第（1852-1926）設計聖家堂時，在支撐高聳天花板的柱子與牆壁上，使用了懸垂曲線。他為了做實驗，將自己工作室一樓跟二樓之間的天花板打穿，從三樓天花板依照建築計畫將幾根鐵線的兩端在天花板上懸掛，然後在垂吊的鐵線上每隔一段距離加裝重物，營造出懸垂曲線。然後在正下方的地板上放一面鏡子反射，便能清楚浮

現教堂完成後的全景俯瞰圖。高第這位建築家，對於這個結構有天才般的構想，同時他更是藝術家，擁有世間少見的品味。他天馬行空的雕塑，全面顛覆了作為結構體的柱子跟牆壁。因此，懸垂曲線埋藏在他的造形之中，隱身在內，不會展現在表面上。

相對於手工業時代的高第，在現在的機械時代，就像柯比意說的，建築物就是將整個結構展露在表面，將結構本身的型態當作建築的基本形，似乎成了正統派的趨勢。因此，營造出結構美的設計就成了正確的方向。當然，最好就是不要有任何裝飾上的附屬品。」

在前往廣島核爆紀念館途中的橋上，欄杆是日裔美籍藝術家野口勇的雕刻作品。這當然不能算是現代化嶄新的橋。經過最合理的結構計算打造的新橋，如果要加上欄杆，勢必在計算上也會出現不合理之處，或者變得很奇怪，好比完全格格不入的東西附著在上面。換句話說，在計算到細部線條而呈現完美曲線的橋，當然沒有多餘的空間加上裝飾。要講到裝飾，大概就是增添色彩，而色彩也得選擇能讓結構本身形態看起來更美、更勻稱的合適顏色。因此，這樣的橋無論在顏色或圖案上，都打破了橋樑美的概念，成了完全不同的感覺。話說回來，就算現代的橋樑必須經過精密的結構計算，但光把這項任務交給橋樑的結構技師，也未必會自然而然打造出在結構上很美的橋。唯有具有創造性及好品味的設計師才辦得到。

當初東京鐵塔蓋好時，設計師就說東京鐵塔比八十年前的艾菲爾鐵塔更高，加上計算技術也進步了，設計師甚至誇口這是沒有多餘裝飾、更美的一座塔。不過，跟艾菲爾鐵塔相

較之下，東京鐵塔實在太醜了。剛好就在同一段時期，德國的橋樑設計家萊昂哈特，在斯圖加特打造了一座完全創新，看來十分壯觀美麗的電視塔。

相較於橋樑或高塔，一般建築會伴隨各式各樣的功能，不用說也知道很難追求在結構上這麼單純卻又嶄新的形態。當然，符合目的之餘還得忠實貼近功能性的現代建築趨勢，就是沒有多餘的裝飾且樸實，簡潔明瞭。材料上使用的也是鐵、鋁、混凝土、玻璃、塑膠等創新的材料，色彩上多半也比手工業時代來得明亮。柯比意提到當今機械時代的建築，舉出了幾項特性：鮮明（clearness）、明瞭（distinctness）、俐落（cleverness）、精確（precision）、正確（correctness）、純粹（pureness）、簡單（simplicity）等。相較之下，拉斯金（john ruskin, 1819-1900，譯註：維多利亞時代知名的藝術評論家之一）的手工業時代建築，其特色就是粗獷（savageness）、未加工的（rudeness）、變化（changefulness）、自然主義（naturalism）、怪異（grotesqueness）、剛直（rigidity）、滿溢（redundance）等。由此可知，現在機械時代的建築美感，跟手工業時代明顯不同。

不可思議的是，目前的現代建築家，似乎因為自己無法完全表現出的另一種美的要素，轉向憧憬過去的純藝術家。就連原先完全否定裝飾的柯比意，面對現今漸漸精進的純藝術也不否定了，甚至還抱著肯定的態度。而我認為多數的現代建築家，都跟過去的人一樣，對於藝術家有過於神化的傾向。在現代建築內的白色牆壁上，掛了畢卡索、雷諾，或是超現實主義還是迷幻派的繪畫。這些或許真能當作點綴，補救室內的單調。換句話說，藉由

裝飾純藝術來打破現代建築的單調，帶來變化，能夠為人類生活增添豐富。然而，重點就是這些用來裝飾的繪畫並不是要裝飾手工業時代的建築，最多只是襯托出現代建築具備的效果。

人類的眼睛會對純粹的東西產生感動、懷抱憧憬，因為這是人類為了創作燃燒時必然會流露出的態度。然而，混亂的現代藝術是否還有這般純粹？我個人抱持很大疑問。就像性格上雖然不同，但原本應為純粹的現代建築一樣，裡頭裝飾的物品也非純粹不可。但現代藝術在這一點上過於混亂、不清晰。就跟電子合成器發展之下，在技術上可以發出所有的聲音，但現代的曲子跟過去未受文明污染的原始音樂或民族音樂比起來，感覺混濁很多。

更不可取的是，現代音樂表現得一副高高在上的態度，背離人群。同樣的狀況也能套用在前衛藝術上，因為這一點，讓我對於現今的藝術家不得不抱著懷疑的態度。反倒在室內裝飾上，我認為純粹在科學上或數學上的形態，還是自然物的有機形態，以及原始時代使用的雖然粗獷卻純粹的造形物，或是尚未受到文明污染的純粹民藝品（目前正以極快的速度從世上消失），用這些裝飾現代室內空間，更適合新式建築。此外，藉由漂亮的照片及印刷技術呈現的平面設計，搭配現代室內也可說相得益彰。

過於高估純粹美術家的現代建築家（這就跟缺乏涵養的人會對藝術家特別尊敬沒兩樣），不只家裡擺飾這些作品，就連他們建築的一部分牆面都畫上壁畫，或是以雕刻來裝飾。不過，多數實在不得不說都很失敗。因為天才藝術家在世上實在太稀少（尤其這個混亂的現

代社會更少），再說，所謂的純藝術（尤其是當今的），除了天才的作品之外，其他幾乎可說都是庸作。又比方說，即使在這個世界中有那樣的天才，在現代藝術那種一路與外界斷絕，只追求畫框中的美的人，到了此時要再回到牆壁中也太勉強了。就像紀德（André Gide, 1869-1951，譯註：法國作家，一九四七年諾貝爾文學獎得主）所說的，「所謂的現代藝術，由於太過渴望自由，就像在空中愈飛愈高的風箏，想要更自由的話，不如剪斷拉著自己的那根風箏線？」他本身就是一個離開塵世的孤獨人。

我在全世界看過很多現代建築，但真正讓我發自內心感到精彩的壁畫寥寥可數。當然，也會有成功的案例。例如，亞斯本議場的小廳，有一面在混凝土上刻畫出波形的壁畫。不過，這是出自設計師拜耶（Herbert Bayer, 1900-1985，譯註：出身包浩斯的畫家、平面設計家及攝影家）之手，嚴格說起來作為建築質感的一部分算是成功。如果畫的是比較像繪畫的作品，即使是一幅名作，多半也是自我意識過強，令人感到藝術家的自大而不舒服。

我認為想將藝術性的繪畫或雕刻融入建築的建築家，幾乎都失敗了，但如果在建築上還看得出有心進步的話，這還算好的；最討厭的就是迎合社會的折衷主義（和過去的東西或是各種形式與現代的折衷）。這樣的建築通常流於學院理論派、死氣沉沉的藝術（在日本的話主要是官方展覽上那些偉大作家的作品），或是像路易王朝那種金碧輝煌的飾品、家具擺得到處都是。舉例來說，皇居新宮殿的壁畫、家具等竟是這些半吊子的折衷主義，是我最討厭的一個案例。話說回來，就連充分展現過去文化的物品也會不斷加上莫名其妙又

討厭的東西，而且稀鬆平常。例如，日光東照宮內左甚五郎的貓、埃及壺上的繪畫，這就是柯比意所說的，就禮儀的藝術來說，沒有什麼比這個更討厭、更令人鄙視的事了。

在新幾內亞或非洲的一些原始住民，雕刻的粗獷裝飾品或是呈現當地民眾心理的傳統純粹事物上，仍能感受到人類健全的人性。然而，要將這些裝飾上的美麗圖案附加在現代機械產品上實在有困難，或者該說是糟蹋了。我在戰後沒多久從事設計的第一項工作就是製造白瓷的陶器（杯子、杯子底盤、大盤子）等。當時把這些產品拿去大百貨公司時，對方認為這只是什麼圖案都沒有的半成品，直接被打回票，是個慘痛的經驗。後來是在銀座小巷弄內的咖啡廳開始使用，到了現在使用白底素面陶器的人也愈來愈多。不過，至今也不時有人會問我，為什麼白陶器上什麼圖案都沒有呢？我通常都這樣回答：「圖案、花色，這些本來都屬於手工業，對於這種量產的機械產品在技術上並不符合。而且就算加上去，在簡潔的機械產品上看起來會像沾到髒東西，十分可笑。再者，為了人類用途而打造的餐具，在功能上除了方便使用之外，應該也要將裡頭盛裝的食物襯托得更好吃。尤其現在有更多配合各種目的使用的餐具，要是畫了圖案，讓眼睛分神，就會降低了器皿中食物所占的分量。」

就跟大量生產的陶磁器皿一樣，機械生產打造的產品，具有機械生產本身的美，一般而言，圖案跟花紋紋完全只會礙眼。近來在日本有位具代表性的平面設計師，興致勃勃想在白色陶瓷器上描繪美麗的圖案，而且也這麼做了，但每一件只令人不忍卒睹。難道這就是對

陶器生產過程一無所知，而且也沒有自知之明的結果嗎？

那麼，由機械生產的物品就絕對不適合花紋或圖案嗎？有時倒也未必。例如，為了使用上所需的指示標記，或是計量用的數字，還有製造公司或商品標誌等，因為某些目的性而加上去的圖樣。如果是這種狀況，就不會那麼討人厭，或者反倒成為裝飾的重點，有時能襯托得產品更好看。不過，這也要在功能上容許的範圍，應該盡可能低調，如果不了解生產過程，因為經濟考量偷工減料，做了廉價的加工，最後當然會變成無法令人苟同的成品。

建築物、大樓的名稱，或是導覽圖、方向指示標誌、電梯、樓梯、廁所、事務所名稱標誌等，這些具備目的性的東西，跟單純為了裝飾的壁畫比起來，少了那股裝模作樣的感覺，有時反倒更美。至於海報之類，要看性質、張貼的場所及數量，有時候當然能帶來裝飾的效果，但現在好的海報實在太少，而且可能因為商業考量，經常胡亂貼得到處都是，甚至嚴重破壞建築的美，以及生活環境。

不僅陶瓷器，現在各種餐具都常見到花朵圖案、唐草圖案，或是五顏六色的流行色彩，充斥著商業主義，濃妝豔抹塗上欺騙大眾的圖案。複雜、刺激視覺的東西很快就令人厭倦，這就是商業主義的企圖。餐具也一樣，不過，在設計上最慘不忍睹的，就是戰後急速成長的家電以及汽車類產品。例如，像佛壇一樣金光閃閃的電視機，或是汽車動不動就加上鍍鉻的線條，或是設計得過於流線形。流行、時尚、改款，這些唯一的目的就是加快生

產循環，提高成長率，欺騙大眾。這是浪費的生活！因此，從此刻起，地球上有限的資源將愈來愈枯竭。破壞原本應該很美的機械文明，最可怕的莫過於就是這類裝飾。

一般的白色陶瓷器如果品質不好，表面就會出現鐵粉的黑色斑點。坦白說，目前大多繪製圖案的目的都在於掩飾這種鐵粉，或是裂痕、氣泡等瑕疵。因此，沒有任何圖案的才是好品質，成本反而比較高，形成這種奇怪的現象。很多人會像化濃妝一樣塗上五顏六色，讓廉價品看起來有價值，藉機以高價出售，這下子各位知道圖案中藏著多少狡詐了吧！

至於汽車，如果那些勉強設計出的流線形，或是鍍鉻的裝飾全部不要，只忠實針對功能上來設計，我認為成本大約會是目前的三分之二。換句話說，有必要讓大家知道，現在的機械產品愈是有一大堆裝飾的，一般來說品質都愈差。

當然，因為不同的設計領域，也不能一概否定裝飾藝術。例如，櫥窗或是宣傳海報這類本身就是目的的裝飾設計。不過，除此之外的東西，此刻是不是該好好了解機械生產的物品，然後回到原點，撇掉所有裝飾後，仔細想想新的裝飾究竟是什麼後再重新出發呢？否則，我甚至可以肯定，現今一般的裝飾對機械文明來說將會成為惡果，只會令人感到不堪入目。

設計考

1　設計與創造

隨著技術的進步與分工、各種新材料出現，以及近代化的生活變化等，設計是將現今各種新的構成要素以有機方式融合的技巧，也可說就是藝術。

換句話說，設計是為了人類的用途。

設計的最高目的，就是為了人類的用途。

沒有創造的話，就不具設計真正的意義。因此，沒有創造就是模仿，不能稱為真正的設計。

設計的創造，並不是表面上呈現的變化，而是運用創意改善內部構造。

設計的形態美，光靠表面上的化妝粉飾無法營造，必須從由內而外一點一滴展現。

真正的美是孕育、產生，而不是用創造的。

設計是一項有意識的行動，然而，違反自然下的有意識行動卻會變得醜陋，因此要保持盡可能遵從大自然律的意識。這股意識在設計行為中，到了極致就會成為無意識，而在到達這個無意識的境界，美就會油然而生。

優秀的設計師會依循自然法則，並盡可能充分利用。

設計也是一項創作活動，創作需要想像力。因此，設計師必須是想像力豐富的人，頭腦絕不能僵化。

要獲得創作活動的靈感，必須有契機，設計師應該努力打造出適合的環境來獲得這個契機。

在設計上的意識活動，以及創作活動，都要跟「用途」緊緊相結合，絕對不能脫離這個原則。一旦脫離，就稱不上設計。

換句話說，前衛工藝就是為了追求自由的美而脫離實用，但這已經進入純藝術的範疇，不屬於工藝也不屬於設計。

2　設計步驟

設計是否成功，端賴設計的步驟。

設計時實際討論、體驗的工作坊（workshop）非常重要。

光靠紙張跟鉛筆是無法生出設計的基本構想及美的形態。

在工作坊上一邊打造作品，同時嘗試、思考，是設計上最有效的基本態度。

設計的想法不會一瞬間在腦子裡冒出來。設計的構想是由設計行為來觸發。

設計行為主要都在工作坊進行，內容包括為了構思設計的試做、實驗，以及製作模型

等，當然必須由設計師本身來主導。

構思設計時，立體模型要比平面圖來得實際有效得多。

設計行為裡製作的模型，是用來構思設計，並不是為了對他人展示，也不是為了用來做簡報的模型。因此一開始的模型越簡略愈好，隨時可以修改，保有大一點的彈性。

設計的構想在設計行為中隨時出現變化，直到完成的那一刻，是理所當然的。因此一開始進入設計時就畫一些漂亮的創意素描、簡報示意圖等等，用這些來訂出基本造形，簡直是莫名其妙，這種方法只配稱做虛偽的設計行為。

在工作坊的設計過程中，必須引用各種知識（尤其科技）。至於這一點，最有效的方式就是請各個領域的專家協助。

在工作坊之後，到了生產工廠的階段，設計行為仍必須繼續。在這裡必須接觸更進一步實務上的專家，獲得協助，然後習得進入生產的技術。

在工作坊獲得的設計構想，到了生產工廠進一步發展，或是有時候構想得被迫變更。遇到這種狀況就得回到工作坊，整個設計行為重新來過。

一般來說，在工作坊與工廠之間，藉由實際需要的往來讓設計的構想與形態在各種變化中逐漸成形。

在設計過程中，要是遇到無法突破的死結，就必須把前面努力累積的成果全部丟掉，回到原點，思考設計到底為了什麼。但這當然需要很大的勇氣。

設計過程接近尾聲時，必須要非常嚴謹，形態上連一分一毫都不能疏忽。換句話說，有時候只修改了極細微的小部分，卻能讓整個形態變得更自然，好上很多倍。開始出現這樣的狀態時，就能感覺到設計接近完成的徵兆。

還處於設計行為的過程中，或是隨便敷衍的設計，就不會出現這樣嚴謹的現象。

3　設計與科學

在設計行為中，必須具備數學、力學、材料學、電子工程、電腦等各式各樣的科學知識與技術。然而，設計行為要從事物的原點出發，於是在具備一切科學知識之前，就該展開行動。

科學技術有助於設計的靈感，當然也能幫助開發嶄新設計的表現方式，但各種科學技術都有其特性，不用說也有各自的極限。因此，必須先了解有些科學技術的運用方法是違反設計的本質，此外，科學知識有時還可能成為設計創造時的煞車。

有家廠商來找我商量，說接下來要打造的產品內部結構已經定下來，希望在技術上的問題解決之後找我設計。不過，設計這種行為原則上必須從原點開始，我個人喜歡盡可能從產品構想的出發點就讓設計師參與的方式，否則就根本上來說不會是個好的設計。

市場調查對設計創作來說並沒有什麼幫助。反倒對於有創意的設計師而言，經常是變成

煞車的作用。因為市場調查就是分析過去的數據，然而，以創造為理念的設計，原本的使命就是要打造出過去從來沒有的優秀作品，兩者剛好相反。

在設計行為中，參考人體工學或許是件好事，但以人體工學分析出的數據，對設計來說似乎沒有什麼特別的幫助。

光以人體工學數據來設計，在功能上似乎無法完全發揮（例如新幹線的座椅）。所謂的分析，其實就是從整體之中擷取出一部分，然而要掌握整體狀況，最快最好的方法就是用人體實際去體驗。

4　設計的合作者

設計不是憑一個人單打獨鬥。俗話說：「三個臭皮匠勝過一個諸葛亮」，只要是優秀的合作人，有幾個人都好。即使是兩個臭皮匠，也能創造出好幾倍的好作品。

設計師尤其需要技術人員的合作，而且還必須是想法富有彈性、個性積極的技術人員。要孕育出好的設計，就要盡量挑選到優秀的技術人員，讓技術人員能充分合作。

越是優秀的設計師，越會聽取技術人員的意見。

設計師在社會上不能孤立。為了讓好的設計問世，就必須和各種人交流。就算對方是企業家或政治人物也一樣，否則自己的設計終究無法在社會上落實。

好的設計，厲害的並不是只有設計這項產品的設計師，更厲害的或許是可以找出這位優秀設計師並予以起用的企業。

企業家最重要的是具備產品創作人的精神，也就是因應手工工藝家精神的產品創作人精神。光有優秀的設計師也無法產生好的設計。如果製作的企業，或是製造商、銷售的業者，甚至是產品的使用者不好的話，好的設計就不可能問世。

5　設計的現況

現在賣得好的東西未必都是好設計，而好的設計也不一定賣得好。

現在的設計光把目標放在做出好設計是不夠的，還必須想著要做出看似暢銷的東西才行。換句話說，必須找出好設計跟可能暢銷之間的交集。

對目前多數設計師而言，設計上要做出暢銷的東西要比打造好東西來得簡單多了。當然，有良知的設計師剛好相反，但他們會比前者辛苦得多。

現在幾乎所有設計師都被迫追求產品銷售這個目的，所以都把焦點放在刺激消費者的購買欲、吸引消費者目光，以及跟從流行的表面上下工夫。

幾乎所有設計都被迫崇尚流行，但真正的設計是與流行對抗的。

為了加速產品循環，就要促進人們浪費。在這個不擇手段只求經濟成長的濁流中，目前

在其中載浮載沉的多數設計師，實在令人感到太悲哀。

在某個國際設計會議上曾有人說，現今的產業設計根本就像在夜裡搔首弄姿的妓女。說得實在很有道理。現在突然愈來愈因為浪費而丟掉的垃圾量也相當大。

技術的進步，會半永久地殘存下來的垃圾量也相當大。

此刻的設計必定會連帶讓後世也感到可恥。人類打造的物品終究得回到大地才行，這是在保持自然調和循環上的基本原則。

與創造物品相比，人們似乎真的很不擅長丟棄物品。

接下來的設計應該要設想到在丟棄物品之後的問題。

現在的設計師實在說不上對人類文化有貢獻。

到了機械時代，無可避免地，即使是有設計過的產品，大多也都是很醜的產品。

儘管幾乎所有東西都經過設計，但仍舊都很醜，從結果來看，可能有人甚至會想，設計這一行沒有也無妨。

話說回來，在現在這個機械時代，好的設計寥寥可數，或是還在陸續出現，這也是事實。這些少數的優質設計也拯救了設計僅存的名譽。

其實就算沒有設計師，也可以將各項技術緊密妥善融合在一起，這就是所謂的「無名設計」，非常美。例如打棒球用的球棒、手套，化學實驗用的燒瓶、燒杯，或是人造衛星等。

無名設計極其美好、神聖，是當今受到污染的設計師所無法達到的境界。

民藝也是無名設計的一種。

與無名設計相較之下，一般設計出來的成品幾乎都很醜，這是因為在構成成分的融合上混入並非有機的、不純的雜質之故。

6　設計與民藝

在民藝最深的底層，可以窺探到人類生活的原點。此外，在這股純粹之中也能汲取到美的泉源。

在人情味喪失的今日，民藝散發出的溫馨人情，以及原始的純粹，都能帶給現代人非常強烈的共鳴，同時感受到對過去的憧憬。

然而，面對民藝之美千萬不能只是沉浸在感傷之中，重要的是面對未來，我們該從其中學到什麼。民藝代表區域文化，是藉由民族傳統一點一滴逐漸凝結而成，是極其純粹的結晶。

這股純粹是美的根源，這樣的美超越時代與國界，具備所有人類共同擁有普遍性。

從事產品設計的相關人士，必須關注到的一點，就是過去手工打造的民藝品，唯一的目的就是供給庶民使用，這樣的作品必然會產生耀眼的美。

因為覺得手工產品很美，就要直接放到機械上量產，這種行為實在愚不可及。

手工打造與機械生產是不同的方法，兩者呈現出的美自然也不一樣。手工藝應該追求手工製作的美，產品設計則要追求機械生產的美。然而，從與人類生活相關的這一點來看，美產生的來源，亦即美的根源是相同的。

民藝可說是區域文化，或是民族文化，但設計是人類的文化。

相較於民族的文化，朝向人類文化的設計，因為各區域文化的差異、融合，在邁向更大規模時燃燒能量的過程中，都是要確保整合過的人類文化之純粹性，然而，就現階段來說卻十分困難。這是從手工業時代邁入機械時代的過程中伴隨而來的混亂，也是近代化不斷出現的種種矛盾。

已開發國家的現代化，暴露出的醜惡程度幾乎是過去文化史上前所未有，令人感到羞愧。

開發中國家應避免重蹈近代化過程中的覆轍，但究竟什麼才是人類的幸福呢？

7　設計與傳統

傳統是因創造而存在。

不可能存在缺乏傳統與創造的設計。

試圖直接模仿傳統之美的樣態，或是企圖將一部分納入目前的設計，都是無視於傳統之

美產生的必然性。

傳統之美不是刻意打造，而是孕育而生。

刻意想以傳統之美來打造物品，這樣的態度等於漠視了時代、民族、區域環境、社會、素材等構成的整個有機體中自然孕育出的必然性，最後只會傷害傳統之美與尊嚴。

刻意講求傳統之美的例子，常見到的就是所謂打著「日本本土風」的一群人，展現一股似是而非的裝模作樣，令人厭惡。

刻意講究傳統之下，很容易陷入似是而非，也就是伴隨了模仿而成為贗品的危險。

日本人在日本這塊土地上，運用日本現代的技術與材料，真心為了日本人使用而打造，必然就會出現日本風格的形態。唯有這樣的態度才能真正傳承日本傳統之美。

過去穩固的傳統之美，是由穩固的社會共同體所產生。

8　設計與社會

設計的風格當然會展現出每個設計師的個性，但更重要的是強烈反應出孕育這項產品的背景（社會）性格。

與其說這是某某人的設計作品，不如說這是德國的設計、義大利的設計，更能明確點出代表的風格。健全的作品會存在於健全的社會中。

設計是社會問題。

什麼是好的社會？我認為就是以共同體的形式集結起來的社會。如果彼此都是在共同體的精神下聚在一起，就不會出現過且過、蓄意欺騙的設計了。

不解決社會問題，就不會出現好設計。

9　設計的將來

對於服務經濟成長、促進商品循環、浪費等這些目的的設計，現在已經出現批判的聲浪。

這是因為實際上地球的資源有限。

過去人們盡可能地挖掘各種地球資源，肆意製造出大量物品，稱之為經濟成長，認為這樣就能為人類帶來幸福。

然而，富饒的地球現在已經逐漸變成貧瘠的地球。

我們要面對如何珍惜有限的貴重資源，尤其最該引以為戒的，就是為了浪費的大量生產。更不用說，設計也該將焦點從低廉媚俗轉向講求真正能造福人群的品質。

進入機械時代，人口之所以急遽增加，是因為支持人類生活的物品也大量增加。

然而，製造物品的資源在地球上已逐漸枯竭，目前不可能再追求更大的量產。

機械生產重視的應該從量轉變到質。

人口控制、生產控制，接下來將進入凡事都要控制的時代了。遑論設計也會有控制的問題出現，但控制問題是人類最頭痛、最困難的問題。

要讓地球文化長久延續下去，人類必須回到思考應該為何而做的這個原點。設計上的問題也是，思考設計究竟為何的此一根本問題的時期已經來臨了。

設計產生的瞬間

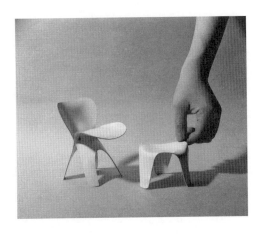

設計備忘錄

在過去的手工業時代，工匠自行規劃、設計，用鋸子、鑿子；陶工也是自己捏土、拉坯、塑形。但到了這個機械時代，科學進步伴隨著不斷出現的嶄新優良材料，必須具備科學上處理的知識，而生產過程又是以機械量產，於是需要特殊的技能以及各式各樣繁多的操作技巧。換句話說，過去在物品生產上自始至終一手包辦的生產者，現在為了效率及效果，將原先他們一力挑起的工程分擔給其他多位更優秀的專家。然而，在分工型態下一旦缺少各部門的溝通，就會導致分裂，容易出現品質不一致的產品。換句話說，機械生產形式中最需要留意的就是各部門之間的完美合作。

機械時代的基本分工型態

技術人員

設　計　師　　Ｙ　工人（技術勞動者）

設計師跟技術人員在生產上構成一個大腦的角色，而這個大腦有做為手腳的工人（技術勞動者），藉由他們的發揮來形成機械時代的和聲，即生產文化。

用途、功能、美，這些無論在手工時代或機械時代，對設計師來說都是無論如何也不能改變的要素，但是在機械時代的設計特色，就在於生產過程要靠機械。設計師必須考量到這一點，做出適合機械生產的設計。因此設計師必須熟知生產過程，一定要跟操作機械的工人密切合作。此外，有時為了解材料及機械，自己更要經常接觸材料，親手操作機械。

有些人經常在設計陶瓷器時，光是畫了漂亮的設計圖就感到心滿意足，但這種人多半完全不懂得陶瓷器的生產過程，因此經常讓實際負責製作的人非常辛苦。偏偏這種設計師又大多有一種藝術家特有的高傲氣質，動不動就咆哮：「現場製作的人根本不懂我的設計概念！」

在近代商業主義的分工系統下，設計師光靠畫設計圖就能吃飯，似乎認為自己的工作就是靠每多畫一張設計圖來賺錢。因此說現代設計師是繪圖工也不為過。

家具設計師也一樣。不少人好像以為只要把設計圖交給製作人員，然後就會變成家具。

但這樣是絕對做不出好家具的吧！

過去我跟著貝里安（Charlotte Perriand, 1903-1999，譯註：法國建築家、設計師，曾任柯比意的助理）工作，當著手設計新款座椅時，她絕對不會在一開始只交給製作人員設計圖。她會先找到適合的工廠，仔細觀察該工廠的狀況，檢查過作業的機械，或是在鑽研過材料之後，會交給製作者一張畫有自己概念的簡單素描，請教製作者實際上能不能做出這樣的

東西，然後才製作簡單的試作品，或是打造模型。在試作品出爐後，如果有實際上做不到的就修改設計，然後改善其他該修改的地方，再製作一次試作品。同一個過程反覆十幾次（至少都要改上超過十次），等到她判斷不會再有任何缺點時，才進入下一個生產階段。然後，經歷這些過程決定之後，才會畫正式的設計圖，作為留存的紀錄。

物品並不是靠設計來打造，而是在打造中產生設計。在機械時代，這一點變得更重要。

也就是說，好設計產生的關鍵就是盡可能了解機械，認識材料。

機械的進步、新材料出現，都徹底改革了設計，而這些都是拜技術人員之賜。至於設計的進步，與其靠設計師個人的進步，還不如將重點放在如何倚賴技術者的技術進步。而這一點，就必需要靠設計師與技術人員之間完全的溝通才能達到。

沒有優秀技術人員的合作，設計師絕對無法保有作品的生命。在展示會上的作品通常只列出設計師的名字，這一點應該要引以為戒。設計師過於自我陶醉就是不尊重技術的結果，這樣是不可能打造出好的產品。

陶瓷器生產時的分工型態

設　計　師（Designer）

技術人員（Engineer）

技術勞動者（操作機械者）
Technical Journeyman

1　製土
2　製坯
3　成形
4　燒製（窯）
5　繪製

生產的順序大致如上，不過，生產過程中設計師該如何在每個不同單位發揮，我根據自己的經驗來依序補充。

第一項的製土，還有第四項的燒製，這裡幾乎都是跟技術人員有關，但設計師也不能表現出一副完全事不關己的態度。例如，製土的技術會直接展現出材質的特色、觸感等，作業過程一變，在成形上勢必也會改變，成形上的變化也會直接影響設計，因此無論如何都應該先了解整個作業程序才對。

在燒製上的問題也一樣。最近在窯業引起關注的就是隧道電窯。過去發熱的鎳鉻線，很難將溫度提升到一千度以上，但改用矽化碳（近期日本也開始生產，但目前品質還不確定）就有可能辦到。然而，燒製瓷器需要還原焰，有個難處就是必須有送入瓦斯的特別設備，

但硬質瓷是用氧化焰燒成，所以沒有這樣的設備也無妨。使用電熱隧道窯有幾項特點：

一、不再像過去一樣需要占據大空間的匣鉢；二、在窯業工廠中絕對不能出現的灰塵會少很多；三、由於不會冒煙，不再需要煙囱；四、不再像過去需要那麼多人力，甚至得熬夜作業；五、保持溫度穩定的失誤變少等，這勢必會為窯業帶來重大的變革。無論時代變遷，政府始終只做些最枝微末節的例行公事，為什麼不將心力投入像這樣進步的技術呢？難道他們不知道繼續這樣無作為的話，日本這項特殊技術且在全球引以為傲的窯業，不久也會被其他國家進步之後追上，瀕臨毀滅嗎？

此外，根據這幾年外國的雜誌報導，目前正進行研究利用高週波來燒製陶瓷器。如果真的實現，工廠的設備必定會比隧道電窯帶來更大的革命。另一方面，也能解決生產陶瓷器時最棘手的歪斜問題，產品的形態勢必也會改變，連帶著對於設計的構想當然也不得不轉變。其他在製土、燒製、成形、繪製上相關的設計注意事項還很多，礙於篇幅，接下來只針對跟設計相關性最高的製坯來說明一些我個人的見解。

製坯

用黏土塑形時，首先必須製作出做為主體的坯（石膏模型）。由於需要特殊技術，過去都是由製坯師傅來做，但這同時是設計師最得花心力的作業，必須不斷與優秀的製坯師傅同心

協力。因此，設計師不只要了解一連串的製坯作業流程，而且至少要親自參與原型的製作。

以往設計師會把自己喜歡的形體畫成設計圖，接著只把焦點放在形體上的圖案，但這類裝飾華麗的設計，是機械時代之前的形式；在機械時代，首先問題就在於根據產品的功能、材質，以及生產過程，似乎最後出來的會是個必然的形式。而這個形式（form）才是未來產業設計上最該致力研究的問題。

設計師在打造原型之前，首先以石膏打造出完成的產品模型，一邊嘗試用模型來做各方面的檢討（絕不能有像過去那種只畫完設計圖就了事的作法）。打造時固然必須考量功能、形態美等因素，但也要設想到在機械拉坯或注形時更簡單，不要讓切割變得複雜，另外要設法讓燒製時的歪斜程度降到最低等，打造模型時必須針對整個工程的每項作業都顧慮在內。

製胚的石膏

石膏在硬化時所需要的水量，會因為每種石膏的性質而不同。水量太多不容易變硬，或是變硬後質地易軟，成形時還會滲出水分脆裂。反過來說，水分過少時沒辦法均勻分布，就很難攪拌，而且變硬之後有些地方太堅固，不好削塑。因此在使用石膏之前，必須事先仔細了解石膏的性質，並研究好適當的調配水量。先在容器中取適量的水，然後慢慢將過篩的石膏

倒入（1），暫時靜置一會兒，就把上層的水倒掉，接著用攪拌棒（2）充分攪拌成泥漿狀。石膏中混合的水量就要像這樣非常麻煩地處理，但與水混合的攪拌方法，會大大影響這段時間內石膏硬化的性質，這也是成敗的原因，所以必須特別留意並且要熟練。如果是在大型工廠要大量製胚時，也可以使用特殊的攪拌機。

製作模型

要打造出正確的圓形，就使用轆轤（拉坯機）來削塑。

首先，將轆轤上的馬口鐵片捲成圓筒狀，並用繩子綁好，放在轆轤的中央（3），灌入成為泥漿狀的石膏，必須把馬口鐵片下方外側用黏土固定住，這樣倒入石膏時才不會流出來。等到圓筒內的泥漿狀石膏稍微變硬，不會塌掉後，就可以拆掉外層的馬口鐵片，然後用三角鑿刀（4）或劃線器（Scribers）（5）來削塑。削的時候要把支撐棒插入轆轤另一側的擋板後，讓三角鑿刀能抵著不動，然後將石膏塊放上去削。

如果是要打造類似奶盅這樣變化的造形，首先要用轆轤來削塑主

4

5

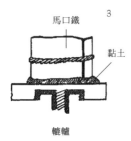

馬口鐵

黏土

3

轆轤

1

2

8　7　6

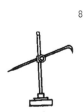

體(6)，使用放置成直角的兩塊平面板(7)跟劃線台(8)來決定出中央線，用鉛筆正確記下與開口及主體的接觸面(9)，以這條線外側來打造時，用能夠裝入開口大小份量的黏土覆蓋住塑形(10)，接著在裡頭灌入泥漿狀的石膏。等到石膏變硬之後拿掉黏土，切開，再用三角鑿刀、劃線器等削出開口。

製作把手時就依照開口的方式，用主體跟實際把手稍大的物體接觸後來打造。不過，製作把手必須有非常細膩的技術，必需要從主體上切下來加工，所以事先得塗上肥皂水，讓把手跟主體不會黏起來。完成後削出正確的外形，再用平面盤跟劃線台訂出中央線，正確記下把手內側的彎曲度(11)，再削出把手外形。根據我個人的經驗，要削出這個把手的外形似乎是最困難的作業。杯盤、茶壺等全部都已相同的訣竅來削塑，但除了橢圓形之外還有很多像是不規則的複雜形狀，礙於篇幅的關係，之後有機會再詳細說明。

不過，最後還要提醒一點，就是光做一次很難完成理想中的模型，所以必須反覆多次製作各種模型，直到做出滿意的為止。

11　10　9

製作原型

做好模型之後就能進入製作原型的階段，但即使是非常優秀的模型師，在細微的彎曲度上也很難達到設計師的理想，所以無論如何都該由設計師親自來打造原型。由於燒製後一開始以原型成形之後的形體會大幅收縮，製作原型時必須在產品的尺寸外考量到收縮程度，估得大一點。然而，收縮程度並非固定，會因為材質，或是即使相同材質也有橫向與縱向的收縮差異，也會根據形狀、厚度，以及燒製溫度而不同，必須在累積一段時期的經驗與熟練度之後，才能通盤掌握。

考量以上因素之後製作原型，但以茶壺來說，原型分成主體、口、把手、蓋、蓋柄等，總共五個部分。杯類的話分成主體與把手兩部分，盤則是一個主體即可，在修飾削塑面時，一開始先用紙來擦拭表面，最後用木賊草磨到平滑。

原型完成後，就得製作原型的工作模跟殼模。這些算是模型師的工作，不過比例以及接合鑲嵌的部位在製作上非常有趣，最好還是能全程掌握，否則要是比例變得複雜，最後反倒會更麻煩。把工作模（12）

12

組合好之後，用繩子綁緊固定，從上方灌入泥漿狀的石膏。蓋上後靜置幾分鐘，由於石膏的吸收性很強，跟內側接觸的面會變硬，將組合起來的工作模倒置，讓裡頭中間的泥漿狀石膏流出來。接著拆解工作模，取出內部已經成形的石膏。

一般來說，這樣的工作模大約重複使用三百次之後，內面就會因磨損而不堪使用，因此必須先取好這個工作模的殼模。

在打造盤類的工作模時，也可以將原型直接當作工作模，不過工作模會消耗、會磨損，還是要在一開始永久留下一個當作原型。

要用石膏成形時，先將工作模放在轆轤的中央，在上方用手拍打攤平，然後用抹刀削出外形。

至於杯碗器的成形跟盤類相反，是用模型打造外形，用抹刀來打造內部。（13）

另外，使用機械轆轤成形時，考量到抹刀刀刃的形狀，以及使用的角度，勢必會限制杯盤的成形，因此設計師必須了解一連串作業的方法。以上是針對在模型製作大體上設計師該留意的重點，其他像是根據燒製的狀況也會有固定的型態，有些設計師隨心所欲畫出一紙設計圖就要進入生產製作，實在很荒唐，而且實際上也辦不到。

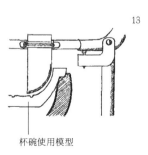

13

杯碗使用模型

最後，設計師最該了解的，就是事先掌握到作品的性格。例如要設計硬質陶，就得先了解硬質陶的特性。它的性質、樣貌與瓷器完全不同，當然不可能將設計瓷器的方式來套用在硬質陶上。本文中已詳述了我之前接觸過的硬質陶特性，設計的方法則因篇幅的關係，之後有機會再說明。

在此，我要感謝一些人。首先是充分了解我對硬質陶器的設計理念，犧牲一切協助我的生產文化社田中富士夫社長、鹿子木健日子女士、村石治良先生；從一開始協助我設計的鈴木道次先生，以及松村硬質陶器公司的松村陶弘社長、近藤憲一前工廠技術長、現任的野村外吉廠長，以及工廠裡全體工作人員。如果沒有各位的幫助及諒解，想必我的工作無法落實發展。在這個機械時代，設計師不可能只憑一己之力生產出好的產品。沒有好的理解者與協助者，設計師絕對無法存在。

采木拼嵌的包裝

真想幫采木拼嵌（編註：不使用黏著劑或金屬零件就能拆組木片的立體積木，日文稱組木細工）構思出好的包裝。大約十年前，被小田原的山中成夫（譯註：小田原市的山中組木工房第四代）生產的采木拼嵌吸引後，我始終抱著這個夢想。然而，山中成夫固然有一身卓越技術，卻在出口業者的壓迫下，每天依舊得從早到晚製造廉價的商品，終日被生活所追趕，完全沒想到要在包裝上花錢。於是，我建議山中成夫打造出質感更好、更高級的產品，將售價定得高一些，生活過得輕鬆一點，就能構思出更有趣的作品。這麼一來，我也可以貢獻一點力量，設計好的包裝。不過，跟金錢無緣的我，也被其他能賺錢的工作追著進度跑，像這種類似慈善事業的事就被往後挪了。

同樣也為采木拼嵌深深吸引的勝見勝（1909-1983，譯註：日本美術評論家及法國文學家），他也常跟我說：「真希望能幫幫忙。」卻又不可能找贊助商，最後只好由我的研究會負擔一切費用，來設計包裝。當然，如果銷售出去，之後再歸還我這筆費用，我一心一意只想著要打造精美的包裝，展開設計。通常業主在委託設計案時，都會有一些要求，或是感到責任重大，沒辦法完全依照自己的心意而令人有些卻步，但這個案子完全出於自我意願，在設計時一切都是自由自在。雖然傷荷包，心情上卻從來沒這麼快樂過。最後令人愛不釋手

的，就是這樣的作品。

設計需要靈感，靈感要靠實驗及花心思來找尋。必須拋開既有的想法，讓腦袋動得更靈活有彈性。類次這種拓撲（topology）式的思考是設計基本教育中經常使用到的方法，但是在這個流行濃妝式設計的時代，實際看到的設計根本已經脫離了這種基本訓練。不過，我自己仍認為基本跟設計必須是一體才行。我相信所有的設計都由基本出發。大約十年前，我走訪了美國紙箱公司（Container Corporation of America），那裡有幾十位設計師，整天就是剪紙、折疊，把紙張扭來扭去、繞來繞去，研究包裝的結構，但我認為這就是設計根本的面貌。優秀的設計師會依循自然法則，並盡可能充分利用。

膠帶台

這款膠帶台最令我引以為傲的，就是無論從哪個方向都能輕易裁斷膠帶。也就是說，刀片本身可以自由轉動，永遠都能從使用者順手的方向裁斷膠帶，因此在辦公室等場所大家用起來都很方便。

底座有一塊鐵質鑄件，保持重量。這是因為刀片轉動裁斷膠帶時，如果整個膠帶台會連帶移動的話就糟了。底座跟刀片膠台主體是以調節旋轉鬆緊度的螺栓螺帽來固定，當然，為了轉動更流暢，在螺栓下方的空間內加入滾珠軸承。其實一開始在主體跟底座之間也加入了滾珠軸承，結果太滑了，不容易固定調節刀片的方向，後來就加入尼龍墊片，改善許多。

這大概是五年前的設計，業主就是以生產橡皮筋在全球市場闖出名號的共和橡膠。用橡皮筋來固定包裝紙固然非常方便，但要進一步拓展用途來說，會將焦點放在膠帶上也屬理所當然。

既然要生產膠帶，不如一併設計新款的膠帶台。放眼其他生產膠帶的公司，像是美國３M的思高（Scotch），或是日本的日絆株式會社（Nichiban），這些知名的公司也都推出各式各樣的膠帶台。然而，很多只有外形好看卻沒有實質作用，於是我開始想，要

怎麼樣的功能上改良，有沒有什麼新的架構，從各方面挖空心思。像是花工夫改造刀片上的刀刃鋸齒，或是設定讓膠帶在一定的長度下裁斷，不過每個想法都跟以往的產品大同小異。有時候冒出稍微不一樣的創意，還可能卡在專利的問題上沒法解決，在焦急之下，一事無成的時光一分一秒過去。

當然我在這段期間也做過好幾個模型，然後作廢、重新實驗，反覆從中尋找創意。最後想到像現在這款旋轉式膠帶台的基本創意時，大概是接下委託案一年之後吧！

把設計圖交給廠商，對方竟然因為加入滾球軸承會提高成本，就擅自拿掉滾珠軸承，更改設計。結果成品旋轉起來一點都不順暢，更別說外形也很難看。即使如此，大家可能還是覺得旋轉膠帶台這個創意很有意思，好像還是很暢銷。然而，這跟我當初的理念完全不同，淪為沒質感的便宜貨，身為設計師的我對此非常不滿意。剛好我手邊還有跟原型十分接近的作品，於是我就將作品的照片加入美國亞斯本國際設計研討會分發給出席人員的參考資料中。這場會議中也有紐約現代藝術博物館的人出席，相中了我這件作品後，提出納入該館的永久收藏。

聽到這個消息大感意外的不只我，連廠商也主動跑來告訴我，「這次一定會依照您的設計製作」。既然這樣，就趁這個機會再做一次改良，以這裡所看到的新產品問世。

當初負責這項設計的，是曾在我的研究會任職的生田圭夫。接下來負責產品改良的則是現任職員中山武久。要不是有他們兩位的努力，就打造不出這項產品。我當然很高興，但

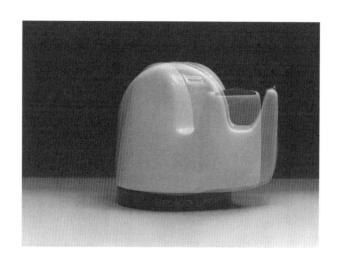

我想他們倆一定比我更加欣喜。

很多人說，我的設計很豐富有份量，一看就知道。但就我個人而言，內在比外觀重要多了。好比說，吃飯時只要嘴裡塞滿東西，兩頰自然而然就會鼓起來，如果只是要讓兩頰鼓漲起來，根本不費太多工夫。換句話說，外形並不是從外在形塑，而是從內在理所當然營造出來的。因此在創作時幾乎是將所有心思和精力放在內在上，而這需要源源不斷的創意。那麼，創意是從哪裡來的呢？我想絕對不是坐在桌子前面就能產生。我是個至今仍將包浩斯精神奉為圭臬的人，我相信「設計就在工作坊裡」。

近來有不少產業設計師是以渲染方式迅速繪製形畫，以此維生。我認為這類技術跟拍攝擬真畫像的技術差不了多少。話說回來，或許他們也有設計的意象，但這個意象跟代表的內容似乎沒什麼關係，從這個角度來看，感覺就像天真無邪的孩子任意構思出來的形象，然而，改款時必然在內外共同都進步的狀況下，這才是名符其實的改款。但愈是愛打著改款招牌的公司，多半設計的內容都很陳腐。由於內容太過貧乏，也難怪只能在外表上求華麗、流行，就像化濃妝一樣。

這話說起來或許有點老實過了頭。不過，即使是像俄國作家托爾斯泰短篇小說《傻子伊凡》裡的主角，在一心想創作好東西的慾望，以及喜悅中，就能彌補製作過程中受到的一切辛勞。那麼，認真創作出好作品吧！

塑膠與產品設計

我們身為設計師，會將積極使用優良新材料當作是自己的義務，加上廠商也會拚命率先使用新材料，在產品競爭市場裡獲得勝利，因此無論在建築、家具、餐具、包裝等領域，出現相當多使用新興材料塑膠的產品。在這些塑膠產品中，當然有一些非常精彩創新的產品，但不少都是看來不知道究竟是不是塑膠製造的可疑產品。例如在車站賣場的陶土小茶壺，每個地方都有不同的特色，這類可愛的小茶壺深得旅客喜愛。不過，最近卻一下子都被聚乙烯取代。但這只是模仿過去的小茶壺外形，只憑一個替代品的理由，就充斥市面。

為什麼不運用塑膠的特性，構思出新的設計呢？再說，茶會有味道，這麼一來，就實用性來說，塑膠茶壺怎麼樣都比陶土材質遜色。事實上，目前仍有很多塑膠產品，在品質上只能被視為替代品。

照片中是我設計的聚丙烯收納椅，大概是七、八年前的作品吧？之前我就思考能否使用這種材料來大量且低價生產椅子，於是著手研究。不過，沒多久市面上就出現有廠商使用聚乙烯製作的椅子。這是應用聚乙烯的彈性，將管狀椅腳插入殼狀的椅座跟椅背，很有特色的結構，也算非常創新的設計。當然，由於價格便宜、外形亮麗，銷售狀況似乎很不錯，但最可惜的是在強度上差強人意。隔了一陣子，就看到英國知名設計師羅賓·戴（Robin Day）以

聚丙烯打造的椅子。這款椅子的外形很美，但殼狀的椅座跟椅腳的接合有問題，聽說缺點就是這個地方很容易壞。之後又陸續出了很多種類，但這類椅子的重點就是這個部位的接合，大家也都花了各式各樣的心思來解決。所幸後來我有了贊助商，廠商也很積極主動給予我支援。我們提出幾種接合方式，一次一次請廠商試做，進行強度測試。因為材質的關係，選用了聚丙烯，在經過各種模型試做之後，終於可以進入製作模具的階段。厚度大約是二・五公釐，為了保持強度，只把椅腳基部拿掉支撐零件，這樣的試作品一坐下來，椅子就會因為臀部的重量歪斜凹陷，完全不堪使用。於是我們試過增加材質剛性、在變形的部位增加厚度，或是增加支撐零件，但還是沒用。其間我也曾心灰意冷，打算喊停，但開模及不斷修改之下，已經花了好幾百萬，對贊助商實在過意不去，有一段時間我幾乎夜不成眠。不過，還是得盡一切的努力去嘗試，之後經過幾次修改模型，嘗試補強作業，幸好在某一次的試做突然達到能保持充分強度的狀態。這是因為在椅座中央挖了洞，吸收掉剛性，讓坐下來之後重量得以分散，結合處比想像中來得堅固，總算是成功了。此外，聚丙烯在模型內聚合的狀況很好，比其他材料來得輕薄，是一大特色。不過，這把椅子會產生靜電，還有一個缺點就是容易髒（可以用洗潔劑清洗），弄髒之後就顯得廉價。

經常有人說「設計的形態不僅是單純追求外表，而是必須從內在展現的形態才行」，但是在設計大多只追求時尚的今天，迎合崇尚流行的社會大眾下，某些文化評論家直言這樣的設計就跟妓女沒兩樣。另外，在亞斯本國際設計研討會上，有一位講者也攻擊時下的設計

師根本是第三職業群，對近代文明進化毫無貢獻。這件產品要設計成紅色、藍色、流線形或是四四方方。長裙或迷你裙？其實人們的喜好各有不同，而且變化得非常快。一味迎合人們喜好的設計，說穿了或許只是空虛又讓人瞧不起的行業。前年百靈牌（Braun）電器產品展的會場上，該公司一名督導馬丁博士，在致詞時提到：「日本有一家廠商模仿了百靈牌的果汁機，但我們並不介意。因為百靈牌早就已經不打算繼續生產這類果汁機。目前各家電器商都在致力打造電扇，但電扇的基本構造就是在風扇後面裝馬達，然後下面有根支撐的腳，電扇無論經過多少次改款，就是這個樣子。不過，百靈牌正在構思一款前所未見的電扇。」近來就連美國的設計都已經走出了雷蒙德‧洛威，進入艾略特‧諾耶斯（Eliot Noyes, 1910-1977，譯註：美國設計師，一九五六年起負責IBM產品設計長達二十一年）的時代。換句話說，品質的改善要比外觀來得重要。真正的設計價值不就在於改良內在嗎？這麼一來才能負擔起推動文明進化的一部分責任。如果沒有改善品質的能力，就該早早捨棄設計師這個頭銜。這不就是成為創意人、設計師的基本條件嗎？話說回來，時下流行的創意素描這類東西，只不過是個時尚夢，對品質的改善毫無助益。

優良的塑膠材料將陸續問世，接下來使用這些新材料的產品自然會呈現一番新風貌。設計師不就應該全力投入這方面嗎？光是研究這些就有得忙了。設計師不得不這麼快就改善設計，實在應該感謝塑膠材質的加速變化。

現代餐具（陶瓷器）的設計

要用一句話來說明現代餐具的設計，應該就是轉向以功能性的設計為主。雖然其中會因為時代不同，在意境上多少有些差異，而且近來打著義大利激進設計（radical design），出現與功能主義完全相反的前衛設計趨勢，但終究還是以功能主義為最高指導原則的反激進設計為主流。由此可知，進入機械時代的今日，要忽視或否定設計的功能性都是不可能的。

杯盤類的餐具在設計上不僅要顧及讓盛裝在其中的餐點方便取用，還必須考量讓餐點看來更美味的功能。如果杯盤上有花紋或圖案，勢必會分散視覺焦點，令人忽略了美食。因此，碗盤最重要的設計原則就是要襯托食物；美食是主體，杯盤是配角，從屬關係要弄清楚，必須隨時保持謙遜、低調、坦然的姿態。

有些餐具的設計雖然沒有圖案，但還是會在盤子邊緣或杯子把手上做些荷葉狀的雕刻裝飾，這些地方在手或嘴觸碰時凹凹凸凸並不舒服，而且還有不易清洗的缺點。此外，目光還會被這些裝飾吸引，妨礙到欣賞美食，就功能上來說都是減分。若從這個方向來思考，所謂好的設計就會依循以下的原則──外形簡單優美，為了襯托美食，自然而然以百搭的白色素面最適合。

白色素面的餐具在戰後不久出現於日本，但在西歐以包浩斯為主的現代設計活動中就已經

現身。大約是在一九二○年。剛好在這個時期，現代建築泰斗柯比意在著作《現代裝飾藝術》中強調，沒有裝飾才是這個時代真正的裝飾。其後，過去出身包浩斯的年輕學生華根菲爾德（Wilhelm Wagenfeld, 1900-1990，譯註：德國設計師）等人，也陸續發表純白陶瓷器的名作。

當時日本全國都在戰爭中破壞殆盡，是連一根鐵釘也沒有的狀態。從戰場回來的我看到這番景象，想到既然只剩下土，就用陶瓷器來打造餐具吧！從沉沒的艦艇上撈出煤炭為燃料，好不容易燒出純白素面的餐具。我還記得當我拿到百貨公司推銷時，對方說這上面沒有任何圖案花色，只是半成品吧，二話不說就回絕了我。大概過了五年之後，市面上漸漸看到純白素面的餐具，然而，後來就創造價值理解的這一點來說，我對無情的商業主義開始抱著強烈的不信任。

或許就一般認知來說，純白素面的餐具因為省去製作圖案、花紋的作業，在成本上也會比較便宜。其實，反倒有一些以高成本製作出的佳作。因為在純白素面之下，只要有一絲雜質（鐵粉）就變得很醒目。事實上，製作圖案、花紋的確有掩飾鐵粉的效果，就算品質較差（鐵粉多）也看不出來，因此有圖案、花紋的餐具反而便宜。要去掉圖案，勢必素材就要好，要有好的素材，就必須使用品質好的原料。原料（陶土）用得好，也就適合正確的設計。

純白素面設計的問題其實不在於能不能容許有鐵粉，而在於白色本身。使用機械生產的白色素材大致分成兩種，差別在於材質，也就是瓷器與硬質陶。瓷器素材看起來是清透的半透明，白色帶點冰冷，細緻又有輕快的感覺。硬質陶則是不透明，呈現出的白色略微溫暖，卻

比較笨重。如果前者有絲綢的優點，後者就帶有棉質的特色。至於其他白色素材，還有感覺溫暖、輕柔，也就是呈現乳白色的骨瓷。這是一種在瓷器材料中混入骨粉，非常高級的優質素材，唯有價格偏高是它的缺點。其他白色素材還有半瓷器、軟質陶等等，各有不同的特質，當然也得依照材料特性來改變設計。

造形簡單的白色餐具設計看來最現代化，或是最常被視為優良設計。不過，光看餐具本身真的會覺得太過平凡單調，坦白說，我也好幾次嘗試做點圖案或花樣上的變化。雖然有幾件成功的作品，但能真正完成的例子少之又少。結論就是，有圖案花樣的作品屬於手工藝類型，就機械產品而言，想要追求機械產品的極致，最後恐怕還是要回歸沒有任何圖案花樣的設計。柯比意曾說過：「將無用部分徹底切除的機械產品，自然而然就會朝向鄙視裝飾的方向。」這句話應該能充分展現機械產品的特性。

然而，時下有圖案花樣的餐具占了絕大多數，素面的則很少。這就是在商業主義導向下，設計變得低俗之故。崇尚商業主義的今日，以圖案來掩飾鐵粉應該是原因之一。此外，為了加快商品的循環，大量使用華麗的流行圖案刺激購買欲，或是以刺激視覺的方式來設計，還有為了提高售價而讓產品看來更華麗。這些商業掛帥下的惡果，粗暴地侵蝕到時下一般民眾的日常生活。機械產品每次必須大量生產到一個數量才行，物品要量產就得站在商業基礎上。在成長的經濟中，必須要不斷拉高成長率，所以得促進人們浪費。為了浪費所做的設計、為了讓人棄置所做的設計，時下以此為目的汲汲營營的產業設計師，不

得不說本身就是一場悲劇。

現在的機械與其說用來量產，更重要的是能致力於提升品質。當然，我並不認為量產形式不好，而是因為被商業所利用才不好；此外，商業本身也沒有錯，但只顧著眼前的利益，不擇手段，無視人類真正的利益就有問題，浪費地球有限的珍貴資源才是罪惡。另一方面，雖然為數不多，但的確也有一些值得稱讚的業者。例如德國的羅森泰（Rosenthal）公司的瓷器產品無論品質與設計都是最高級。他們任用威卡拉（Tapio Wirkkala）等世界知名的優秀設計師，在全球以其文化價值自豪，正派經營。很可惜，就目前所見可說日本還沒有這樣的企業。只有一味追求成長，一心一意促進人們浪費。話說回來，從現下的社會環境來看，量產之下要產生好設計可能很難。或許「小而美」（Small is beautiful）指的就是這樣的現象。總之，眼前的現況和「設計乃為萬人著想」這句話有極大的矛盾。

在機械時代的今天，無可否認，無論如何機械產品都會成為主流。然而，目前的機械產品有著冷冰冰、乏味、廉價的缺點，不討人喜歡，似乎不少人在生活中開始追求更有人情味、更溫暖的手工藝產品。近年來民藝設計逐漸風行，也是這個緣故吧！此外，手工藝產品少量生產即可，就能秉持良心設計。另一方面，傳統的民藝陶瓷器之所以流行，應該也是同樣的原因。當然，原有的傳統民藝陶器要直接套用在新的生活型態中難免有不便，於是就需要使用傳統技術的創新民藝設計。不過，在日本普遍認為陶瓷器應為名家創作，也就是被視為藝術品，製作來作為日常用途的比想像中來得少。斯堪地那維亞地區這類民藝陶瓷器的設計水

準相當高，日本雖然號稱陶器大國，但在民藝設計方面怎麼看都不得不承認，還是斯堪地那維亞地區略勝一籌。

現在的民藝設計是因為機械產品成為生活中主流所致，換句話說，就是為了補足機械產品所缺乏的地方。因此，民藝的角色終究在於輔助機械產品，不能喧賓奪主。從這一點來看，現代的民藝跟過去手工藝時代的工藝代表著完全不同的意義。

在與目前講究功能的優良設計抗衡之下，邏輯設計興起。邏輯設計代表著前衛。由於以往的機械產品在設計上首重功能，相對於裝盛的食物而言，餐具根本像是微不足道的配角。但如果在以餐具為主的考量上，就顯得過於單調、單薄、缺乏自律性，這也不是沒有道理。於是，出現了在餐具上畫了大紅色嘴唇圖案，塗上桃紅色、黃色等鮮豔色彩，或是製作成造形奇特引人注目的產品。然而，這樣的特殊設計要實際使用，或是量產都會遇上困難。因此，這類邏輯設計的概念最適合發展的方向就是極小的生產量，或單一產品的製作。已開發國家的工藝多半採用這類前衛的設計，就是這個緣故。像這樣極端的邏輯自由表現，甚至將用途視為障礙，刻意忽略。但這麼一來，以美術的眼光來說固然饒富趣味，卻不能稱之民藝或工藝，也就是說，這已經被純粹的前衛美術所同化。由此可知，在這個時間點，邏輯設計本身也可說將走到盡頭了吧！

蝴蝶椅

我開設事務所，從事設計活動，剛好就是戰後不久，日本在經濟上還很艱困的時期。日本政府為了突破這樣的僵局，想著無論如何都要讓日本更加活絡，於是聚集了一群設計師，送我們到美國。要我們觀摩美國各式各樣的技術，並且學習。那時我拜訪了近代設計大師查爾斯‧伊姆斯，看到他使用合板加彎來製作足套。聽說這是戰爭時為了保護美國士兵受傷的腳所製作。伊姆斯運用了這項技術，設計出眾所周知的伊姆斯椅。我記得當時看到這項技術後，是帶著驚訝離開的。然而，回到日本後我卻不知道該打造出什麼才好。於是我將塑膠片加熱折彎，嘗試塑造出各種形狀，而且並沒有特別想要設計出椅子，只是彎曲著塑膠片試誤實驗，看看能做出什麼。就這樣持續了兩、三年，但最初真的不確定能不能做出椅子。另一方面，在長期實驗之中，讓我開始認為或許真能設計出椅子，而且蝴蝶椅的形象也逐漸成形。

但由於這是前所未見的全新椅款，完全沒有任何工廠有興趣生產。後來，在仙台有個叫工藝試驗所的機構，在我提出蝴蝶椅的案子後，有一位技術人員表示有非常濃厚的意願。尤其對於伊斯姆使用的高週波成形技術特別有興趣，認真研究。

在現在這種急速進步的科學時代，設計師不可能獨力完成設計，勢必需要技術人員的協助。在設計這款蝴蝶椅時，我從試驗所的工作人員乾三郎身上學到很多，然後才一步步決定

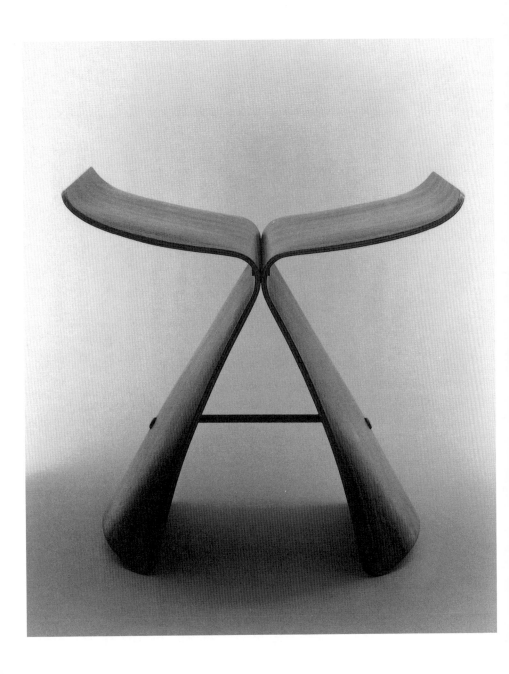

設計的形態。一旦訂出椅子的形態之後，接下來就得決定生產的工廠，卻遍尋不著任何地方願意生產這款前所未見的怪椅子。不過，最後總算做出試作品，到義大利的知名國際設計展（triennale，米蘭三年展）參展，沒想到意外獲得了金獎。經過媒體報導之後一下子出名了，隨即就有兩、三間工廠表達生產的意願，天童木工也是其中之一，他們甚至還特地從工藝試驗所挖角乾三郎，展開這款蝴蝶椅的製作。

蝴蝶椅使用的合板大概是以厚一公釐的幾片單板用黏著劑黏合，接著在以高週波加壓成形。然後將塑成「フ」字形的兩塊合板在背部以螺絲鎖緊，最後用一根支架連接椅腳，讓兩支凳腳不致撐開，架構相當簡單。

起初設計這款蝴蝶椅時，考量到日本的住家多為榻榻米，為了不損壞榻榻米，椅腳跟榻榻米接觸的地方刻意削平，以左右兩條細長的線來接觸榻榻米。不過，近來日本人也愈來愈少在榻榻米上生活，原先為了不傷到榻榻米而平削掉的椅腳底部中央，改成稍微挖空，就成了現在的椅款，以四個點接觸地板。

這款蝴蝶椅原先只有日本天童木工獨家製造，但現在歐洲也有廠商製作。而且一下子就傳遍歐洲、美國，又承蒙世界其他美術館收藏，一舉知名。我設計的這款蝴蝶椅出乎意料，知名度廣及全球，至今我對此仍滿懷感激。

橫濱地下鐵的車站家具設計

橫濱地下鐵開設之際（譯註：橫濱市營地下鐵藍線，於一九七二年開通，即採用當時仍屬少見的自動驗票機），我接受委託各項設備的設計，包括自動驗票口（由於時間上無法配合應該會由其他車站調配裝設）、車票販賣機、精算機、賣店、電話亭、消防栓、時鐘、長椅、欄杆、垃圾桶、菸灰缸、其他廣告燈箱、車站家具等。

地下鐵車站家具的設計，必須依循地下鐵的整體設計原則，也就是視為其中一環。為了明確訂出設計原則，市府當局成立了設計專門委員會，由橫濱國立大學建築科的河合正一教授擔任主委，建築委員是吉原慎一郎，整體色彩由栗津潔負責，設計及車體交給GK設計團隊的榮久庵憲司，至於我則接下來家具及其他設備的設計委員一職。

我想，在日本的地下鐵或其他交通機構來說，像這樣委託專家來設計，應該是頭一遭吧！

除了有橫濱市飛鳥田市長的認同之外，擔任智囊的企畫調整室田村、鳴海兩位部長的大力支持更是不在話下。地下鐵計畫當然必須加入現代整體交通架構之內，與包括汽車、高速公路、鐵路、公車，以及未來交通機構也就是所謂的PRT（Personal Rapid Transport，個人捷運系統）這些緊密的連結，以未來都市計劃的宏觀角度來考量。另一個需要深入思考的重點則是，橫濱市在日本都市中具備什麼樣的定位。站在這樣的角度，我作為一名設計師，非常

希望能從頭參與這項地下鐵計畫。兩年前成立委員會，我第一次參與這項計畫時，月台的基本設計已經完成。一般來說，地下鐵的天花板多半較低，感覺有壓迫感，橫濱市的更是只有高二‧五公尺，是地下鐵中天花板設計得最低的一處。這一點大大影響了家具的整體設計，在空間和時間上也是一場苦戰。公務機關繁雜的作業手續，使得我們實際工作期間非常短，整體來說，多半都得一次決勝過程中的製作、實驗等作業，加上不理解設計，或是時有停滯；加上不理解設計負，這一點我感到非常遺憾。我總認為工業設計不該只是外觀的設計，要是沒有革命性的創意實在毫無價值，而革命性的創意，當然需要經過一次次腳踏實地的實驗作業才能產出。

另一方面，在委員會中引起最大爭議的就是月台上的廣告。其實最理想的狀態就是月台上不設置任何商業廣告，近來就連最崇尚商業主義的美國，也察覺到了所謂的廣告公害，愈來愈多鐵路月台上不再刊登任何廣告。好比舊金山灣區有名的灣區捷運BART（Bay Area Rapid Transit），沿線一概不刊登廣告，感覺非常清爽潔淨。事實上，姑且不論私營鐵道公司，公營鐵道公司為何能容忍廣告，一直令我非常疑惑。

就這一點來說，我對一概沒有廣告的新幹線深感佩服。起初業主希望設計出能盡量張貼大幅廣告的垃圾桶、菸灰缸，實在讓我感到大受打擊。理由只是因為加上贊助商之後就能獲得援助，也可以請廠商來打掃。但這樣一來，垃圾桶就不再只是為了丟垃圾，而是為了廣告而存在的垃圾桶，對此我頑強抵抗。

話說回來，由於地下鐵採行獨立預算，沒有廣告收入的話便無法營運，因此橫濱市強烈要

求希望能多少刊登廣告。既然一定得刊登，我決定反其道而行，運用一些變化，讓使用者能享受視覺上的樂趣。例如，過去四四方方的燈箱廣告實在太乏味，我便想是不是能讓每個車站有不同的形式，藉此表現出車站的特性；另外，海報的張貼方式也能因應每個車站有些變化，總之，我提出了各式各樣的企畫，很可惜最後落實的只有一小部分。

經過這次的工作經驗，面對營利主義的廠商與官僚主義的公家機關，我仍盡可能提出自我任性的堅持，如果能讓對方稍微了解設計師工作的實際狀況，就是件很有意義的事。從這個角度來看，對於給我機會能參與其中的橫濱市政府，我深表感謝。

天橋與都市美

一走出大阪車站，眼前就會出現醜陋的巨大天橋，給人一種壓迫感，加上天橋上熙來攘往的人群，可說是現代日本的縮影。這樣看似廉價，雜亂無章的日本一景，難道只有我看了感覺很空虛嗎？

東京都為了減少行人的交通意外，在短時間內努力建設了很多天橋，用意當然很好，但設置的天橋嚴重影響每個地方的美觀，要說好看實在怎麼樣都說不出口。這麼醜的天橋，甚至會令人開始不耐，恨不得世界上根本不要有天橋這種東西。

話說回來，仔細想想，或許沒有天橋才是對的。也就是說，將道路分成車道與人行道，如果從一開始就用心為都市做立體的規劃，根本就不需要另外設天橋。然而，這得像巴西利亞（Brasília，巴西的新首都）或是昌迪加爾（Chandigarh，印度昌迪加爾地區的首府）這類在完全空曠的處女地上重新打造一個都市，才可能辦得到。但都市計劃最大的課題就是雖然困難，卻得在現有的都市中設法改善。因此，天橋可能是去除（或說是暫時的手段？）現今交通矛盾的一個方法吧！

人類經常會受傷。的確，不受傷才是個健全的人，然而，就像佛家說的有為轉變，在這個無常的世間，尤其在近代科學文明出現後，完全不受傷反而才奇怪。天橋其實就像是為了受

傷時得使用的ＯＫ繃，照理說是不怎麼好看。但既然世界上需要ＯＫ繃這種東西，當然就得把這個ＯＫ繃盡量設計得美觀才行。

看看外國的天橋，比日本好得太多。當然了，像大阪這樣如此令人有壓迫感的天橋，走遍全世界也找不到。像在瑞典、德國等地，天橋本身就很漂亮，有些甚至成為美麗的景觀。

日本的天橋尚未經過設計，這是不爭的事實。以目前只追求外形的工業設計來說，面對必須經過結構力學計算的橋樑等建設，還不知該如何著手。此外，理論上應該比較了解計算的建築師，卻都把目標淨放在打造像是紀念碑之類能賺錢的工程，至於天橋這種廉價的工程，完全看不出什麼經過設計的品味。加上公家機關非常會殺價，曾聽過逼得廠商不得不打造廉價的天橋。總之，這麼難看的天橋，怎麼看也不像是符合結構力學的外形。如果在結構力學方面有嚴格要求，相信應該不會變成這麼醜。

針對以上各點考量，很幸運地，在獲得贊助商八幡製鋼的認同，能將我埋頭研究兩年的設計結果，在松屋的設計藝廊展中展出，也就是「天橋規劃案展」。在假設各種不同的地形條件下，提出了大約十種天橋的基本規劃案。

次頁下方的圖片是其中一個案例，環狀橋。這座橋並不是單純在直線上橫跨在跨距上的結構體，而是將環狀自成單一剛體的設計。不用鋼管而以立體桁架構成圓形的橋桁，不但輕快還具備絕佳的剖面效果。在形態上，無論什麼樣的位置都可以加上階梯，所以不僅十字路口，也適用於各種路口。四組附設階梯是考量設置在市區時，可以在最小的空間內，而且能

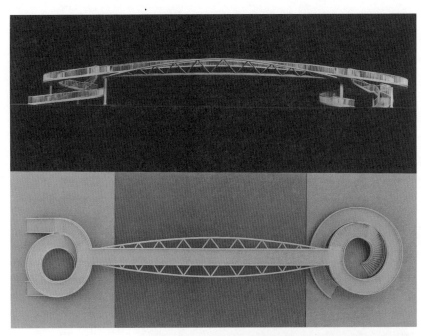

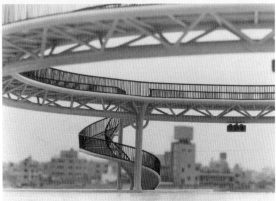

輕鬆往上爬的設計案例。

　　其他提出的案子其實只是最基本的創意，必須根據實際狀況，也就是配合各地的地形、景觀，進一步設計，使用電腦模擬設置才行。像這類不影響景觀，或者該說能讓景觀變得更生動的天橋，想要真的出現在生活中，必須要獲得能認同的一方大力支援，自然不在話下。

高速公路的設計

大約三十年前，我接受一個國際設計會議的邀請，第一次到美國。我還記得當年看到美國的車道和巨大吊橋時那股異常激動的心情。當時日本第一次有了連接東京和橫濱的汽車專用道，也就是國道一號上稱為「戶塚道路」的聯絡道，但東海道其他的日本幹線道路幾乎都還是砂石路。直到一九五六年日本道路公團成立，名神高速公路建設開始之後，才有了高速公路景觀的相關研究調查會，我有幸成為其中成員，針對道路景觀學習了很多。當時的道路協會會長是名為菊地的人士，他非常熱心，很好相處，協會找來的也都是剛從大學畢業，充滿熱情的人，但他後來成了科長、課長，還升到局長，最後不知道到哪兒去了。很遺憾，這個調查會現在已經不怎麼活絡了。

美濃部亮吉擔任東京都知事的時期（編按：一九六七年至一九七九年，共連任三屆），因為顧及行人安全的關係，到處建設天橋。由於建設費用受到各個行政機關嚴格限制，建設業者普遍興趣缺缺，據說業者之間達成協議，以輪流的方式承接，然後再由承包其他工程來彌補這部分的損失。因為這樣，天橋只是虛應故事，最後成了十分廉價，且嚴重污染地方景觀的量體。

當時有人提出「天橋是必要之惡」的論調，我便抱著帶點行俠仗義的心情，試圖盡力拯救這樣的醜惡，投入了天橋設計。所幸獲得八幡製鋼的援助，舉辦了一場研究發表會，似乎獲得業

界不少迴響。雖然我的設計並沒有實現，但後來好像有不少以我的提案為藍本仿效設計出來的案例。至於忠實呈現我的設計的，就只有大阪樟葉新市鎮，以及橫濱野毛山動物園前面的天橋。樟葉新市鎮有京阪電鐵的贊助，負責人對設計有充分理解，雖然天橋的規模不大，也讓我能依照自己的意思來落實設計。此外，橫濱市當時的飛鳥田市長旗下的智囊之一田村先生，本身就是十分傑出的都市計劃研究者，由他擔任統籌，讓我能依照自己的想法去做。因為有他的關係，也讓我能充分運用橫濱市營地下鐵的所有機器設備，對此我深表感謝。

無論設計師再優秀，如果沒有好的製作統籌，就不可能出現這樣的設計，或是根本會胎死腹中。過去我也承接很多公司或是公家機關的案子，鮮少會出現真正傑出的製作統籌。好的製作統籌首先必須要學養豐富，另外，要有獨到的眼光，還得具備判斷力及執行力。社會上的設計師多到數不清，素質良莠不齊，製作統籌的人必須有能力鑑別出哪個才是優秀的設計師。就這一點來說，義大利奧利維堤集團（Olivetti）第二代的社長安德里亞諾・奧利維堤（Adriano Olivetti）就是一名很出色的製作統籌人。他發掘出當時還沒沒無名的馬偕羅・尼佐利（Marcello Nizzoli）、喬凡尼・平托利（Giovanni Pintori）等人，日後都成為名設計師。一肩挑起IBM設計準則的艾略特・諾伊斯（Eliot Noyes）也是個很棒的製作統籌，陸續啟用很多有才華的設計師。優秀的製作統籌絕大多數一旦委託了設計師之後，就充分信任這位設計師，並給予一切支援，好讓設計師可以將能力發揮得淋漓盡致。反過來說，愈是沒有概念的人，多半愈會對設計有很多意見。一件好的設計，直接催生的設計師固然值得敬佩，但不得不承

認，能善用設計師的製作統籌者更是厲害。

戰後急速成長的產業，像是家電業或汽車廠商都顯得雄心萬丈，可惜多數都是只顧著營利，有學養及品味的人少之又少。換句話說，雖然對於眼前的商機很敏銳，更連設計都想一手包辦，也就是養成了商業掛帥的個性。說得誇張一點，他們要求設計師設計的原則就是以外表華麗，引人注目，而且看起來高級，走在流行尖端來吸引顧客上門，然後為了加速產品的循環，還得不耐看，讓消費者一下子就膩了。

先前提到當我第一次到商業主義的大本營美國時，覺得美國一般的文化都很膚淺，就像人家說的「油漆文化」、「罐頭文化」。不過，看到汽車車道跟大型橋樑之後，我感受到這才是美國文化值得驕傲的地方。這些公共設施沒有任何商業主義介入的餘地，非常嚴肅。汽車車道的設計只根據一個絕對的條件——能讓汽車在迅速安全的狀況下行駛。在實現這個單純的功能之下，出現的就是這等優美真誠的樣貌。另外，能夠承載長跨距的吊橋，在結構上則省略了一切不必要的多餘部分，以最單純的狀態呈現。這項動用當今所有科學技術打造的結構物，跟大自然形成百分之百的對比，以人工引以為傲的姿態呈現；但另一方面又能更加襯托出自然景觀，大自然也能與這座人工結構物互相輝映，可說是科學與自然在現代巧妙的融合。

我個人也是在這個時候，感受到設計的意義，才對道路和橋樑的設計產生興趣。當然，很多在道路公園裡工作的年輕人，一開始也對未來的公共設施懷抱著夢想，但實際進入這個業界後，相信會發現現實中有著各種困難與矛盾。

另一方面，在平原或森林等自然環境中鋪設道路時，就算有景觀上的問題，形態上也不會太困難，但要在都市中建造高速公路，就無法避免遇到各種難題。尤其遇到噪音及排放廢氣的問題，就需要在道路兩側沿線加裝隔音牆。換句話說，駕駛人開著車子在路上，就像行駛在北海道網走監獄似的狹窄通道中，還要忍受著噪音和排放出的廢氣，乘駛的心情自然不會太好。即使從道路外側看過去，都市中架設著隔音牆的高速公路完全遮蔽了視野，尤其結構下方的基部複雜醜陋，到處都出現著怎麼看只會覺得像現代文明的地獄。曾經有個已開發國家中負責道路相關業務的人，來視察東京都的高速公路時，被眼前的醜惡嚇了一大跳，甚至他還說，一想到如果自己國家也出現這樣的景象，他就不寒而慄。

聽說當初建造高速公路時，還特地從Autobahn（譯註：高速公路的德文，一般專指德國的高速公路，最大特色就是沒有速限）的發源地德國請來技師指導，當時在自然環境中呈現明快簡潔的外形，每個人都深信日本也將正式邁入美好的汽車時代了。然而，二十五年之後，這位德國技師再次來到日本，看到當年自己指導設計的高速公路，到處都立起隔音牆，那副醜陋的模樣讓他大失所望。現在的隔音牆似乎已經變成過去的天橋，被視為所謂的「必要之惡」。當然，實際上是可以透過設計，或是使用植栽，稍微降低這副醜惡的模樣。

東名高速公路的玄關口，也就是川崎交流道的那面巨大隔音牆，是由我負責設計的。起初這個閘道設置時，附近還沒什麼居民，自然也沒想到要裝設隔音牆。然而，當通行的車輛逐漸增多，周邊的地價愈來愈便宜，許多建設公司看準了這塊低價土地紛紛到這裡蓋房子。但

是當車輛往來變得頻繁，居民受不了汽車的噪音與排放的廢氣，開始強硬要求當局必須提出對策因應。我便在極其惡劣的條件下，接受道路公團的委託，做出能夠改善現況的設計。

首先，我想到的是不設隔音牆來改善的方式。就是將閘道退到多摩川，之後當然慘遭否決。在隸屬於公家機關的公團，這個龐大的組織中，檯面上絕對無法接受將蓋好的建物打掉重新設置這種事。但反過來仔細想想，這條東名高速公路跨越多摩川後直接朝向東京，然後以東名為終點的道路網規劃案，真的不太好。一旦直接跟東京都的高速公路連接，不但所有人都得經由這條道路進入巨大的東京，就連前往東北、千葉方向的人也要進入狹窄的都內高速公路，自然會造成壅塞的大混亂。像東名這種主要幹線的高速公路，最好要在離都市較遠的地方就開始鋪設迂迴的外環道路，從各個方向盡可能鋪設大量的外環道路，然後再進入東京都的高速公路。當然，這些外環道路繞向遠離東京都，然後直接連上中央高速公路、東北高速公路或往千葉方向的高速公路就行了。

流量驚人的車輛進出川崎交流道，為了滿足閘道附近的居民要求，必須打造一道超乎想像的巨大隔音牆。若以往的隔音牆形式，根據常理計算，大概需要高十五公尺、長度約五百公尺的規模才行。要是打造出這麼巨大的隔音牆，駕駛人會有什麼樣的感受呢？此外，從外側看起來，如此巨大的量體會對周圍景觀造成什麼樣的影響呢？我反覆思考各式各樣的方案以解決這些問題，最後終於訂出目前這樣的隔音牆形態。幸而過程中雖然多少有曲折，但有

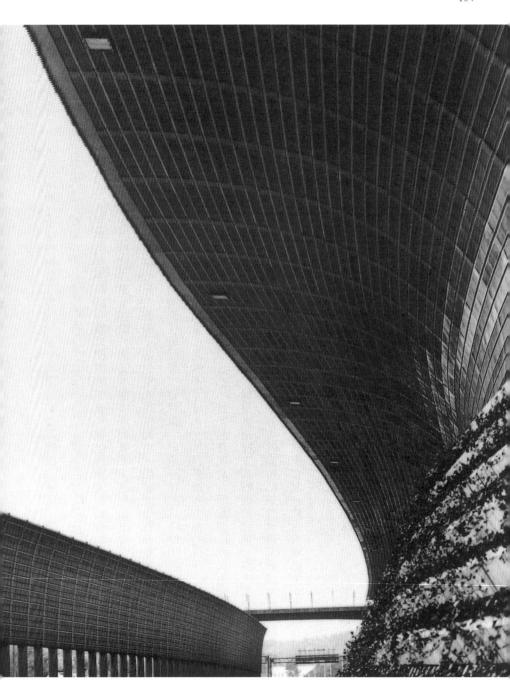

了工程負責人的熱心協助，大致上來說最後的設計也算依照我的想法實現。尤其位居最高地位的總裁本人也表現出熱忱，令我滿懷感激。這道隔音牆完成之後，周邊公寓的住戶對於幾近完美的效果以及在景觀上的問題都感到相當滿意。尤其先前的低地價一下子翻漲，這一點也是不容忽視的事實。

沒有一絲商業色彩介入的道路與橋樑設計，真的是非常有意義的工作，但由於身處在公家機關的龐大組織中，動不動就會衝撞到官僚主義的障礙。尤其是萬一當局負責人秉持著多一事不如少一事的態度，逃避責任，又沒有幹勁的話，手續就會變得很繁雜，導致工作進度停滯，令人相當無奈。曾經有個分流道的案子來委託我，卻幾乎都遭到否決。尤其現場的最高負責人對設計沒什麼興趣，甚至顯得不太耐煩。在做這個案子的期間，我經常聽到一句奇怪的話──「恐怕會有其他影響」。也就是說，這個案子一旦付諸實現，其他案子也會要求同等的預算，這就讓相關單位傷腦筋了。當然，如何與經費取得平衡是個問題，但一些明顯不用花太多經費也沒被採納的好提案，只能說是毀在官僚主義下多一事不如少一事的心態。

接下來我想順便談一談本四架橋。像本四架橋這樣龐大的計畫，可說是世上絕無僅有，這項工程自然也受到全世界的矚目。目前全球的大型吊橋有十一座，其中橫跨明石海峽的大橋跨距更長達一七八〇公尺，比以往最長的英國亨伯大橋（Humber Bridge，一四一〇公尺）還多了三百七十公尺。這個就連全球也少見的大規模工程，預算也是相當驚人，這也是因為在

經濟成長突飛猛進的時期已經編列好的關係。然而，在大約四百公里的距離中開通了三條聯絡道，也讓人不由得嗅出其中的政治味。想當初新幹線之所以在名古屋與大阪之間刻意繞了遠路，在偏僻的岐阜縣羽島設站，眾所周知也是大野伴睦的政治力介入（譯註：東海道新幹線最初的規劃是從名古屋到關原的直線路徑，後來因受到地方強烈反彈，便由當時的縣知事松野幸泰請時任眾議院議員的大野與國鐵交涉，最後決定在鳥羽市設立一站。這個車站也成了新幹縣在岐阜縣唯一的停靠站，車站前還立了大野伴睦的銅像）。因為這樣，不知道讓民眾蒙受多大的損失，從公共事務的角度來說，是絕對不容許握有權力的政治人物只為了單一地區的利益為所欲為。以本四架橋來說，至少三條聯絡道中只要有兩條就已足夠。此外，目前三條聯絡道的工程採同時並進的方式，但為什麼不先集中在一條呢？要償還這筆龐大的負債，要在每一條聯絡道都通車之後，才以收取的過路費來償還，更是匪夷所思。而且要等到所有聯絡道完工，工期一拖再拖，債務也愈積愈多。我好幾次針對這件事提出建言，只是每次得到的回答都是「這是為了區域發展」。所謂的區域發展，指的好像是分布在聯絡道上的小島，即使有需要開發這樣小區域的小島，難道聯絡道沒有全線開通就不算發展嗎？

其實，我想說的是，兩條聯絡道之中，汽車車道跟鐵路合併鋪設的問題。在青函隧道好不容易開通的現在，這個隧道已經沒有特別的必要性。這是一個好例子。就算需要鐵道，只要留下一條聯絡道也就很夠了。尤其長跨距大橋要能作鐵道之用，必須要有超乎一般很多的堅固架構，而且要非常強韌，當然要耗費大筆成本。幸好目前只搭建了少數幾座橋，未來還可

以認真考量這個問題。

當然，在設計上也有很多需要花費各種心思，應該要改善的地方。例如，斜張橋的橋塔，從結構計算來看，這座橋塔的尺寸在視覺上感覺過大，讓人不舒服。不過，在採取完全安全的計算之下，應該要花點心思，使得設計出來的外形看來更纖細一些。我一提出這個看法後，得到的回答就是萬一太纖細會影響強度，造成危險。說得好像跟塔科馬海峽吊橋（譯註：位於美國華盛頓州塔科馬的兩座懸吊橋，第一座在一九四○年通車後不到五個月就倒塌）一樣危險，但我的重點根本不在這裡。我的意思是在安全性相同的強度下，設計該做的就是讓它看起來更加細緻。

像這樣架設幾座巨大橋樑的工程，對於實現現代科學技術的進步是難得的機會。在打造這座長跨距大橋的過程中，科技也以驚人的速度進展。這些進步勢必也會為設計帶來變化。至於這些進步的變化有沒有展現在這座長跨距大橋上，就我個人的觀察，雖然在工程技術上的確能見到，但幾乎沒有展現在設計上。

將近二十年前，東京鐵塔完工時，設計師自信滿滿，認為隨著科技進步，無論在結構上、設計上都比一百年前的艾菲爾鐵塔來得優越，然而，怎麼看都只覺得像在模仿艾菲爾鐵塔的外形，而且實在看不出在設計上有哪裡勝過艾菲爾鐵塔。恰好就在同一時期，萊昂哈特博士在德國斯圖加特打造了前所未見、外形宛如管狀的美麗電視塔。同樣地，在本四架橋設計停滯時，外國的長跨距大橋未必不會出現前所未有的全新精彩設計。

只要跟設計有關，公部門的人自己動手都不會順利吧！另外，就算不是直接動手，改由公家機關指定建設公司的設計師也未必能順利。像這類公共建設且規模龐大的案子，應該要開放全世界來競圖才對。最近有一座連接西西里島和義大利本土，跨距三千公尺的大橋，設計方面採用國際競圖，最後由英國設計師出線。日本建築界經常採用公開競圖的方式，但至今還沒聽過對全球開放的案例，至於跟土木相關的案子更是前所未見。為了日本文化，以及人類文明的進步，希望能早日實現國際競圖的作法。本四架橋開始施工的橋目前進度不到三分之一（編註：神戶鳴門、兒島坂出、尾道今治三條聯絡道各於一九八、一九八八、一九九九年完工。本文寫成於一九八四年），現在還不遲。幾年前我就在報上發表過文章，但有關當局似乎像是面對不可碰觸的神聖詛咒，對這件事始終保持沉默，不聞不問。

希望這些針對高速公路建設的意見能提供有關單位參考。

新工藝／生之工藝

01 塑膠製胡椒研磨罐

單手拿著圓筒狀的下方，用另一隻手輕輕轉著比較寬的上方部分，左右交互旋轉，磨好的胡椒就會涮涮地從下方出來，是一個非常方便使用的胡椒研磨罐。裝入胡椒粒的時候，可以從上面內側看到蓋子裡有兩個相對的扇形凹槽，將手指插進凹槽中，向左轉九十度，把開口的洞口，就可以很簡單地把胡椒粒倒進去。倒好之後，再將蓋子向右轉九十度扭緊，洞口就自動封閉了。研磨罐有黑白兩色。是只有塑膠才能呈現出的乾淨且溫暖的形

狀。約二十年前購自於丹麥，現在還是我家餐桌上常用的物品。不過很可惜，這個胡椒研磨罐沒多久之後就從市場上消失了。或許真正的好東西在現代社會裡終究也很難生存延續下去吧！現在的生活用品幾乎都是機械產品，若不使機械產品變得更好，毫無疑問地我們的將來就沒救了吧！而且，即使是機械產品，只要抱著民藝的心，一定會變成很棒的產品，所以，現在開始我想像這個例子一樣，繼續藉此處堅持己見討論、大聲疾呼。

02　琺瑯鑄鐵鍋

這個鑄鐵鍋裡頭塗上白色、外面塗成黑色，鍋身修飾得渾圓方正，極適合擺放在桌上，並且也帶有一股暖意。由於放置在以竹籐捲繞並附有把手的台架上，可以不碰觸到熱燙的鍋身，連著台架隨意搬運。這個鍋子在鍋身與鍋蓋相鄰處，設計了兩個中空的鍋耳，只要把木棒狀的鉤子（未出現在照片中）插進這個鍋耳的洞中，便可把鍋子從烤箱中拿出，放回台架上。這個金屬台架配合了鍋身底部的線條，設計成剛好可以擺放鍋子的鑲座，並以竹籐捲繞，再接上以車床修磨出的柚木腳架。琺瑯製的鑄造產品

大多都是大量生產，因此我猜這個琺瑯鍋大概也是用模具做的，不過它卻沒有一絲機械產品的冰冷，反而因為被擺在手工味十足的台架上，而產生了一股溫潤柔和感。手工產品也好、機械產品也罷，這件為了符合今日需求所做出來的鍋子，不但完美地滿足了機能性，也呈現出北歐特有的傳統氣息。繼承傳統的方式並不只有原封不動地保存一切事物，如果能以真摯的態度面對設計，呼應環境的變化，才可謂真正的承繼傳統，也才能稱之為流傳至今日的民藝吧！

03 百靈牌電子計算機

這是當前生活中，很傑出的一件日用品。即使今日已經如此機械化了，但像這麼一件需要滿足正確性的產品，不但沒有流露出一絲機械的冰冷，反而還呈現了不遜於手工製品的溫澤感。這個計算機的數字鍵與符號鍵清楚可見，同時大小適中，弧度也容易按壓，手指觸碰到時感覺相當舒適且容易操作。按鍵的間隔也設計得恰到好處，並配合機能設計成不同顏色，這些細節讓它整體成為一個簡潔俐落的設計，有著深入人心的舒適性。在我們每天都要使用的日用品之中，這件電子計算機讓人

無法不喜歡它。機體與保護套（左）所使用A.B.S.黑色樹脂（acrylonitrile butadiene styrene）具有強韌的彈性，柔和的觸感宛如梨子般細膩。近年來在過度競爭的情況下，電子計算機紛紛設計成引人注目的外形，但反而顯得廉價。尤其是近來流行的太陽能計算機，很多都輕薄得快沒有質感可言了，然而這件產品在這一片粗製濫造的風潮中，卻顯得如此傑出，完全超越了手工製造或機械產品這樣的層次，成為今日難得一見、值得誇耀的商品。（137×77×10mm）

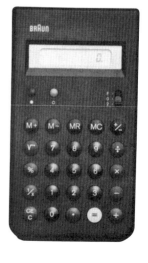

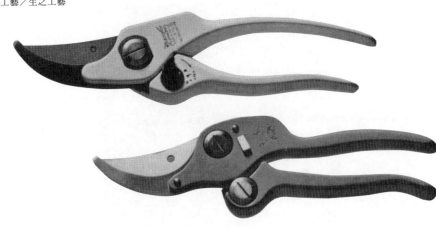

04 英國威金森花剪

這是英國威金森公司生產的玫瑰花剪。據說英國人的夢想就是開著勞斯萊斯轎車、抽著登喜路（Dunhill）菸斗，以及用威金森花剪修剪玫瑰。無疑的，這是一把最高品質的花剪，在照片下方那把花剪的中間有個白色按鈕，只要一按下去，裡頭的彈簧就會讓握柄打開。想闔起的話，只要用力握緊就行了。上圖那把花剪的中央下方有個黑色的旋轉鈕，可以用來把握柄的張開幅度調整成三段式的寬度。

我想應該沒有其他花剪，比威金森花剪更細膩地考慮到手握住握柄時的細節，以及彎曲刀刃咬合的狀態吧？這絕對是一把可以用一輩子的好東西。

當所有機械產品都朝向商品化發展時，我們總覺得，產品當中似乎缺乏了一點真誠，但這把花剪卻難得地如此富含工藝性，我們可以說，民藝精神透過了這樣一把花剪存活在現代社會中。無論是手工製作，或機械生產，只要是一件好東西，我們就應該要大方承認它是一件優質的商品。

（長226mm、212mm）

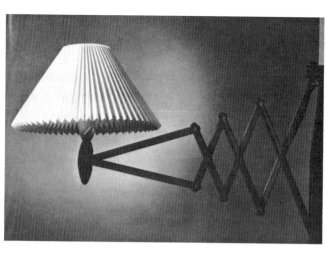

05 壁燈用燈罩

這是丹麥 Le Klint 公司生產的壁燈。燈桿可伸縮且變換方向，十分方便。燈罩採用塑膠製作，並且塗上塗料，不易髒污。除了圖中造形外，還有許多不同的燈罩設計，不過全都帶有細膩的縱向摺痕。這些以機械壓製出來的摺痕精準美麗，讓燈罩清爽且具有一股暖意。因為這個壁燈伸縮燈桿的材質是柚木，讓這件壁燈有種工藝潤澤，散發出一股手工的優美氣質。這盞壁燈是 Le Klint 在戰後沒多久推出的作品，至今依然是最受民眾喜愛的摩登設

計，也被全球諸多美術館收藏。柳宗悅於戰後初次訪美時，帶回這盞壁燈。在當前這種充斥著劣質品的世界，看見這盞壁燈仍舊存在並受到喜愛，也繼續生產為社會大眾所用，可以作為對於未來工藝的期望，而令人不勝欣喜。（燈罩高度、寬度＝各20cm，由壁面至燈罩的伸縮尺寸＝40─80cm，固定於壁面零件長度＝40cm）

06 威格納之椅

這是丹麥名設計師漢斯・威格納（Hans. J. Wegner）最新設計的椅子。

他生長在製作木製家具的家庭中，自然而然學會木椅的製作方式。他會親自挑選木材、切割、削磨，製作出極富工藝之美的椅子。他的椅子不但坐起來舒服，而且輕巧易於搬運，並極為耐用。雖然威格納也使用機器，不過他卻是透過機器的最新技術把製作的重點放在追求品質的提升，而非著重在量產的優點上。不管怎麼說，歐洲在製作椅子的歷史遠比日本悠久，因此在品質上也略勝一籌。這張為了符合現代生活而設計的新椅子，在創

新之中，又保有丹麥傳統式的質樸之美以及流暢的線條。我們可以說，這張椅子活生生地展現了民藝精神。目前日本民藝館裡也擺了一張供人使用，有興趣的人，歡迎到民藝館來鑑賞。看到這張椅子自然就會明白了。

（高71cm×寬61cm）

白瓷四格方皿

07

這件有四個方格的白瓷小皿十分方便，可以放些餅乾或花生等零食，也可以拿來放調味料。這件芬蘭製作的新產品是以壓鑄法（press casting）製作，因此擁有這種工法所特有的簡潔造形。下凹的四角錐在另一面形成了四個尖角，產生了絕佳的安定感。毫無圖案的潔白設計，更彰顯出白瓷清爽純粹的樣貌。無裝飾的美、尤其是潔白之

美，或許可以說是最具現代感的表現了。

我們在許多北歐現代設計上，都可以嗅聞到一絲傳統的北歐工藝氣息，但同時，北歐仍不停創作出許多新而優秀的產品。正是創新彰顯了傳統。我認為，像這樣在傳統的承繼中勇於創新的作法，不正是我們將民藝精神傳承到未來的最佳方式嗎？（寬23.8cm，高4.0cm）

08

咖啡壺

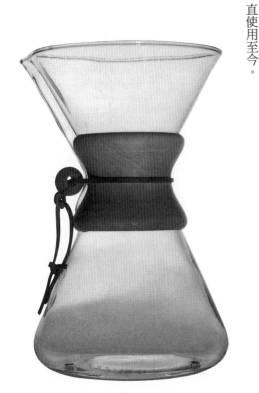

將咖啡濾紙捲成漏斗狀，塞進這個以耐熱玻璃製成的咖啡壺上方，再倒進剛研磨好的咖啡粉、注入熱水後，過濾出來的咖啡便會滴到下方的壺內。據說這種方式是咖啡愛好者公認最美味的沖泡法。這個咖啡壺在中間的瓶頸之處，用一個以車床切割成兩半的木環套住，再綁上一條皮繩固定，這麼一來，當把咖啡倒進杯中

時，手握著也不會感覺燙，而木頭與皮繩也為作品增添了一絲暖意，彌補了玻璃的冰冷感，於是這件作品便展現了無懈可擊的完美設計。柳宗悅於戰後訪美時，受邀到伊姆斯夫家中拜訪，當時伊姆斯夫婦便以這個咖啡壺沖了一杯咖啡招待。柳宗悅在動心之餘，也買了個一模一樣的回來，之

這個咖啡壺是化學家彼得・施倫博姆（1896-1962，Peter J. Schlumbohm）戰時在實驗室裡設計出來的，到了今日，仍是全球愛好者所珍愛的新穎設計。這個咖啡壺不但讓我們看見了傳統民藝精神與新設計的接點，也是一個為工藝的未來帶來希望的作品吧！

（高24cm，口徑12.5cm）

後我便一直使用至今。

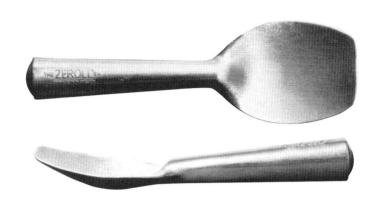

09 冰淇淋挖杓

這個挖杓可以把凝固的冰淇淋從容器中挖出來，盛在盤子上。它採用鋁製，設計得相當簡便耐用。為了避免拿取挖杓時感到冰冷，特地在握柄裡灌進抗凍劑，並確實封住。這個挖杓簡樸強勁的造形，呈現出一種不輸過去傳統農業機具的健康樣貌。即使是機械產品，但只要保有工藝氣質，仍能有如此優異。換句話說，我希望各位能注意到它所蘊含的民藝精神。

這個挖杓也是紐約現代藝術博物館（MoMA）推薦的優良產品之一。

雖然我每次都在這個專欄裡介紹一些優秀的機械產品，但這不代表我否定手工藝產品；甚至可以說，我比任何人都了解在當前這樣的機械時代裡，我們更需要手工藝產品，這點我會繼續向世人說明。但就像我不停重複說的一樣，我認為無論是手工藝產品或是機械產品，只要是好東西，我們就應該大方地承認它的好。各位民藝界的先進，敬請敞開心懷吧！

（22×7cm）

10 雅各布森之椅

為了提供歇坐與休息使用的扶手椅（armchair），除了要滿足令人舒服地歇坐這項重要的物理性機能外，也應該是一把具有豐富人性與溫度，令人身心皆得以放鬆的椅子。這把被暱稱為鬱金香椅的傑出作品，是丹麥知名建築家雅各布森（Arne Jacobsen）與相關技術者在經歷了長時間研究後，所共同設計出來的作品。這把椅子造形簡潔、柔和輕盈，同時又具備了優異的安定感。

椅面、椅背與扶手採用一體成形的聚酯纖維殼狀設計，殼狀周圍覆

蓋硬質泡棉，表面再以柔軟的粗毛布料包覆，成為一把極為溫暖且蓬鬆舒適的椅子。椅腳為可旋轉的鋁製鑄件。坐在這把以單腳挺立、宛如綻放的花朵般的椅子上時，感覺上就像是靜坐在蓮花座上的佛，心情也會隨之沉澱下來。

很多人一聽到機械產品，就認定那一定極為冰冷無趣的東西。但接觸過這把舒適程度與溫莎椅相比毫不遜色的椅子後，我深信民藝精神肯定能在未來盛開綻放。（高75cm，扶手寬度75cm，深68cm）

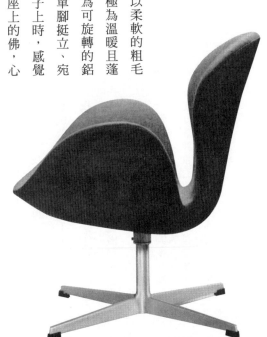

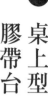

11 桌上型膠帶台

消光塗料的鋁身重量恰到好處，即使在撕下膠帶時也不會移動，方便又具實用之美。雖然採用模具鑄造，但由於多加了一道機械表面處理的程序，使它擁有機械才能呈現的簡潔明快。我想，機械產品擁有手工藝產品所無法呈現出來的獨特美感，而手工藝產品也有機械傳達不出來的質地。我們不能因為手工藝產品很美，便以機械來仿製，畢竟原本的手工藝產品是無可取代的啊！同樣的，我們也不能以手工來追求機械的特質。就精良度及其本身的價值來看，兩者並沒有孰優孰劣的問題。

我先前曾在某一次專欄裡介紹過

膠帶是項很便利的產品，現在應該是人人都會用得到的東西吧？這件丹麥製的膠帶台，獲得紐約現代藝術博物館收藏與推薦。塗上黑色

電子計算機，果然引發了某些人的強烈反彈。這些人恐怕到現在還堅持使用算盤吧？就是因為頑固，使他們看起來像是善良的長者……。

然而這些人恐怕沒注意到自己身旁已經有了許多電腦生產的日用品，時代的趨勢就像是河水一樣無法抗逆，將來這些人的侄孫輩恐怕都會善用電腦來開拓他們的生活。然而如同我已多次重申的，我從來沒有想過要否定算盤這類手工藝產品，我真心想做的，是將我們在長久生活中創造出算盤這種優美產品的精神，傳承到下一個世代，去開啟一個嶄新的世界。過去與現在都是為了未來而存在，若不這麼想，民藝館終究只是成為民藝的墳場吧！

（105×70×46mm）

這是出西窯的橢圓小皿。由於有諸多符合社會需求的良心產品。

點深度，很適合拿來盛裝料理。這件手工製作的餐具，豐富了我們今日的生活，帶來許多滋潤。如同讀者所熟知的，出西窯是維持以手工製造的規模，用日本傳統技術量產符合今日生活需求的產品。當許多人都以成為工藝家為目標時，出西窯的這些人卻不在乎個人名聲，只是以踏實謙遜的態度去製作日用品，承繼了柳宗悅的職志。如果說這不是今日的新工藝，那什麼才是呢？我必須打從心底向那志同道合的五位於戰後創建出西窯的職人致上謝意，他們孜孜矻矻地打造出

我在這個專欄裡一路介紹了許多優良的機械產品，因為民藝界裡還有許多人從心底頑固地抗拒機械化，因此我才刻意要讓他們了解機械產品的優點。可是從另一方面來說，正因為是在機械時代，我們更不可拋棄手工藝產品，這點我也不厭其煩地經常陳述。但我們必須了解，事實上，今日的手工藝產品也跟機械產品一樣，愈來愈難見優秀的作品了。日本民藝館裡收藏的雖然大多是過去的作品，但無疑都是當今世上的一時之選。大力宣揚機

械時代優點的華特・葛羅培斯[1]（Walter Gropius）曾在拜訪倉敷民藝館時，留下這麼一句話：「倉敷民藝館之所以收藏這些優秀的日本手工藝作品，並不只是珍惜歷史遺物之美，也是為了從中開創出現代生產的新方式，因此是日本整體文化的重要保護者。」（125×140×25mm）

⑫ 出西窯橢圓小皿

1　德國建築師，創立了包浩斯學院。

13 化學實驗用蒸發皿

這是我去拜訪被尊崇為設計之神的伊姆斯夫婦時所獲得的體驗。他們家中到處裝飾著蒐集自全球各地的民藝品，其中有些更被活用在生活之中。在那以鋼筋與玻璃打造出來的現代住居裡，手工製作的民藝品完全融入了生活中，讓那個家顯得颯爽而開朗，溫暖了來者的心。茶點時間時，伊姆斯夫婦親自幫我沖了一杯咖啡，那時候，他們拿來放砂糖的正是這種蒸發皿。當我看到這個普通至極的實驗用品被如此精彩地運用於日常生活中時，不禁開了眼界。毫無疑問地，這種蒸發皿不是設計商品，也不是陶

藝家形塑出來的作品，它只是一個實驗用具，為了方便使用，而在長久歲月中淬鍊成為如今的樣貌。這無疑就是無名作品（anonymous design，自然生成的無意識之美）。現今有許多日用品都是被刻意設計出來的，充滿了趣味性，但這個蒸發皿卻不帶一絲人類的刻意追求，應該可以說正是展現出極致純粹的雅致樣貌吧！民藝所追求的獨一無二、絕對之美，難道不正是這種美感嗎？我期盼民藝愛好者也能拋開一向把民藝當成古董收藏的興趣，開朗地迎向未來。

（40×95.28×61mm）

墨水瓶容器

戰前，柳宗悅一直很珍愛他的容器。因為裡面有著附蓋子的小瓶子，Onoto牌鋼筆與墨褐色的墨水。在他除了可以當做墨水瓶使用外，也可以桌上，有個正紅色的木製容器用來擺取出瓶子，當成放香菸或大頭針之類放玻璃墨水瓶。那個正紅色的容器有的盒子，是我非常珍愛的寶貝。

個容器不知怎麼了、不曉得在什麼時這個木頭容器是用一種叫做轆轤候消失了，我也完全忘了它，直到最的機器製作的，木頭的質地透露著一近在義大利米蘭街頭，看見一個幾乎種手工藝特有的溫度。我想起了河井一模一樣的器具。雖然它不是紅色，寬次郎常說「機器正是手的延伸」。而是直接呈現木頭的肌理，但它令我原來硬是要把人做出來的東西分成手想起了父親和藹可親的慈愛，因此立工藝產品與機械產品，這是多麼不自刻就買下來，小心翼翼使用至今。當然呐！無論是手工或機械，好東西手輕觸這個容器的蓋子，把蓋子打就是好東西。在所謂的「好」這樣絕開來時，那樣舒適的觸感令人難以形對美感的世界裡，手工與機械這種非黑即白的區別，可以說根本就不存在吧？（高度：大167、小128mm）

著渾圓的曲線，在當時還是孩子的我的腦海裡留下了深刻的印象。後來那

15 冰鎬

冰鎬對於攀岩或攀冰的登山者來說，是非常重要的工具。在相對細長的把柄上，一頭是用來鑿洞的鎬尖（前方尖銳的部分），另一頭則是用來鏟出腳下站立空間的鏟頭（平直的部分），整體形成了完美的平衡。使用時，用手確實地握牢鎬尖與鏟頭連結

冰鎬對於攀岩或攀冰的登山者來說，是非常重要的工具。在相對細長的把柄上，一頭是用來鑿洞的鎬尖（前方尖銳的部分），另一頭則是用來鏟出腳下站立空間的鏟頭（平直的部分），整體形成了完美的平衡。使用時，用手確實地握牢鎬尖與鏟頭連結

的鎬頭處，將握柄下方的鐵製柄尖插入地上，牢牢固定。一把冰鎬好不好說，這把冰鎬展現出了最嶄新的當代工藝。

製造這把冰鎬的，是登山歷史最悠長的瑞士。當然也有日本製的冰鎬，但卻擁有太多的商業氣息，設計失衡、還有可笑的錯誤之處。一個產品是以人命為出發點考量，與從商業利益為出發點，或許就是會產生這種不同吧？(70×27.5cm)

此必須將所有機能簡略到極致，省略掉一切無謂的設計。基於這原因，設計者的美感完全不在冰鎬的設計要素之中，一把極端純粹的冰鎬，於焉產生了一種凜然的姿態。這或許正是最典型的無名設計，也可以說是民藝精神淬鍊到極致的展現吧！在如此絕對的姿態之前，我想到總是沉溺於古

老的民藝，不禁感到可笑。我們可以

16 李奇名窯製碗

位於英國聖艾夫斯（St. Ives）的李奇窯（Leach Pottery）除了創作藝術作品外，也生產一般餐具提供英國大眾使用。這些餐具由前來向李奇習藝的年輕學徒製作，在這裡，學徒必須拋開對於自我（ego）的追求，以學習陶器的用途、技術與材料等各種陶藝基礎為唯一目標。李奇（Bernard Leach）在日本接觸了民藝之美，了解到何謂民藝之後，以量產的大眾化餐具將民藝精神付諸實行。反觀現今工藝家卻似乎只顧著追求自我表現，渴求藝術上的成功與名聲，而忘了要服務大眾。

這些追求，豈不是又造成了作品的墮落嗎？這個碗，是以高溫燒製的炻器（stoneware，編按：介於陶與瓷之間的材質，亦稱半瓷），非常耐用。它的外表直接呈現出陶土的茶色肌理，碗內則在黑色鐵釉上又上了一層灰釉，形成內斂的灰色，整體看來簡樸清爽。我們可以說，這種內斂而嶄新的工藝，也是民藝。

李奇名窯製造的大眾餐具包含各種碗盤與壺器，全都尋常可見，卻又充滿了無比魅力。（照片中的大碗為14×31cm。其他餐具也有大中小等齊全尺寸。）

阿瓦奧圖（Alvar Aalto）所設計的這把世界知名椅子，誕生於戰前的芬蘭，直至今日仍是以一把最新穎且好坐的椅子成為這個世界最值得誇耀的物品。戰後我很早就從歐洲將這把椅子帶回日本，而且放在工作室裡粗魯地使用著，但現在仍很牢固。這把椅子很容易堆疊、搬運起來也非常方便。白樺木合板的木紋看起來很清爽，帶給人溫柔的觸感。當然，它的靠背坐起來很輕鬆，而且價格又非常便宜。另外最棒的一點是這把椅子的模樣是不浮誇的簡單感，呈現出無為的姿態。

世界大戰前後約三十年間，從阿瓦奧圖的這把椅子開始，許多很棒的椅子相繼問世。我想這是因為新的科學技術與材料的誕生，工業設計者們積極地利用這些新的技術，才造就的成果。對於人坐在椅子上的身形、姿勢、動作、疲累等來自人體工學上的看法也進步了，現在的椅子坐著時的靠背，遠比過去的椅子更加舒適是不爭的事實。當然，我們絕對不是只讚美新的技術，而瞧不起手工藝的優點。但是，在我們的生活用品幾乎都已被機械產品所取代的現在，如果只把民藝論限制在手工藝的範疇裡，必然會與一般大眾漸行漸遠，而導致民藝論最終失去了其存在的的價值。我認為，為了讓民藝論的意義可以源遠流長、讓民藝論滲透至人類製造的各種物品裡的態度是絕對必要的。（高66、寬38、縱深40cm）

阿瓦奧圖的椅子

18　LAMY 的鋼筆與原子筆

柳宗悅以前很喜歡用 Onoto 的鋼筆。在這五十年間，鋼筆的構造、材質等都有相當大的進步。但是現在普通的鋼筆不知道是因為設計感過剩或是做作感的緣故，很多都讓人覺得很討厭，但這支德國 LAMY 的鋼筆，簡單又耐用，而且很容易使用，加上筆桿材質的黑色塑膠所呈現的觸感也很好，簡直可以誇這支筆是今日的工藝品了吧！為了使握起來輕鬆，手指觸碰到的筆桿位

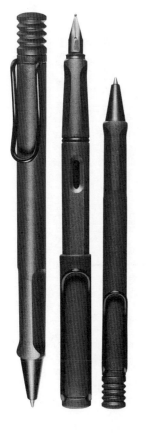

置切割出多面，筆蓋的開闔也很順暢服貼，用來夾在上衣口袋等處的筆夾也做得牢固確實。其實墨水筆芯的替換只要更換原子筆筆芯一樣的透明管狀墨水管就可以了，但是 LAMY 的鋼筆在筆桿的正面設計了小窗，可以很清楚看到墨水的存量。

原子筆則是輕壓上端可以伸縮的橡皮製筆頭，就可以伸縮出筆尖。不知道是不是因為一般的原子筆用完即丟，或是那種廉價感的關係，這支

LAMY 原子筆就是做得很紮實，做出簡單而優質的外形，不管何時都讓我很想拿著它寫字。

現在身邊周遭的生活用品幾乎都已經是機械產品，如果讓民藝論只適用於手工藝上的話，對我們的生活絕對有害無益吧！而且，民藝論也必然會漸漸式微。在確實認知到這點後，無論如何我們都得思考要如何使周遭的各種生活用品變得更好、讓生活更加豐富。（各款長度皆為14cm）

19 棒球

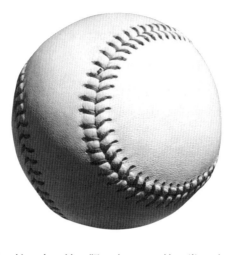

在此我要以棒球來做為最適合陳述民藝論點的例子。當大家以棒球來玩耍或競技的時候，精神全集中在這顆小球上面，因此這顆球必

須要是能夠滿足眾人需求的健全商品。對比賽者而言，這顆棒球要讓人用得順手，不管是投、接與打擊時都很好用。同時，也必須具備適當的彈性，而且就算稍微粗暴地對待它，也很堅固不容易壞。

棒球的表面是以紅色麻線將兩張中央裁成相同凹弧狀、染成白色的鞣皮縫製而成。這項縫製工序，對於投擲曲球或指叉球等各種球路時會產生很大的影響。而這條具實用性的紅色縫線，也構成了極美的球狀曲線。很有趣的是，這項縫製工序是以人工一針一線仔細縫起，在縫製的同時，球形也會逐漸顯現。棒球的球芯是軟木塞，層層疊疊纏繞上橡膠貼布後，再以毛線捲起，

最後才用皮革覆蓋、縫線。每一顆球的大小與重量當然都受到嚴格的規範，而製作出來的成品，也全都展現出了無比健康的姿態。這就是所謂的用之美吧！換句話說，這也是民藝所謂的超越美醜之分、到達成佛的純粹境界。

我在這個專欄裡不時介紹一些從現在到未來值得我們愛用的作品，但似乎有一些腦筋頑固的人不時對此有所批判。我想我最好的回應方式，就是請他們實際使用看看。這些「為了大眾使用而生產的產品」，在如此紛擾的塵世中，以堂堂正正的姿態彰顯自身的存在，並以它們的美來淨化這個世界。我如此深信不疑。

⑳ 吉普車

我在戰時曾跟著軍隊一起待在菲律賓的叢林裡，當時日本的軍用車不是陷在河裡，就是陷在窪地裡動彈不得，眼看著美軍的吉普車輕巧地穿山越谷，真讓人欣羨不已，心想這根本無法與之匹敵呀。戰後美軍將吉普車讓給日本自衛隊，沒多久之後，日本也開始生產自己的吉普車。我的吉普車就是在那時候買的，將近三十年間從沒出過問題，跑得很順暢。

吉普車一開始就是設計來當成軍用車，因此摒棄了一切無謂的累贅設計，完全以實用至上為主，是相當耐用的車款。雖然有些粗獷，卻也顯得更加強勁與值得信賴。雖然吉普車的離合器跟方向盤都很重，架設或收攏頂篷時也都有點費力，不太適合力氣不大的人，不過只要開過一次就知道，吉普車雖然速度不夠快，但卻強勁而穩健，是很值得信賴的車子。

看到吉普車那簡潔俐落且確實的樣子，令人猜想早期車子剛開始搭載引擎時，大概就是這副原始的模樣吧？相較之下，現在的車子卻用太強烈的設計感來過度裝飾，蒙蔽大眾的眼睛。在一片設計過度的車款中，簡單純粹的吉普車讓小孩子每次看見時，總是開心地嚷著「吉普車、吉普車！」。或許在未經世俗污染的孩童眼中，吉普車就是那麼迷人吧？因

為吉普車正是典型的無名設計，也可說是最富有民藝精神的車款吧！

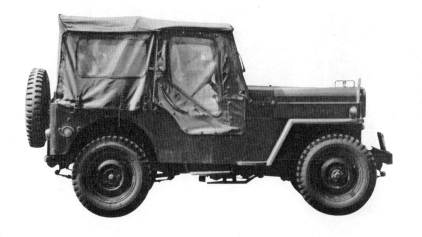

21 百靈牌 電動刮鬍刀

這個電動刮鬍刀無論是在機能或構造上，都比至今所有的設計創新許多，而且擁有幾乎讓人目不轉睛、愛不釋手的美感。加上做得精巧又堅固，拿在手上後就希望能用一輩子，真的是很傑出的設計。刮鬍子時刷過肌膚的觸感、刀蓋闔上時的密合度、拿取清潔用小刷時的便利性與可更換電池等，全都貼心得令人感動。雖然機體採用塑膠製，但一點也不遜於任何自然材質。當我們提到塑膠時，很容易聯

想到塑膠桶或塑膠容器那種冰冷、甚至令人厭惡的無機質，但只要見識過這把刮鬍刀，一定會認同塑膠榮耀之中，感嘆時不我予，不如把刮鬍刀也讓我們看見了民藝的精神。我認為與其陷溺於過去的其實也可以是很棒的材料。

這把刮鬍刀與我先前曾在這個專欄裡介紹過的電子計算機（p.114）都是德國百靈牌的產品。在這個充斥著劣級品的時代裡，百靈牌難得地持續推出優異作品。正如同堅持工藝品質的工藝家一樣，百靈牌也是家以製造優良產品自傲的公司。以現代最新科技與材質來有效生產，換句話說，這家公司秉持著良心，符合大眾需求的產品，擁有製作商品的自覺與堅持，也是一家具備工藝精神的公司。即使是在當前的這個時代裡，我們可以說，這樣的一

抱持希望，勇敢朝著明日前進。

（83×57×23mm）

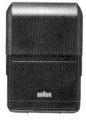
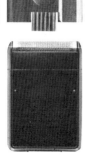

這是芬蘭製的茶壺。黑色消光（也有紅、白兩色）的琺瑯材質，呈現出沉穩的光澤，另外也做出適合煮水沸騰的形狀。茶壺內側是有光澤的白色琺瑯材質，把蓋子打開後，上緣仔細地鍍了一圈不鏽鋼，增添了清潔感。把手是以高週波將合板彎曲後，再用釘子牢牢地釘在茶壺上。茶壺蓋帽則是鎖上了實心的硬木，與把手同樣能夠讓使用者感受到木材質地的溫暖。現在水壺這種東西，本體是用鋁製，把手則是用塑膠製，很多都是毫無味道和質感的產品；而這個茶壺可以讓人感受到和過去手工藝式鐵壺一樣的溫暖。而且，這個茶壺利用了現在最新的技術所製，更加牢固且容

易使用。科學技術正是為了讓我們（也有紅、白兩色）的琺瑯材質，的生活更加豐富而產生的。信任技術，並正確使用它，應該是生存於現代的人類應盡的義務。頌揚手工藝之美的民藝論，科學的錯誤使用

當然應該要否定，但並不是要一概否定科學本身吧！而是應該更加善用它。（本體直徑〔排除注水口〕16.5cm，本體高度〔包含蓋子，扣除把手〕15cm）

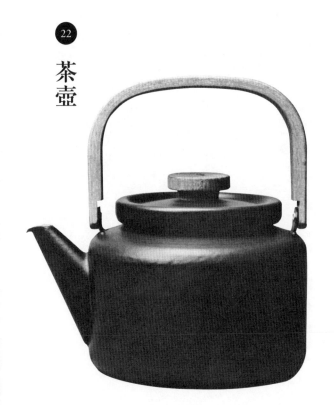

㉒

茶壺

23 攜帶用開罐器

在日本一概稱為開罐器,但其實開罐器一般分為開普通的開木塞與開瓶蓋兩種。這個攜帶用開罐器巧妙地結合了兩種開罐器,加上小刀的三合一攜帶用具。螺旋型的木塞開瓶器與小刀,摺疊後可以收進呈現扁平的黑色塑膠製外殼。這個扁薄的外殼將四個角削成圓弧,而且非常輕,放進口袋裡也不會覺得礙手礙腳。不愧是德國製產品,而且也做得很堅固。

雖然提到刀具,就會想到索林根

(Solingen)這個城市,但其實不管是什麼金屬產品,從堅固度來看,德國製都是無敵的。德國過去有所謂的職人師傅(Meister)制度,因而提高了工藝技術。師傅是技術的最高權威者,被視為像父母一樣、擁有製造技術,就能得到眾人的尊敬於一身。即使在邁入機械時代的今日,唯有德國依舊存在著這種職人精神,與世界上膚淺的商業主義背道而行,展現出想要製造堅固物品的企圖。(10×3.8cm)

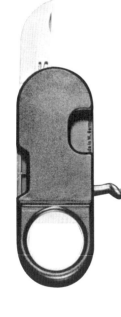

在日本跟印度，不，應該說是在世界各地，手工製作的傳統工藝品無疑地正在迅速消失中。但人的心裡總是希望美麗的花朵能永遠盛開，因此每天細心澆水，找尋各種延長生命的方法，對工藝品而言，「轉用」正是延續生命的方式之一。可是將傳統工藝品應用到現代生活裡，難免會產生各種不便與問題。很多時候，似乎無法就這麼直接應用；但若不使用過去留下來的工藝品，而是將它們當成作品來欣賞，稍稍不慎就會因為一步之差誤入歧途，出現危險由此而生的感覺。因為，欣賞這件事牽涉到興趣，而興趣容易造成風潮，風潮一起便無法擺脫商業，不夠自持的話甚而會淪為粗俗的觀光地土產的危險性。民

藝品此刻正墮入了這樣的腐敗現況，令人擔憂不已。

我現在要介紹的這個將中國產的竹籠轉為燈具利用的例子，就是轉用的成功之例。這個在竹籐編製的網格裡貼上和紙的作品，擁有渾圓柔和的線條，網格整齊雅緻，跟朦朧透出光線的和紙相映成輝，成為一件溫暖動人的燈具。這個產品活用了手工藝的優點，將傳統的工藝品轉化為今日的生活器具。也可以說藉由轉用這項手法，重新賦予這件器物新生命！反觀現在的民藝，在遠離了實用之路後，總有一天會招致自我毀滅的命運。（33×57cm）

⑳
竹籠燈具

㉕ 座鐘

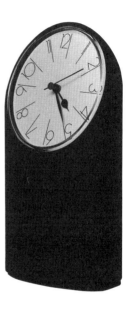

很多座鐘都做得金光閃閃、富麗堂皇，誇耀它們自身的存在。但這個義大利座鐘卻簡單大方，感覺是不管擺在哪裡都很合適。它的數字盤大而清晰，鐘面稍微向後傾斜，同時本體底部後方也做得較為厚實，而具有安定感。這個時鐘有灰、黑、白等三色，表面以琺瑯消光處理，全都是沉靜的工藝與手工藝這種二元劃分當然不存在，一切都會回歸到美的本質上。只在，造形上雖然簡單到了極點，但卻又很具分量，不愧是來自雕塑大

國義大利的作品。

我在這個專欄裡一直介紹一些我認為在現代生活中很實用，同時又兼具美感的產品。當然我並非機械盲從的信徒，也不是一個手工藝執迷者，我評論東西的大前提是看產品是否符合美的標準。而在美的面前，所謂機械色澤。在造形上雖然簡單到了極點，

時今日都沒有那麼多優良的作品值得介紹，因此我每天都為了尋找題材而費神。

現今展示在日本民藝館裡的往昔工藝品，全是精采的一時之選，可是為什麼我們現在卻做不出這麼美好的器物呢？這是很嚴重的問題。幸好近來有愈來愈多的年輕人會到日本民藝館來參觀，令人感到欣慰。這些年輕人當然不熟悉什麼民藝理論，可是當他們來到民藝館時，可以透過鑑賞作品來感受到什麼。比起一天到晚三句不離民藝，卻從不到民藝館來欣賞的人，這些尚未被污染的年輕人或許正是我們可以寄託希望的所在。畢竟百聞不如一見吶！（高150、寬80、厚55mm）

人，不論機械產品與手工藝產品在今

是，不論機械產品與手工藝產品在今

26

劍道的籠手

籠手（棉手套）首先必須是做成容易握住竹刀的手套，而且不只要能握，還要能夠手持竹刀揮砍。同時，因為要擊打對手的面、胴、籠手，必須要能夠承受破壞性的衝擊力道。加上籠手的製造也必須讓戴著籠手的手不會流汗悶熱、不會滑落。基於以上各種非常嚴格的使用條件，在漫長歷史與傳統的支持下，籠手製作的鑽研已經到達了相當完備的狀態。而且籠手都是一個個手工打造，絲毫疏忽不得，必須易於握住竹刀，同時有防止手滑的效果。手腕的地方則是用棉布包住鹿皮，用絹線繡上細緻的刺繡，有彈性也非常牢固。基於這些邊縫製邊成形的手工製造過程，自然而然就呈現出完整而精美的樣貌了。（長25cm）

在鹿毛裡面有空隙，具備很好的吸汗效果。手掌部分是貼上鞣軟的鹿皮，易於握住竹刀，同時有防止手滑的效果。做出能夠據此分出高下的成品。所以籠手的製造在今日依舊活躍且充滿朝氣，作為新的工藝可以說生氣蓬勃。

籠手本身以深藍染的鹿皮製成，手指背的部分則是滿佈鹿毛。那是因為

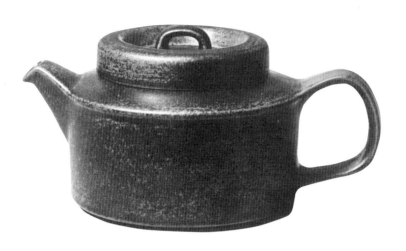

27

茶壺

這件黑色的鐵釉壺是芬蘭阿拉比亞（ARABIA）陶瓷工廠的產品，由波寇（Ulla Procope）設計，採用機械鏇2與鑄模成形的方法大量製作。形體相當穩重，具有良好的安定性，用起來很順手。很多人以為設計師的工作就是畫圖樣或設計稿，但其實一件好作品絕非如此簡單就能完成。要想製作出一件好東西，必須像包浩斯所倡導的一樣在工作室裡製作。就算是用機械生產，一開始設計時，也是在工作室裡進行跟一般手工藝沒兩樣的作業。要製作模型、原型模，有時甚至還要製作實物。另外也要實驗各種機械製作方式與材料。我也是設計專業者，但從來不曾將心力花費在簡報的圖稿

與設計上。我每天幾乎都穿著工作服，從事手動勞作。工作室的作業很重要，但在工廠生產的過程也很重要，特別是需要高度技術的作業，有時候甚至還需要專家的協助才能進行。因此無論是如何簡單的物件，一件好作品通常都要花上一年以上的時間。

這次介紹的這件作品，除了茶壺外，同系列還有碗盤與咖啡杯等，都是我很常用的東西，它們確實精美得讓我常常想用它們來招待別人呢！

（口徑161、高122、把手至壺口前端245mm）

2 鏇刀是一種扁平或稍具曲線形的帶柄工具，用來抹平。

㉘ 玻璃小花瓶

這個簡潔至極的玻璃小花瓶，是芬蘭知名玻璃設計師薩爾帕內瓦（Timo Sarpaneva）的作品，以造形時尚極簡廣受今日大眾喜愛。玻璃器物的製造方法，採取所謂的徒手模型吹製，先將空心吹管的前端伸進坩堝窯爐中，沾取玻璃膏後吹製成形。這是以前流

傳下來的基本製法，而這個小花瓶因為是大量生產，而採用金屬模具成形法來製作。雖然也可以採用木模，但吹製玻璃時的高溫容易將模具燒焦，移到模具去製造。手工藝產品也好、機械產品也罷，形體上合乎自然的物品，才能超越時空、閃耀美麗光輝。

個討厭做作設計的人，因此我猜他是以徒手吹製自然形成的玻璃中挑出最基本的造形，塑造成金屬模具，再轉用木模。使用金屬模具的好處在於可成功率較低，現在大多只在試作時使用木模。

（162×110mm）

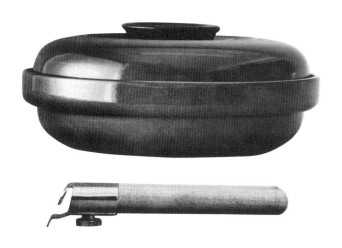

29 耐熱平底陶鍋

曾有文論論家說過，現代文明是從廚房開始的。原來如此！在家庭主婦最常工作的廚房裡，有流理台、微波爐、冰箱、鍋具、刀具等各式各樣的物品，而這些道具最重要的就是要用起來順手，所以才會積極地利用優異的科學技術，創造出讓使用更便利的物品吧！

因此，這個鍋子（平鍋）就是利用最近德國開發出名為「KOKKI」（譯注：芬蘭品牌 ARABIA 製造）的特殊耐熱陶瓷，即使在遠紅外線烘烤爐或是瓦斯爐上直接加熱，甚至是微波爐裡都可以使用，非常便利又很堅固的鍋子。因為沒有把手，要用附屬的鍋夾，稍微勾住鍋子本身的邊緣，就可以把鍋子從烘烤爐裡取出；也可以勾著鍋子移動。另外，把鍋夾前端的金屬螺絲鎖緊後，就可以把鍋夾固定在鍋子上，單手持住鍋夾柄，就可以移動鍋子，就像中華料理的方式來翻動鍋裡的菜。

如果試著用用看這個鍋子，一定會感受到它的順手與實用的優異性。因為它有著圓滾滾、看起來很溫暖的造形，就算直接放在鍋子裡端上桌也不會覺得很奇怪。這個健康的鍋子，它的美自不在話下，甚至可以說在用過之後，自然而然會流露出來吧！這也正是民藝精神出色地寄寓在其中的理由。正因為人類所製造的各種物品具備了民藝精神，才有所謂現代的意義與價值。除了這個平鍋，另外還有深鍋等其他種類。（芬蘭製，本體直徑21、附蓋高7.6、鍋深4.5、把手長16cm）

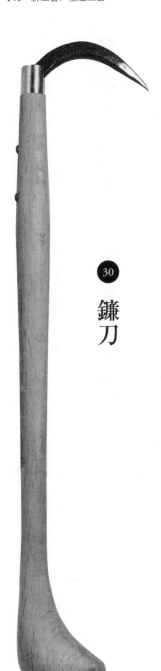

（30）

鐮刀

如果去築地的魚市場，常可以看到精力充沛的年輕人手持這種「鐮刀」，以前方的彎刀處一把鉤住鮪魚或沙魚等大型魚類拖行。不然就是鉤住裝了小魚的箱子，堆到車上或卸貨。這種鐮刀在魚市場裡是不可或缺的工具，因為使用時多半粗手粗腳的，所以必須做得非常堅固耐用。為了不讓鐮刀容易從手裡滑落，鐮刀的前端做得稍微渾圓一點，形成流暢的線條，看起來相當俐落自然。我相信

這種線條是在長年累月的使用中，所孕育出來最實用、最自然的造形。

我在這個專欄裡，通常都介紹一些機械產品，畢竟我們今日的生活幾乎已經被機械產品包圍了。如果機械產品做得不好，我們的生活也絕對美好不起來。曾經有人質疑我在這個專欄裡介紹的棒球、計算機或吉普車等也算是民藝嗎？但老實說，我從不記得自己曾以民藝這個字眼來介紹，我

所介紹的是「新工藝」。真正的民藝

在今天已然消失殆盡。我們可以說，今日即使是手工打造的產品，也無法稱之為「民藝」了吧！

先前我將這個專欄命名為「新工藝」，但如今轉念一想，我決定把它改名為「生之工藝」。已死的工藝無法蘊生美感，唯有在今時今日以無比生命力存活的事物，才能產生出所謂的美好，因此我相信新名稱將會更清楚切題。（長41cm）

31 麵包的造形

歐洲鄉下有些人家的家裡，直到現在還有自己砌的麵包窯，一碰到節慶、派對或有什麼值得慶賀的事時，就做些麵包來吃。麵包會做成各種動植物等自己喜歡的形狀，每一種都很有趣，這就是手工的樂趣呀！我曾在德國待過一年，當時會買各種造形的麵包回來擺在房間裡，光看著就很有樂趣。那時候的麵包當然沒有保存到現在，不過我卻在日本的麵包店看見了一樣的麵包。那是把麵粉和水揉成麵糰，切成條狀後編成心形的麵包。我們可以像小孩子玩粘土一樣，把揉好的麵團捏塑成各種造形。剛做好時，上頭還留著手痕，可是一送進窯裡烤過後。隨著漂亮的焦色出現，

造形精彩的麵包也出爐了。換句話說，藉由「火」這樣神聖的力量，可以把麵糰化為麵包，超越美醜、展現極致。動手做麵包真的很好玩，大家也試試看吧！

我在這個專欄裡介紹的例子引起了一些「這也算是民藝？」的疑問，但也有不少人鼓勵我說這些例子很有趣。不管是民藝或工藝，甚至是機械產品，如果大家能從我介紹的這些人們所創造出來的物品裡看見美，那我就感到欣慰了。正如尼采所言：「美是有生命的。」美並不存在於已逝的事物裡。我打算盡可能把這個專欄繼續寫下去，期待能讓各位看見更多有生命力的美好事物。（30×35cm）

近年來，自行車無論在材料、結構或機能上都經過各種改良，有了長足進步。甚至還可以自己組裝各種零件，打造出適合自己的自行車。因此一台自行車的零件數量也非常驚人，且都是誠心打造出來的產品。這些零件是為了應付激烈運動所生產的，因此必須拋開無謂的花俏細節，做得堅固耐用。其中，自行車的坐墊為了因應各種用途，在形狀上也有了許多細微的差異，種類甚至多達上百種。每一種都極具美感，幾乎沒有醜陋的產品。

照片中是男用旅行自行車（Touring bicycle）坐墊，為了止滑，採用麂皮

包覆。女用自行車坐墊則為了配合女性骨盤，做得比男用的坐墊再稍微寬一點。短距離的自行車坐墊較硬，長距離的則通常會包覆襯墊，使其柔軟舒適。雖然這些都是所謂的無名作品，但大家不覺得這些因需求發展出來的自行車坐墊很漂亮嗎？

這個專欄主要是介紹大家今日常用的物品，不過這些物品可能因為太普遍了，反而容易被人忽略它們的美。但就像大井戶茶碗以前也是平時吃飯用的碗而已，我相信再過幾年，這些物品的美感價值一定會獲得認同，甚至被美術館收藏的時代也將到來。

（275×155×75mm）

32 自行車坐墊

人家說，一名廚師的技術好壞就從他手中的刀子判斷。日本料理的基本是使用刀子，因此對廚師而言，刀子的重要性恐怕是僅次於性命了。我們可以從一位廚師用刀的模樣，看出他的精神。這把刀子的把柄做得像個筆直的棒子，握把的右側，有一道稜線從握柄的底部筆直地延伸到了柄端。

這是從廚師長年經驗中衍生出來的造形，也是因應用途而生的絕佳造型。

相較之下，西式料理刀會在刀柄處配合手指的握法而做出合適的凹凸，或是有各種講究的細部等設計，但我覺得那並不如這把俐落傳統的日本廚師刀，在使用上，絕對是這把刀子比較實用順手。

這把廚師刀的刀柄不但握來順手，

它那俐落的線條也呼應了料理講究鋒利刀工。這種從實用衍生而來的傳統形態不僅能提供給現代人便利的生活之外，無疑地，一定也能為將來的人帶來貢獻。雖然在現代化浪潮底下，日用品迅速地改變了設計與造形，但像這種從長久傳統中培育出來的造形，仍有許多值得我們學習之處。

（含刀柄長度29cm）

③③ 廚師刀

提洛爾型簡便登山鞋

登山鞋必須要滿足實穿耐用、好走等嚴格的要求，因此比一般漂亮的鞋子來得粗獷，但也因此有很多登山鞋看起來就很強韌堅固，給人一種踏實的舒服感覺。

圖中這款提洛爾型登山鞋的鞋面並非以同一塊皮製作完成，它的上側與旁邊其實是用兩張皮縫合起來，因此能順著腳部的形狀去設計，貼合腳背，不會讓人覺得彆扭。據說這種鞋子一開始是提洛爾（Tyrolean）山區的居民在日常生活中穿著使用。平時是短靴，登山時可以把腳踝處拉高變成簡便的登山鞋，所以它也被稱為中高筒提洛爾。在腳踝邊緣的柔軟皮革裡包覆著海綿，外面再以軟皮縫起，因此當人套上鞋子後，鞋帶一綁、腳

側，因此在折返處與平坦處這兩個地方都需與底皮縫合，這種縫法為雙針拉線縫紉，強度絕佳，是縫製一雙正統登山鞋時不可或缺的技法。縫線則以七、八根單麻線扭成一根粗線來使用，表面塗抹松脂油，能形成絕佳的防水性。縫時先用錐子錐出洞眼，再從相反方向以兩根針對縫，把底皮與表皮縫在一起。雖然這個步驟也可以用機械進行，但一針一線手縫的產品比較穩當。無論是採取哪一種作法，這都是充滿工藝性格的好鞋子，所謂機能成就美感，這雙登山鞋無疑是一個實例。

踝處收攏起來，便會覺得鞋子穿起來比實際輕了一些。在縫合鞋面側邊與底皮的時候，將側皮的邊折返在外

最近這種形體非常優美的白瓷蓋碗開始出現在韓國人的餐桌上。以前的韓國人好像夏天用白瓷、冬天用黃銅餐具吃飯，但黃銅保養不易，每次用完後就得擦乾磨淨，所以現在幾乎不使用了，都改成白瓷了。韓國傳統的用餐方式是每個人的餐盤裡，一般都會擺上七個餐具，這些餐具通常都附有蓋子，也就是所謂的蓋碗。我對這些餐具已司空見慣，平常並不太注意，不過最近卻發現了有趣的新設計。這個傑出的作品有著方形的碗身，線條稍微有點圓潤，一點也不遜於從前的李朝白瓷。

當我們說到白瓷，第一個聯想到的就是李朝的白瓷，也因為李朝白瓷實在太偉大了，壓得現代的韓國陶瓷設

計者喘不過氣來。他們不管再怎麼以李朝白瓷為標竿，拚命追趕也無法超越祖先留下來的這些李朝作品，有很多甚至還會像東施效顰一樣，令人嫌惡。究其原因，是因為時代完全不一樣了。而下圖這個白瓷之所以美好，在於它所追求的是滿足現在的需求，也是一個完全屬於現代的產物，且又是誕生在今日的新技術之中吧！亦即是遵從著今日的新精神、活在當下的作品，就像從前的李朝白瓷也曾是活在李朝那個時代的作品一樣。（高92、寬90mm）

35 白瓷蓋碗

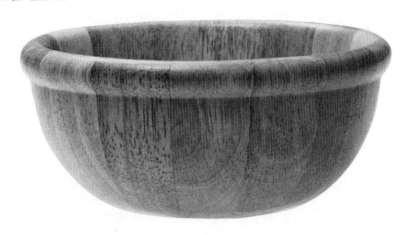

36

沙拉碗

北歐有很多木製的家具與日用品，北歐人很喜歡木頭的質感與紋理，這點和日本人非常像。這裡要介紹的這個碗雖然是馬來西亞製，不過其實幾年前，都還是在北歐生產。北歐向來以高級木料，諸如花梨木與柚木等製作出來的優質產品稱霸全球，但近年來由於進口材料價格高漲，加上勞工昂貴，木製品的價格已經不再為一般人負擔得起，於是只好將生產線移轉到勞工便宜、同時也是木材原料產地的馬來西亞。

我相信這種情況不久後一定也會發生在日本，而我們必須注意的是，不能因為廣泛的宣傳普及後就忽略了品質。就這一點而言，這件產品雖然轉換了產地，但並沒有因此犧牲性品質，它依然是件優良且值得信賴的產品，並且仍舊傳遞出一種極其北歐的氣質。這個碗是以多種橡膠木拼花（marquetry）而成，最後再塗上環氧樹脂，是件非常耐用且安全衛生的餐具。而且價格平易近人，很適合日常生活中使用。

（直徑152、高59mm）

37 軟木塞開瓶器

葡萄酒王國法國當然有各式各樣的軟木塞開瓶器，圖中這個機械結構極為有趣的軟木塞開瓶器，是戰後不久生產的產品。它的結構不但可以輕鬆打開軟木塞，在造形上也是相當漂亮的形狀，很適合用來開啟法國人引以為傲的葡萄酒，連

它本身，恐怕也足以令法國人自豪吧？在它身上，我們可以感受到實用的舒適美，而看不到任何為設計而設計的造作。

現在我們的日用品如果也都洋溢著這股健康氣息就好了，但偶爾也有專利註冊與外觀設計註冊。（長

了。相較之下，這個開瓶器倒是生命力十足地在市面上存活下來，散發出健康的光采。它是柳宗悅於戰後從歐洲帶回來的物品之一，一直在我們家被珍惜地使用著。鍍鉻，15cm，展開後為25cm）

有好作品，卻在不知不覺間又消逝

38 孩童做的蛋糕

我是在拜訪瑞士知名玻璃工藝家尼德勒（Roberto Niederer, 1928-1988）時遇見這個作品。那時接近耶誕節，他家那位可愛的小女兒正努力做著耶誕節蛋糕。每一個都好可愛，看得我目不轉睛。當她端出這個模仿母親裸體姿態的蛋糕時，我更是忍不住嘖嘖出聲了。這一定是她跟母親一起洗澡時，仔細觀察的結果吧？

小孩還沒被世界污染，他們所創造

出來的東西無關醜惡。這肯定就是佛陀所謂的「無有好醜」[3]。孩子在做東西的時候從沒想過要創造美，不拚命地朝著這個方向努力，也不矯揉造作，他們只是純粹地享受創作的樂趣。而這個出自擁有家人關愛的小女孩手中的蛋糕，滿滿洋溢出生之喜悅。在當前這種機械文明掛帥的時代裡，能從這個手作蛋糕中窺見人類的純粹姿態，是多麼令人欣喜的一件

天，形色不同。有好醜者，不取正覺。」

事。我祈願所有朝著手工創作之路努力的人，都能享有如同這個孩童蛋糕帶來的愉悅與幸福。（長約8cm）

[3] 阿彌陀佛在修行菩薩道的階段，發了四十八個大願，敘述阿彌陀佛成佛的因緣，以及發願的願文，就是《無量壽經》的主要內容。「無有好醜」出自阿彌陀佛四十八願中之第四：「設我得佛，國中人

39 牛仔褲

牛仔褲問世已經有一百五十年左右的時間了，在瞬息萬變的時尚界裡，可說是極為罕見的現象吧！據說一開始，牛仔褲是為了當做礦工的工作服而製作的，因為要適應礦工劇烈的勞動情況，必須要做得很牢固耐用，所以採用丹寧布。據說這種布料原本是法國人發明，有棕色、灰色跟藍色等三種顏色，由於藍色最容易染製，也最不容易掉色，因此美國的 Levi's 公司便製造了現在所稱的藍色牛仔褲，而這個顏色，也成為牛仔褲的標準顏色。

礦工的口袋裡常常會放一些礦石跟工具，因此口袋的接縫處很容易脫線，於是便利用銅製的鉚釘來強化。可是這麼一來，當屁股碰到鉚釘時很痛，而且若在烈日底下待久了還會變燙，因此又將鉚釘縫進了布料中，解決了這個問題。其他還有很多小細節都經過了改良，不過基本上，牛仔褲一開始就是為了適應劇烈勞動所做的產品，這一點至今沒變，直到現在仍然是充滿健康氣息的實用產品。

到了這個世紀許多巨型建築物，諸如金門大橋等又長又大的橋接連出現。使用現代科學技術而構成的這些美麗呈現，任誰都讚嘆不已。如今懸吊式結構被認為是最適合用來興建一千公尺以上長跨距吊橋的工法，而到這一步之前，不曉得發生過多少像塔科馬海峽吊橋4（Tacoma Narrows Bridge）崩塌事件的失敗經驗。在多少科學家的血汗努力下，才能超越失敗，創造出可應用的懸吊結構。而如今站在前人努力的基礎上，日本在四國與本州間陸續興建橋樑，施工中的明石大橋就將近兩千公尺。之前最長的橋樑是亨伯橋（Humber Bridge），為一千四百公尺，由此可見在距離上有了如何飛躍性的發展。

圖中這座橋是關門大橋。在這張由塔頂拍攝的照片中，吊橋的拋物線展現出了平衡而和諧的太空之美。

這裡不允許任何設計者或藝術家的美感摻雜其中。長跨距所需要的，是能承受靜荷重與許多車輛經過時所造成的動荷重，以及抵擋地震、颱風等天然災害的力學結構。以民藝論的說法，這就是他力本願、用之美。或許不能把吊橋稱為民藝，但我相信，跟當今許多已然成為欣賞品的民藝作品相比，吊橋更徹底地闡揚了所謂的民藝精神。

4　位於華盛頓州的塔科馬橋於一九四〇年啟用，五個月後因不明原因崩塌，後來證明是卡門渦街（Kármán vortex street）引起吊橋共振所造成的。

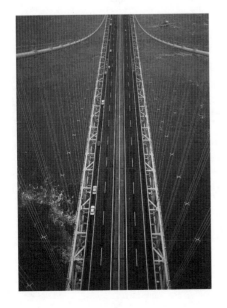

40

吊橋

④ 小烏龜鬃刷

在當前這種變化劇烈的時代裡，大概很少有什麼產品像這個小烏龜鬃刷一樣，問世八十年後，在外形上完全沒有改變。這個名字一方面來自於它像小烏龜一樣的造形，一方面因為它很耐用，就像烏龜一樣地長壽。小烏龜鬃刷使用棕櫚或椰子果實的纖維製作，把這些纖維裁成約四十五公厘，插進捲起的金屬線兩頭，再將捲起的金屬線兩頭朝反方向彎扭後，纖維便會嘩地往四面八方張開，變成一個毛

蟲狀的東西。接著再將金屬線兩頭綁在一起，就形成刷子的樣子了。

這種東西很容易大量手工生產，是搭乘現代產業流通風潮發展得最普遍的產品之一。從前在都市的工廠裡生產，最近在新潟縣跟和歌山縣也有農家開始把它當成農閒時期的工作來製作。因為這種鬃刷被用來服務大眾的生活，禁得起粗重的勞動，也保留了美好的心靈力量。它所展現的，不正是用之美、無有好醜的意境嗎？

42 炒鍋（韓國製）

這個炒鍋的鍋身稍微小而深，很適合小家庭或人數少的時候使用。它在韓國是很常見的日用品，把它拿到日本民藝館的推薦工藝品店銷售後，一下子就因為好用而得到好口碑，還有人特地大老遠跑來買。這些購買者說，因為這個鍋子可以倒入比較多、比較深的油，很適合拿來炸東西，炒菜或煎蛋時也很好用。它是以金屬旋壓法將厚約一公釐的鐵片壓鑄成形，

再將一般用在建築物上的螺紋鋼筋（上頭有條狀突起的鋼條）的前端打薄，以鉚釘固定在鍋身後，將圓木棍插進鐵條裡當成鍋柄。這種設計非常簡單質樸，卻便宜好用，而且非常堅固耐用。在這把鍋子上，我們當然看不見設計者或是工藝家、藝術家的美感意識，可是這反而讓這把鍋子擁有一種粗獷的健康美感，生氣蓬勃地存在現今的生活中。

水壺

瑞士不愧是個被阿爾卑斯山包圍的國家，自古以來便生產許多優良的登山用品，這個水壺正是其中之一。它擁有能禁得起激烈登山活動的穩固設計，也擁有乾淨的外觀。

就像柯比意闡明過的一樣，今日的裝飾就存在於無裝飾之間。而這個以實用為依存的水壺，其簡潔的造形不帶一絲任何累贅。

它那流暢的鋁製壺身上，有個紮實的扭轉式塑膠壺蓋。壺蓋中央有個能讓手指頭穿過去的洞，只要一將手指穿過洞口，便能輕易地扭開或轉上壺蓋，這種造形極具機能性。不，應該說它是超越了機能，擁有人性溫暖的造形。很可惜的

是，現在我們卻很少看到這種不帶一絲商業設計的銅臭味、簡潔而純淨的產品。我覺得它那徹底追求技術與用途的設計，與民藝所說的「無」有一些相通處，是吧？（長21×直徑7cm）

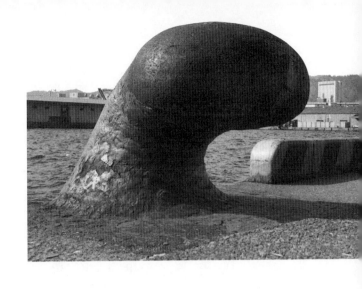

44 繫纜柱（繫船柱）

去碼頭時，常可以看到一個個長得像蘑菇一樣的渾圓鐵塊佇立在碼頭旁。這是用來綁纜繩的東西，為了讓船不會漂離港口，因此必須沉穩如山，而有了這麼穩重的造形。

這種繫纜柱也必須方便把纜繩掛上，並且不易滑落，所以它的頭部朝著碼頭的方向膨脹。說起來，這是讓船綁在碼頭上的必要之物，它的造形是如此地渾圓美麗，呈現出用之美。我想無論再怎麼有美感的雕塑家、工藝家或設計者都無法設計出如此卓越又沉著的線條。

如今已然愈來愈脫離實用，轉而為興趣服務的民藝，應該要回歸到實用的方向上了。就這一點而言，這個繫纜柱宛如給了我們很大的暗示與啟發。當大部分日常用品，無論是手工藝品或機械產品都已經如此醜陋不堪的時候，這個繫纜柱卻對世間的紛亂無動於衷，保有穩固牢靠的姿態，成為一個值得敬重的存在。

45 購物籃

最近百貨公司之類的店裡出現了一些沒有品牌的無印商品專櫃。這些無印商品上面沒有製造商或經銷商的行銷標誌，也沒有過多的無謂設計，以簡潔清爽的特性獲得好評。在專櫃裡，擺放著毛衣、牛仔套裝、襯衫、餐具與日用品等實用的平價商品，顧客只要將想要的東西放進圖中這個購物籃裡，拿到櫃檯結帳後，交還購物籃即可。

這種購物籃雖然是非賣品，但它毛髮又懷舊，就算當成商品來賣，也是

很棒的產品。我去查了一下這個購物籃的來歷，它是在中國南部生產的，是以一種叫做玉蜀黍的玉米皮下去漂白後，染成白色做成的。清爽乾淨而秀逸，在中國城販售的價格也很便宜。據說這種籃子在中國也有人用，但主要是工廠大量生產來外銷用的。

提到外銷產品，大都會在某些地方出現討好消費者的設計，可是這個購物籃卻簡單明瞭不浮誇，讓人覺得它今後必定仍能於現今的流通方式，健全地發展下去。

新布料

日本民藝館裡的收藏品，每一件都是頂尖之作，但民藝館不是一個單純用於懷念過去美好的處所，也不是一個純粹提供觀賞的展覽館。我們收藏這些美好，是因為要提供給未來一些有用的資源，這也是民藝館存在的意義。這次要介紹的這塊布料，是一位常來民藝館的設計者，受到民藝純粹又健全的美感所感動，以這樣的感受為出發點，透過電腦新科技創作出來

的新布料。在此篇幅有限，無法具體介紹他是如何用電腦來編織，不過毫無疑問的，這件織品絕對是一件兼具美感與實用的傑出之作。

至今為止以手工編織的織品當然也都具備了織品的原始特性，本身無疑就是蘊含原始之美的作品。而正是因為在當前的電腦時代，手工能知道，創作這塊布料的新井淳一先生以這項創作，榮獲英國皇室頒發

可，而蔑視電腦等新科技，否則我們就無法跟上時代的腳步。話說回來，無論時代如何演變，民藝論基本上應該就是一種能夠順應時代變化、兼容並蓄的理論吧！因此我相信今後民藝館將成為與未來連結的原點，愈趨活躍。我想，有些人可

並不能固執地堅持一定非手工不榮譽學位。

47 木頭玩具車

這是德國康那凱樂（Konrad Keller）公司出品的木頭玩具。到德國，一定會很驚訝他們玩具店的規模居然那麼大，種類也很齊全，而且不愧是以優良品質自豪的德國製品，這些玩具裡沒有什麼粗製濫造的產品，有些雖使用鋁或塑膠等新材料，不過幼兒用的玩具至今依然還是以木製品為多。天然的木頭材質具有說不出來的溫潤感，恐怕是最適合讓孩子用手接觸的材料了。

兒童玩具要承受得住孩子一邊趴在地面，一邊用手按住它、粗暴地推來拉去，因此一定要做得很堅固。形體也要做得圓滑，以免邊邊角角傷了幼兒細嫩的手。這台玩具車可以把造形簡潔的紅色人偶從車頂的洞口擺進車中，從車窗就能看見人偶，跟真的車很像。它雖然極為簡潔，可是排除了所有嘩眾取寵的設計，反而更適合讓幼兒玩耍，是很真誠而美麗的玩具作品。

（76×116mm）

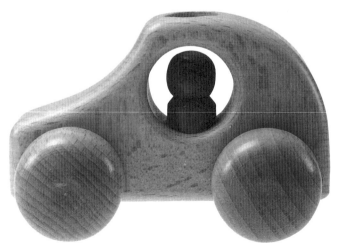

印度黑石圓盤

48

這個黑石圓盤是吃咖哩時所使用的器皿，把好幾種咖哩配菜放在這個盤子上，隨個人喜好用右手的指尖將配菜撮在一起，就可以捏起來送進嘴裡。為了要捏撮配菜，盤子的表面做得很光滑，而黑石的沉穩光澤也襯得咖哩看起來更好吃。

不過令人驚訝的是，製造這個圓盤完全沒有使用到沖床等機器，而是用鑿子一點一滴慢慢鑿出來的。如果不這麼做，就沒辦法鑿得這麼薄，一定會產生缺損。這簡直可以說是手工藝的極致了吧！而且這麼簡潔沉穩，的東西，這無疑為我們的民藝運動帶除了咖哩外，拿來放其他的菜也很適

合。即使是在現代化的今日角度來看，它仍然具有時尚感，魅力十足。

印度是很先進的國家，不但發射過人造衛星，也有核能發電廠與世界級的優秀科學家，但同時，他們也仍然製造著許多如同這個盤子一般的手工藝產品，真是很不可思議的國家。我想這也許跟種姓制度等社會條件或自然環境有關，而反觀日本的現況，我們現在不斷失去所謂真正的民藝，而印度依然蓬勃地發展幾千年前留下來的東西，這無疑為我們的民藝運動帶來了各種非常有趣的啟發。

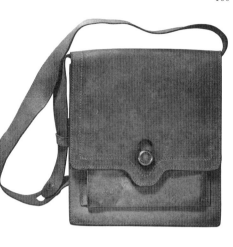

產品才能表現得出來的簡潔造形。

× × ×

今時今日，幾乎所有產品都經過了設計，可是我們似乎很少看到真正的好作品，毋寧說，我們更常見到設計得太刻意而令人反感的作品。相較之下，無名的作品令人更寬心；而純粹的民藝品當然也包含在這其中。我在這個專欄裡介紹的產品，百分之八十以上都是無名作品，而今天在我們的日用品裡，如果排除掉機械產品，幾乎就沒什麼東西可以介紹了，所以我也把自己認為美的機械產品納入介紹的陣容中。但一提到機械，不少頑固的反對者就開始反彈，明明我根本就來何去何從。

沒有排除手工藝產品的意思，同時我也一而再、再而三地說明，在機械時代裡，我們更需要手工藝產品。幸好仍有不少人打從心底贊同我的想法，給予我許多激勵，增加了我的信心。

今後我也打算繼續思考民藝精神的走向，並推廣我的想法。因為若不這麼做，我們好不容易建構起來的民藝理論終將無法與時代共存。現在這個專欄已經持續了二十回以上，我也在專欄裡闡明了大部分的想法，現在謹讓我在此做個短暫的終結，並祈禱民藝精神能永續下去。愛惜民藝的諸位，請讓我們認真地思考關於民藝的將

⑭
肩背包

這個肩背包乍看之下沒什麼，但使用後發現很方便，就成為經常使用的包包。現在年輕人用的肩背包裡也常發現好東西，外出時，把必要物品放進包包裡，揹在肩膀上活動，所以這些背包也都做得方便實用，呈現出一種必然的、健康又果敢的氣質。我現在介紹的這個肩背包，就有一種皮革的反對者就開始反彈，明明我根本就

日本之形・世界之貌

纏——純粹而強烈的「輪廓」

當世之形於此社會、道德、思想盡皆混沌未明的氤氳之世，尚未覓得一個應有的模樣，而眼下現況，我們恐怕只能翹首企盼未來當有清明的一天，現時繼續摸索我們這世代應有的輪廓罷了。儘管如此，當我眼前出現「纏」這形體如此攝人心魂的物品時，仍讓我不禁又驚又嘆，想到從前我們日本民族也曾表現過如此強烈的熱血，讓人如何不喟嘆今日吾輩之不足？為什麼往昔能孕育這麼美好之物？尋找那歷史的、社會的與技術的各種條件，探究造物本質無疑是件有趣的事。

「纏」一開始出現在這世界上是在距今約兩百四十年前、一七一九年（享保四年）大岡越前守（譯註：大岡忠相，1677-1752，江戶中期大名，官職為越前守。曾任江戶町奉行，輔佐德川吉宗推行享保改革）制定了由平民老百姓組成的「町消防組」所用的消防纏。最初的纏受到將帥在戰場上用的一種稱為「馬印」（譯註：馬印是戰國時主將在戰場上的坐鎮標誌，有識別與宣示作用，由於纏是由馬印發展而來，發音皆為ma-to-i）的旗飾影響，狀似旗幟，頭頂上被稱為「纏」的東西底下還裝飾了長條幟布。後來據說「纏」經歷了四次演變，於天保年間變成如今我們所看到的樣子。也就是說，早從德川幕府的鎖國時代起，「纏」便完全沒有受到外國影響，是在獨特的江戶文化中發展出來的屬於日本獨有的物品。外國完全無緣得見這種東西。

「纏」是消防組的組別標識，一擺上「纏」，所有消防員都會拚命聚集到那底下。「執纏」通常是一份世襲工作，也是消防組裡最崇高的任務。火災時，執纏者會帶著「纏」衝上火勢最烈的那幢房子隔壁屋頂上，將「纏」大力往屋瓦上一擺，這動作就宣示了「在這裡把火滅了」，因此這「立纏」的動作非常有榮譽性，所有消防組無不爭先恐後，搶著把自己那一組的「纏」先立上去。當「纏」一擺就象徵著自己這一組的「纏」絕不能被燒了，那一刻驅動他們的只有江戶的人情義理跟捨己為人的信念。也因此在這麼多日本紋樣裡，我們找不到比「纏」更有氣魄、張力、更瀟灑明快的形體。再加上要能讓人從遠方就一眼看出那到底是那一組的「纏」，「纏」必須要設計得簡潔俐落，同時還要與眾不同。我想這麼追求強烈而單純的立體效果的雕塑物件，在其他國家應該很難看到。

位於「纏」上方的「纏頭」也具有相當多有趣的意義。如下頁的照片，「纏頭」是以芥子（罌粟花）的果實為意象，下方的「纏」則象徵枡（譯註：發音masu，一種方盒狀量器），兩者合起來的日文發音有「滅」（譯註：發音keshi-masu）的意思。此外「纏」也大量以線卷、木槌、陀螺、鐵撬等當時常見的工具為意象。由於「纏」有時候要拿著在火場裡揮舞，因此要做得輕巧又不易燃，通常以桐木製作，而且是厚○‧七公分的木片，用白米做成漿糊，把木片黏成面板後再做造形，因此裡頭中空。既然是用面板而不是用實木製作，也有自然沒有雙弧面。也就是說，就算做出了弧線，弧線的側面依然是二次元的平面。也有的「纏」做成球形，但那是用竹籠先編成球，再把桐木屑用白米漿糊黏在表面上。在這種

造形技術下，「纏」展現出了非常直截了當的張力，而這種特性也可見於日本建築等以角材、面板架構出來的結構中，我想這是屬於江戶文化──不，或許應當說是日本文化所產生的形體特質。

過去以桐木片塑形完後，會在粗胚上貼滿和紙，接著將鉛粉用膠水溶解，塗抹四次。上面再用鹿角菜塗亮，或用刷毛沾上用密陀僧油和鉛粉調和的顏料塗繪，但現在，則是塗上透明漆。字體之類的黑色部分會塗上黑漆，而垂在「纏」下方那四十八片布條稱之為「馬簾」，是用寬二‧六公分、長八十八公分的兩片棉布縫起，並在裡頭塞進紙板做成的。馬簾也會塗上白鉛粉，然後畫上幾條黑線，這些黑線代表的是消防組的組別，從第一組到第十組。支承「纏」的纏柄用的是直徑九公分的櫟木，而為了要讓纏能穩穩地立在屋頂上，纏柄下還會連著一個俗稱「蛙腿」的短鐵叉。

今天像這樣的「纏」在火場裡當然只有礙事的份，實際上已經派不上用場了，不過有所謂的保存會。每年一次，在一月六日的消防廳新年消防演習結束後會把「纏」拿出來展示遊行，另外攀梯表演時也看得到。

如上所述，「纏」是從江戶文化中爆發出來的一種極致造形，也是我們現代人怎麼追求也達不到的純粹造形，所以我們才會在「纏」中看到了現代主義所憧憬的特質。然而在今日這種原子時代，社會、技術與任何層面都已經與江戶時代相去太遠，假使我們因為覺得「纏」的造形很有意趣便去模仿表象，那只不過淪為捨本逐末吧！我相信只要認真地去探

索日本的現況，我們一定會從現況中找到日本應有的姿態。而在未來全球統整成一體的新世紀裡，雖然日本也將消融其中，可是我相信流淌在「纏」這種物品裡、屬於日本人的血液會先遁入天地的某處，接著以全新的面貌，重新出現在天地間。

（一九五八年）

這篇以「纏」為主題的文章剛好寫就於二十年前，刊載於美術雜誌《三彩》上。我從戰前就已經被「纏」強烈的造形所俘虜，一直很想找個機會把它介紹給大眾。這種念頭或許跟我從事設計工作也有關係，但我從「纏」無限的魅力中看到了我們今日設計缺乏的某種特質，一種現代設計所嚮往的純粹造形。

戰後，很快重新恢復了「纏」的遊行表演，我也曾多次在新年時跑去神宮外苑拚命拍照。後來也想把這些照片整理成作品集向大眾介紹，可惜我不擅長事務性工作，所以蒐集來的一大堆資料就這麼擺著。終於這一次有幸參與《民藝》雜誌的編輯工作，得以把其中一部分整理為文。

在日本除了「纏」之外，「紋章」也是符號設計裡非常優秀的表現。然而紋章雖然以極具日本特質的圖案傳達了日本風情，但它終究還是平面的，不像「纏」以立體的造形賦予觀者更深的感受。再加上「纏」必須要拿著揮舞，因此從任何一個角度都能展現出動感、威猛又震懾人心的姿態。我想那姿態最癲狂的一刻，應該是火災之時。光是想像「纏」在熊

熊熱血饊中、在火光迸濺的大火裡不可侵犯地凜然現身，就讓人心頭一凜。可以說，江戶百姓熱血沸騰的能量都凝結在這「纏」中了。

古往今來，世界各地的立體標幟或符號裡再也找不到比「纏」更強而有力的設計。國外偶爾可以看到擺在馬路上的立體招牌裡有些還不錯的設計，但大多都針對從前方或後方的觀者角度去做效果，過於靜態。至於日本淺草的仲見世通，一到了年底、過年那段期間兩側的商家也會從屋簷上懸吊金屬線到對面商家，然後在金屬線上懸掛各種陳設，非常有趣而充滿了想像力。可是這還是偏靜態的展示。而且每年主題不一，不免讓人覺得做好的東西只是一時的過客。相較之下，「纏」雖然也會在某一天損壞，但它是一種人們的心理倚憑，做得非常紮實，充滿了令人驚豔的工藝之美。

霓虹燈也算是今日較為動感而且有趣的立體設計，不過霓虹燈也只設計被人觀看的那一面，而且雖然有些霓虹燈做成了許多角度，可是每個角度都做得一樣，罕有令人驚豔的傑作。說起來，今日做設計的方法已經變成了紙上設計，而我不免覺得這種趨勢已經過頭。在設計立體作品時──譬如建築物，也變成只處理圖面而已。設計汽車這類立體的物件時，只在紙上畫幾條漂亮的線條就輕率決定設計風格，這似乎是現代設計技術的一種傾向。

但從前設計「纏」的時候，肯定不是這麼做的。負責製作的人開始應該先參考古時候留下來的書畫等資料，做為「纏」長成什麼模樣的範本。再根據資料裡的傳統造形，一邊苦

思應該怎麼呈現更強烈的立體效果，一邊就拿起了材料來試，從做中思考與摸索。初期的「纏」與現今所見之物（在江戶末期所完成的）相比更為單純，但也更平面化，給人的印象比較淺薄。後來做「纏」的工匠試著改良舊有的「纏」，設計得更有立體感、從各個角度都能一眼識別、有更強烈的印象。例如簡化過的象徵造形與這個象徵造形的立體物如何搭配出更強烈的立體效果；或平面呈現的符號，要在三角柱的三個側邊平面上表現得更好；這些手法都不是以單純的平面呈現，而是從每個面的正中央往兩旁的前方彎折，成為立體而帶有張力的造形。

我在前文裡也提到過，「纏」極具張力的造形無疑是來自於它所受限的造形技術。換句話說，正因為「纏」是用輕薄而平面──或者稍加彎折的桐木片去拼貼而成，因此它的形態就是那麼直接自然。而這種以簡單的單曲面反折的作法，讓它表現出非常強烈又非常日本的造形。假使以今日的技術，如果隨便就能用塑膠真空成形來表現自由曲線，反而做不出那麼單純又強悍的形體吧！，設計是條件越嚴苛，越能在僅有的條件下落實出堅若磐石的設計。用民藝的觀點來說，這就是把值得我們感恩的現實條件轉化為他力本願、成就出我們己身的健全。今日發展出來的各種技術雖然能讓我們的表現更自由，但表現者也必須更清楚自己在做什麼，否則一下子就把人性的弱點帶進了設計中，徒然造就出虛乏之物而已。

一路下來，我說明了當時的技術條件與隨之而生的造形，但說到底，像「纏」如此精采的形態無疑是像江戶那樣緊密的社會共同體、那樣有機的社會組織中所必然會出現的造

形。羅斯金（John Ruskin, 1819-1900，譯注：英國維多利亞時期頂尖藝評，著有《建築七燈》與莫里斯（William Morris, 1834-1896，譯注：英國工藝美術運動的推動者）都常說：「只有健全的社會才創造得出健全的物品。」健全而紮實的「纏」便是在一個禮儀社會（gemeinschaft）所形成的緊密共同體下，自然形現出來的物品。我在別的文章裡還會再詳述物品與背後社會之間的關係，簡而言之，在今日這種高喊自由的個人形成的法理社會（gesellschaft）中，創作出來的作品在健全性上，完全比不上禮儀社會所形成的緊密共同體中創造出來的物品。因而健全之美，毋寧是來自於超越實用與技術的遙遠彼方。

謙遜簡樸又純潔之形——注連繩

令人心生敬慎肅穆、正身清心的注連繩。清淨樸素、柔和又帶有暖意，甚至也帶有堅毅而清新，完全是謙遜外形的注連繩。滌去此世所有一切汙穢、無垢清明的注連繩。注連繩中毫無疑問地體現了日本人最深晦的心念、形成了日本文化形態的泉源，這麼說，應該不為過吧！

知溫飽，而後任事。日本的風土氣候受惠於豐厚的雨量，無疑適合稻作。受天眷顧的耕稻勞動後收成了米，為日本民族帶來了活力；打穀所剩的稻草，也可以說是形成日本文化形態的基礎吧！其實對於日本人來說，稻草可以說是最容易取得也最豐富的日常用品材料。我們在稻草上出生、在嬰兒籠（日本東北地區編織來讓嬰兒睡覺的圓形籠子）裡長大、在草蓆上玩、在榻榻米上迎來了死亡，跟著稻草一起被燒成灰燼消逝在天地間。所以對日本人來說，稻草無疑是一輩子都無法離開的夥伴。吃米化為民族的活力；編織稻草，形成日本文化的源頭。

彌生時代之前的日本人採取摘穗法，只摘稻穗不割稻，不過後來很快便連稻梗一起刈下，只留莖基。現在東南亞等地的國家聽說大部分還是取行摘穗法，把留下來的稻梗留在田裡不管。在這種情況下，日本人自然很常使用稻草，而作為材料的稻草在品質上也比其

他國家的稻草優異。稻草是我們身邊最容易取得的材料，便宜、耐用、輕巧、輕柔，同時還很強韌、便於加工。再加上稻草擁有高透氣性、防水，而且具備優異的保溫性，稻草加工品自然就成了日本人生活中不可或缺的用具。

稻子的莖梗上有很多節，從稻穗到其下的第一節為止的稻莖叫做「稻草芯」，到第二節為止叫做「一節」，接著往下是「二節」、「三節」。從第一節長出來的葉子叫做「先葉」，從第二、三節長出來的葉子叫做「上葉」，之後的莖節上長出來的葉子統統叫做「下葉」。稻草芯雖然很細，但強韌而優美，因此拿來製作稻草蓋、稻草網或稻草繩。稻節則活用它的粗度跟強度，做成了腳上穿的草鞋等等（只使用一節和二節）。上葉雖然很輕柔，但也很強韌，因此可以拿來補強稻草加工品；下葉細長而輕柔，就把它拿來做成稻草被或塞進布料裡。通常製作草繩和粗草蓆的時候會用到整根稻草，但會配合不同部位的特性、用途來編織成各種形狀。編織草繩時，先把幾根稻草搓成一根，再把搓好的兩根搓在一起，稱為「二本繩」，假使是用搓好的三根細繩去搓成一條，就稱為「三本繩」。二本繩很容易鬆脫成原來的兩根細繩，不夠堅韌，也沒有三本繩來得美。另外，往右搓的叫做「右編繩」。通常我們使用的繩子都是右編繩，但很有趣的，注連繩卻是左編繩。可能是因為圍塑神域用的繩子不適合與紛擾的塵世裡用的繩子，採用一樣的搓法吧！

注連繩（simenawa）與標示（sime）在日文中是同義語，一開始用來標示出某個場域，做為禁止出入的標示。後來被當成了標示神域的聖繩，用來隔開清淨與穢垢之地。因此

180

神社的鳥居或拜殿前會綁上注連繩；齋戒處、神器的周圍也會綁上注連繩。換句話說，在注連繩的另一邊就是神所在的聖域了。或許我們可以這麼說，在日本，神所在的聖域與其說是一大片晴空底下的淨土，毋寧更像是一個「無」的世界。這與基督教與佛教那種宗教象徵濃厚的場所截然不同，是清澈的、無的世界。原本基督教和佛教在初始的時候，一定是以更簡樸且純粹的姿態呈現，然而隨著組織愈來愈龐大，便沾上了無邊無際的繁文褥節。以日本的情況來說，自古的信仰就沒有採用巫覡信仰或泛靈信仰那些原始宗教中用來表現巫力的形式，而是偏向展現在最原始的時候，純真的人們自然而然地產生信仰心念時的狀態。在這塊備受大自然眷顧的土地上，人們對神所懷抱的與其說是懼怕，不如說是把神直接視為大自然，熱愛自然、融入於自然中，在自然的懷抱裡靜靜過日子，保有一顆祥和的心。

注連繩的彼方有神社、神鏡的本尊、榊葉（編註：作為神木供奉神的常綠樹）、神幣、供品等等，不過全都很簡單、敬慎，融入自然中，甚至可以說，與自然融為一體正是日本的神最原始的面貌。神主（編註：在神社中擔任祭祠之職的人）祝禱時也不會談論什麼艱澀的教義，只會說些天照大神（編註：日本神祇中地位最高之神，日本民族之祖神）如何如何的神話故事，蘊藉而含蓄。參拜者站在注連繩前方簡單拍幾下手，靜靜地閉上眼睛。對人們來說，在注連繩的另一端並沒有什麼令人害怕的神明，只有令人感到一股清淨祥和、什麼都沒有的「神」。

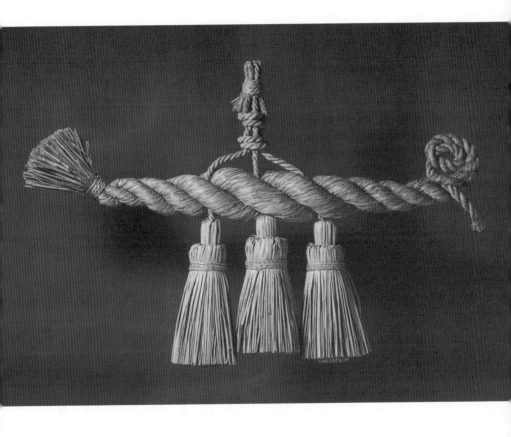

當日本人站在注連繩前，接觸到那純淨而清澈、什麼都沒有的氣息時，便會覺得安心。

不，或許說是我們根本就是為了要安下自己的一顆心而去編織出了這樣高潔的形體物品。

要編織這種物品時，稻草無疑是最適合的材料，柔和又溫潤，色澤是所謂「白茶宇袴」（編註：茶宇是印度丘魯地方〔Churu〕的音譯，茶宇袴指類似塔夫塔綢〔taffeta〕的輕薄絹織物做的褲裙）的白茶色（編註：淡褐色），低調的古老淡雅中帶著新意，而且還是不會外顯過頭的非常日本的顏色。強韌牢固又有彈性，稍加搓揉便豐厚而蓬鬆，同時又乾淨俐落。站在注連繩前，那清冽的靈氣便滌去了腦中的穢垢，撫平心上的亂痕，帶領人來到「無」的境界。

新年時，在大門或門上吊掛注連繩是為了要拂掉過去一年積累下來的汙穢，同時也要趕走可能在新的一年來臨的厄運，保佑家裡平平安安、無事無憂。通常過年的注連繩上會綁上吉祥賀春的山珍（蕨類的裏白）海味（蝦），有的還會綁上潔白乾淨的神幣，不過前提是不能太凌亂，以免毀了注連繩的簡樸純淨。

相撲橫綱力士在腰間纏繞的注連繩則象徵著淨身。表示將會在神的面前全力以赴，展現出不愧於天地的技藝。日本人做什麼事情前，想到的都是這個先淨身的概念，一切皆從淨身開始，而注連繩正是這種含意的體現。注連繩絕對是非常日本式毫無雜質的造形。

花紋摺

內山光弘（1878-1967）發明的「花紋摺」在彰顯了日本傳統造形的同時，也展現出非常具有現代新意的新氣象，這些以現代手法表現的摺紙藝術將過往與未來連結起來，意義彌足珍貴。

以白鶴、頭盔、御三方（譯註：日本神道中用來擺放供品的一種底有高台的容器）等日本花鳥或器具為主題表現的日本傳統摺紙，藉由摺紙技術捕捉住了每種事物的造形特徵，經過強調、簡化、聚焦等手法，成就出了一件件精采的作品。如果不是因為日本紙的纖維強韌，絕沒辦法成就出這些作品。這些把一張紙摺了又摺後出現的造形簡潔明快，滿足了日本人想把每一條線都摺得正正確確的意念，是一種細膩優雅的戲玩。從上一代傳到這一代、從這一代傳到下一代的這種遊戲中展現出純粹的日本傳統意趣的樣貌。

但不曉得是不是不滿足於傳統的造形，如今發展出了許多精雕細琢的現代摺法，把動物或人像摺得萬分逼真。這些摺紙巧妙歸巧妙，卻過於拘泥技法，把原本應該要表現的主題變成陪客，失去摺紙簡單明快又質樸的特質。這些現代摺紙都太過追求寫實，硬在某些地方壓痕、摺線、又切又剪，結果反而失去了力道，讓作品看起來很不自然。相較之下，傳統的摺紙技術卻是依循正方形的紙張特性去發展，因此能衍生出種種精采的造形。現代的摺紙造形

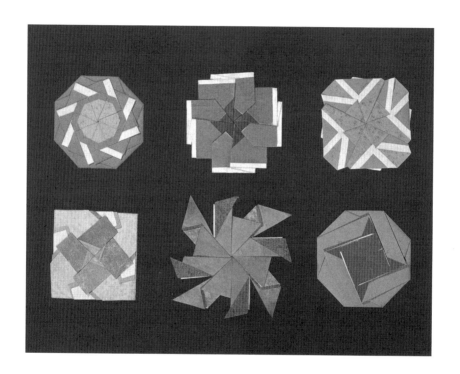

跟傳統舊有的摺紙相比，可以說是一絲不掛、毫不遮掩地展現出了自身的貧乏。

內山光弘所研究出來的這些新花紋摺法，由於遵循了自然的邏輯法則，給人一種明快又新穎的感受。傳統的摺紙方式會先將正方形或正多邊形的紙張摺疊出相等的摺角，在正中心點交叉、互相推入後，便會出現類似風車般的迴旋形，而內山光弘便在這種摺法基礎上加入了他的創意，同時也把不同顏色的色紙交疊在摺心，發展出了非常精采而無限多樣的幾何模樣。內山光弘迷上了這些菱形花樣後一頭鑽了進去，耗上了他的大半輩子（幾近五十年）鑽研各種更複雜、同時更明快的摺紙技巧，豐富了摺紙的變化。

花紋摺法可以衍生出各種幾何花樣，毫無限制。它是奠定在數學的法則上發展出來的，因此一定有個正中心，從那中心往四面八方、均等而離心地放射出去。這些花樣奠基在直線架構上，因此帶了種馬克思・比爾（Max Bill, 1908-1994，譯註：瑞士藝術家）的抽象畫般的現代感。

馬克思・比爾的抽象畫立足於他個人的美感意識上，而花紋摺法卻是奠基在數學法則上，順著法則發展，便會自然而然衍生出無限的圖樣。馬克思・比爾的抽象畫屬於藝術家的意志，因此雖然出於同一個人之手，不同的作品之間仍會有高下之分。然而花紋摺法是從自然法則中孕育出來的，因此不管是什麼造形全都栩栩如生、精采動人。當然，它仍舊要透過人類的手來壓摺，不過這無損它依循「自然法則」這項神的真理之事實，加上它以近代技術「數學」為媒介，蘊藉出一種非常現代的摩登感。

架構出近代設計基礎的一項重要事實是如何才能淬鍊出創意、如何才能發展出新的美感創造，因而今天才會出現這麼多創作上的實驗，就這一點而言，花紋摺法令我非常感動，因此我無論如何都想把內山先生的心血發揚光大、延續下去。

內山光弘一開始摺紙時用的是色紙與染色和紙，後來在冀求更多選擇的心情下乾脆自己上鉛粉、染紙，特別是斑點圖樣的和紙更是以他研發出來的染色技巧染製而成。

我記得我與內山光弘應該相識於一九六五年左右，當時八十八歲的他正因為喉癌入院。當我看見他跪坐在醫院的床上，專心一志摺著花紋摺時實在是又驚愕又感動，後來我每個星期都會去探望他一、兩次，順便帶點摺紙用的和紙過去，有時也會帶我們研究所裡的年輕人一起去他家或醫院拜訪。

那時候，研究花紋摺的人很少，我十分感佩他的付出，也盡可能提供各種協助與鼓勵。內山光弘也十分開心，直到過世為止，他再也不浪費一絲一毫的時間在其他事上，把所有剩餘生命都投入在這花紋摺當中。之後，他有時候在家裡療養、有時候到醫院治療，連咳血的時候都還是心無二念地跪坐著摺他的花紋摺。我在那身影中看到了可以稱為崇高的迫力。

內山光弘不愧受過戒、入了僧籍，光風高節（其子為京都知名禪僧內山興正），同時他也是在印刷技術史上留名的人物。他是輕印刷機的發明者，是個非常傑出的發明者。此外內山光弘也擅長寫微型字，我跟他見面時，從沒看過他戴眼鏡，不管看報或盯著微小的針孔

（作為花紋摺的記號）。他那超乎凡人的專注力與從不厭倦的熱情，實在令人愧感不如。

內山光弘所摺的花紋摺，如今已經由民藝館接手保管。既然有幸接手，我們當然要把這些作品視為人類珍寶好好珍藏，此外，更希望能把這些特地留下的龐大作品資料整理成冊，將花紋摺之美與摺紙方法介紹給大眾。

我相信正在天國的內山光弘以及諸多引頸翹盼本書問世的先進翻閱了本書後，必會知道內山光弘的花紋摺是多麼傑出的摺紙藝術，也深信各位必會由衷歡喜。

糕點模印美考

日本有很多糕點老店，這些店對於象徵自家門面的糕點造形從不敢掉以輕心，因此很自然地，也就極為仰賴能左右一家店糕點造形的工匠——模印師。愈有名的店家，愈希望能把手藝精湛的糕點模印師網羅到自己的店裡工作，而模印師由於是靠自己的手藝打天下，也自然會秉持一份藝術者的自豪，與糕點店之間是平起平坐的關係，甚至聽說有時候姿態比糕點店更高。

一般糕點模印都是以象徵日本傳統生活文化的事物為主題，例如松、竹、梅、櫻、桃、菊、筍、松茸、鯛魚或蝦子等，多是一些帶有吉祥寓意的東西。這些模印的主題當然由糕點店先下訂後模印師再去依照主題把刀子鑿進硬木（主要是櫻花木）、憑藉自己的美感雕鑿出來。糕點模具比較特別的地方，在於它是內凹的，與完成後的糕點形狀恰恰相反，因此下刀前要先想好糕點完成後會是什麼模樣。不過模印師一天到晚都在雕這東西，這對他們來講應該不是問題。加上雕的都是一些固定的傳統圖案，變化有限。有趣的是，手藝高超的師傅聽說雕刻速度很快，因為每個人使刀有自己熟悉的手感，下刀後就是一個勁地往前又雕又鑿，一下子就雕好了。用木模製作自然會產生只有木頭才有的質感，雖然也有金屬製與陶瓷製的高糕點模，但做出來的糕點造形與木模所做的完全不同。聽說也有人嘗試過

塑膠模，但線條剛老鈍，而且不容易從模印裡倒出來。至於同樣是木頭雕出來的模印，用過

幾次的會比剛雕成的新品好用，稜角已褪、線條溫潤而柔美。

既然糕點模印的內凹形狀剛好跟完成的糕點相反，就算倒出來的糕點看起來有點怪模怪

樣，光看模印本身我們並看不出來，甚至還會覺得有種莫名的美感。這就是模印的特性，

就連一些市售的量產品，即使成品設計得很差，光看模印本身卻無法感受出那股厭惡感，

反而還會覺得造形很奇特很有趣。

糕點木模這種用利刃雕出來的東西在造形上會有種手工特有的質感，這就是手工藝產品

美好之處。可以說，好的糕點模印正是工藝精神的展現，而愈是好的糕點模印，在造形時

便會考慮到之後脫模的問題，也不會讓糕點在脫模時發生外形毀損的情況。糕點模印最外

圍的線條會雕得比較粗，因此取出來的時候，糕點的最外圍便會比較厚，容易脫模，外形

也不容易缺損。那簡潔大膽的造形正是糕點模印特有的力與美的顯像。有些模印師傅由

於手藝純熟，便把模印雕得很精美、寫實或者非常重視藝術性的呈現，但這種模印雖然乍

看下還不錯，卻缺乏一份屬於模印特有的健康之美，折損了模印原有的力道。其實糕點模

印既然是以象徵手法來表現某個主題，當它的線條愈單純，它獨特的力與美就能得到突

顯。可以說，糕點模印是把日本的傳統生活文化——一種唯能透過木形來表現的線條——剔

除了雜質後，加以淬鍊、結晶而成的造形。

由於日本的茶文化興盛，糕點當然也在某種程度上發展得很蓬勃。但過於在乎與茶搭

配的茶點，而去製成的糕點模印好像總有點小彆扭，少了一份餘裕。至於為了製作獻給皇室、宮廷等高貴地方的糕點所用的模印，也很容易偏執於高雅，而將重點擺在技巧上，流失了糕點模印特有的健康之美。糕點模印原本就是很庶民化的物品，我們可以說糕點模印中展現了庶民的心性之美，是日本民族文化生活的凝結，表現出最具日本式純粹特質的形體吧！

潑釉考

濱田庄司在他自己做出來的大盤子上用潑釉法灑出了磅礡的釉線，盡可能地順其自然、毫不造作。聽說他是把釉藥用杓子舀起來，在距離盤緣稍遠的地方「咻──」地揮灑過去。

有些人可能覺得這樣子灑在盤外的釉藥太可惜了，但根據濱田庄司的說法那些釉藥一點都不可惜。正因為有了這些被灑在盤外的釉藥，才有了盤中那生動活潑、強而有力的釉線。

濱田還有一個盤子，在灑過盤面的粗線旁伴隨著些稀稀落落的小水滴般的細線，形成了難以言喻的況味。說穿了，其實那細線也沒什麼，就是杓子因為生鏽形成一些小洞，在揮灑釉藥時很自然地有些釉藥從洞口中流了出來而已。有些做陶的人看我這麼寫可能也想把杓子打洞、追求類似的效果。不過那麼做一點意義都沒有，因為刻意打洞的行為已經違反了自然。

茶碗在窯火中自然發生歪曲、凹陷的線條非常美，一開始發現這種美感價值的應該是茶人吧！後來茶陶的創作者也意識到了這種美感，刻意把茶碗歪扭變形。我每次看到那樣子的茶碗就很不愉快，因為很奇怪，不管做的人再怎麼刻意追求自然，作品中就是到處留著對上天的冒瀆，成了令人不愉快的醜惡。然而濱田庄司是把一切交給自然，任由釉藥自然流洩。顯露在表象上。那是超越意識的無意識，換句話說，也是將無意識加以意識

化，當然在那之中不可能存在著「絕對的無意識」，因為濱田庄司既然是品嘗過智慧之果的人類，已經認知到了美，就算他真的有辦法無限地趨近於無意識，也不可能到達純粹的「無」，亦即神的境地。

從純粹的民窯做出來的民陶，例如以前的小代燒（編註：在熊本縣北部所燒製的陶器）所做的潑釉，就非常自由奔放。在陶人打算做成什麼風格之前，釉藥已經在器皿上自由地跳躍、流洩，呈現出來的是完全預想不到的偶然線條，那是無意識之美，跟近代畫家喬治‧馬修（Georges Mathieu, 1921-2012，譯註：法國抽象畫家，強調作品的速度與機緣）站在畫布幾公尺外朝著畫布扔顏料的行動繪畫一樣。只是身為藝術家的馬修所追求的是無意識之美，而小代燒那些無名的陶工則沒有那種藝術層面的美感意識，他們只是單純的工匠。除此之外，製陶職人潑灑的釉藥也不同於馬修丟到畫布上的顏料那麼直截了當，釉藥一定要過火，換句話說，在火焰神奇的魔力下，釉藥會融入底下的底釉裡，出現了飄渺而難以言喻的上天之手的顏色。再加上從民窯出來的陶器也絕對是為了實用而做，是民藝最根本、最必然的造形，那上頭所畫的線條絕不可能脫離實用之美。在這種情況下，美與實用是亦步亦趨、不即不離的一體，因此創作出來的陶器也絕對會穩若泰山地扎根在為民物用的土地上，安穩、踏實而健康。反之，為了追求美感效果而做的行動繪畫只不過是為了追求美而做的美，拋捨了實用等一切需求，因而也偏離了大眾，那種姿態危危欲墜。再加上只專注於追求這種美的藝術家不過只是個人而已，既是背負萬千煩惱的肉身，是不可能保有絕對

純粹的心念。當然天才或許是少數能擁有純粹心念的例外，可是我想他們也無法隨心所欲。若不能超越意識，到達無意識的境界，就不可能創造出純粹的美。就算是天才，也要有神的啟示才能觸及純粹的意境。

天才畢卡索對於在繪畫過程中所遭遇到的無意識自動作用（automatism）這種不可思議的現象很有興趣，亦即他發現自己在意識到某種想法之前的所謂的「無意識」這種現象的魔力。剛好在那時候，當時最前衛的藝術家正在探索各種無意識創作，例如拼貼、拓繪、轉印，或由幾個人接龍而成的「精緻屍體」（exquisite corpse，編按：提出超現實主義的布列東〔Andre Breton〕在一九二〇年代時發展出的遊戲）等行為所帶來的無意識之美之奇妙，同時他們也利用佛洛伊德的精神分析理論來做為其理論基礎。但去分析神啟的這項作法便意味著背離了神，一定會脫離無意識現象的基礎而陷入某種唯心主義，不是嗎？不過這些多方嘗試也把無意識現象所具有的詭譎而無限的可能性忠實反應出來，這點委實令人覺得很有意思。

繪畫是一件自力本願的行為，而深知這種行為之難的濱田庄司便大量採用潑釉手法來做為一種他力本願的創作手段。這種無意識、毫不抗逆自然的形態自然深受日本人喜愛。國外當然也有一些採用潑釉手法的作品，但並不如日本這麼多。

至於潑墨手法是否可能在今日這種機械時代裡得到廣泛的應用？恐怕很難。不，應該說，期待追求正確精準的機械生產也能製造出類似潑釉或窯變的偶發成果根本就是枝麥不

辨。因為這類偶發成果是手工時代的產物，只能以手工產品的優點來存續於現代中。

然則，若要說我們這個機械時代裡是否還有他力本願的手法發揮的餘地，我想可以果決

地說，跟採用手工藝的作法相比，採用機械生產的設計方式毋寧更需要他力本願的協助。

例如平面設計是藉由印刷機這種工具來呈現，而在這種情況下，也出現了令人意想不到的

只有印刷機才表現得出的平面效果，那是人類絕無法用傳統繪畫技巧呈現出來的。而超乎

人類力量的正是科學的力量、神的力量，假使不透過他力本願的手法，我想我們絕創作不

出那種新鮮的圖案中、直截而特殊的美感。

橋樑設計也一樣，從地偉達工法（Dywidag，編註：德國地偉達發明之工法，用於橋樑或道路

建造，如澎湖跨海大橋亦用到此工法）、懸臂工法（suspension，編按：先立柱，在一節一節向外

蓋，相連起來的造橋方式）到斜張橋工法（Cable-stayed bridge，編按：非對稱的橋樑設計，如加

拿大的天空之橋、台北市社子大橋）等等雖然都是人類發想出來的作法，但無一不是依據結構

原理、數學原理與科學原理發展，因而這些工法全是依循自然法則的產物，是我們人類得

見的神啟。假使不借助這神啟的力量、依循它、善用它，我們就不可能設計出現代化的優

美橋樑。換句話說，在這科學時代裡，要將科學視為可依循的他力本願手法來正確使用，

讓我們這一世代的美能無限盎然地邁向未來。

他力本願的觀念之於現代更顯重要，而民藝的不倒翁也會在這機械時代裡更加耀眼燦爛。

拜見懷山面具

去年底，民藝館的鈴木繁男拿了幾張面具照片來給我看。我一看就為這面具驚豔不已。一問是哪兒的面具，結果原來離鈴木繁男家不遠，就在天龍川的深山裡。照片是鈴木繁男的友人山內武志寄給他的，鈴木繁男因為想給我看就帶來了，當然他本人也還沒看過實物，於是我們約好了一起去看。鈴木繁男回去後給我來了個回覆，說是正月初三有個跟面具相關的祭典「奧內」（譯註：靜岡縣濱松市深山地區的傳統民俗藝能）。消息來得突然，我也忙，但終究不敵想看一眼的念頭而在鈴木繁男的帶領下去了懷山。

「奧內」是種把面具戴在額頭上跳舞的祭典。說是舞，其實比較像是神道的神主拿著榊葉去厄一樣，動作非常簡樸，不同於優雅流暢的高尚舞蹈，「奧內」極其單純，然而舉手投足中自有一種憨直而淳厚的美。與這種動作相輝映，戴在額頭上的面具也做得非常質樸，充滿了原始之美。

我第一次看到這面具的時候，心中就有著「咦？這不是非洲的原始面具嘛！」就是如此強烈的印象。這個面具就是那麼樸素、直接而且粗獷，甚至可以說是有點粗野。

一般我們提到面具的時候，會想到日本傳統戲劇「伎樂」所戴的「伎樂面」、雅樂舞人所戴的「舞樂面」，或是能劇「能面」那一類，但這個「奧內」的面具與傳統而貴族、高雅的面

具截然不同。我們當然也可以在它上頭看到「老翁面具」這一類日本傳統面具所造成的影響，但它的「老翁」是還原成了庶民的老翁，是扎根在老百姓生活裡的一張臉。至於這張臉是在什麼時候做出來的、背後又有什麼樣的故事，我想與這一類時代、歷史倒是沒有什麼太大關係。

說起來，這張面具的質感稍微有點幼稚，可能不是出自專門製作面具的人之手，比較像當地的老百姓在祈願當年豐收的心情下，用一雙從沒有雕刻過的手努力去雕出來的。而這樣的面具，哪怕再拙劣也是絕對純粹的民藝作品。這張面具中展現的是人類生活源頭，充滿原始況味的臉。而這跟知名前衛藝術家畢卡索與保羅・克利（Paul Klee, 1879-1940，譯注：瑞士籍畫家）所讚嘆不已的非洲原始面具意趣相通，讓我們現代人為之傾倒讚嘆。這正是一張展現了人類潛在意識、所謂原欲（libido）之臉。

欣賞完懷山面具後，聽說懷山近郊的橫山也有類似的面具，便過去看一下。橫山這邊不曉得是不是給有經驗的匠人雕的，線條比較柔和，不過依然樸直蒼勁、非常動人。當地至今為止從沒懷過任何祭典，所以也沒有人知道那些面具到底是為何而雕。

其中有一個老翁面具（次頁），看起來就像是當地長年務農、滿臉風霜皺紋的蒼勁老翁。雕刻的人大概一心想傳達出老翁的神情吧！把皺紋雕成了深邃的直線，一看就是外行人雕的。可是那副面具無比傳神地表達出了小老百姓的神情，也是最為讓我印象最深刻的面具。

我對於懷山面具跟橫山面具的歷史背景、故事傳說一無所知，上述只是我在看到這些面具時最直接的感受而已。由於實在太感動了，在此情不自禁地斗膽亂語，懇望各位先進海涵包容。

紅瓦上的石獅爺

去沖繩的時候可以在一些僅存的紅瓦屋頂上，看見一臉詭異表情的獅子像小巧地盤踞在屋頂上的模樣。這些獅子通稱為石獅爺（有些地方稱為虎），是用來去煞的物品。也就是說，是可以把降臨到家裡的一切災厄化掉的辟邪物、守護神。近一點看，這些石獅爺的面容有的是狗臉，有的是狼臉，有的是人臉，有的是妖物，也有一些很逗趣的，千變萬化、神采萬千，讓人一看就入了迷，非常迷人。

這些石獅爺都是沖繩地方的瓦匠鋪好了屋頂後，直接在屋頂上做好擺上去的。材料是用缺損的碎紅瓦片組成骨架，再把搭建屋頂時用的白灰泥（珊瑚燒成的石灰石，現在也會摻些混凝土）以平鏟跟抹刀抹在骨架上塑形。白灰是白的，但瓦匠會用紅瓦磨成粉，塗在石獅爺的嘴巴跟身體上著色，有的還會用墨在石獅爺的鬃毛上畫出黑線。由於屋頂是斜的，瓦匠會拿幾片破瓦先疊平後，再用白灰糊成底座，把石獅爺穩穩地糊上去。

不曉得是不是為了要恫嚇從天而降的災厄，有些石獅爺的嘴巴張得大大的，呲牙裂嘴。或者是為了要警戒來襲的邪魔，很多石獅爺都是眼球外凸，睥睨四方。或蹲踞，或橫躺，或者抱著一顆球坐著，或者蹲在屋頂上只有頭往上揚睥睨四方，神態千變萬狀。

石獅爺面朝的方位也各自不同，不過大多都朝著家門前的馬路或是屏風（圍在沖繩民家

入口處的矮牆）。也就是說，基本上朝著屋舍的正面，這麼說應該沒錯。有些石獅爺朝向鬼門（艮），亦即東北方，以除災去煞。另外還有一種稱為「火伏」（鎮火煞）的，會面向後山，以鎮制來自山林的大火。譬如沖繩本島南方的八重瀨岳一帶的民宅，就幾乎全把石獅爺朝向山林。

琉球王朝時代有很嚴格的住居規範，因此一直等到了明治時代之後，民宅才開始葺上紅瓦。也就是說，以紅瓦跟白灰塑成的石獅爺出現的時間沒有超過一百年。當地原本就有一種陶製（素燒）的石獅爺，據說更為古早，不過或許因為用陶塑的可以做得更細膩，陶石獅爺因此少了份粗獷。加上當時只有上流階層才能使用紅瓦，立在紅瓦上的石獅爺因此在辟邪功能外還被賦予了裝飾作用，透露出一種貴族的雅趣。在這種背景下，很多陶石獅爺好像就少了一股力道。製作這些陶石獅爺的是沖繩地方自古製陶的壺屋地區，現在也還在做陶石獅爺，不過很多都已經變成了裝飾品，有些還上釉當成擺件，有的做成了當地名產販售，似乎很多都已失去了靈魂，淪為庸俗的陳飾。

反觀用紅瓦跟白灰形塑出來的這些石獅爺，則完全從一般人的生活中誕生，即使雕刻技巧遠比陶石獅爺拙劣，但背後催生出它的是一股小老百姓渴望趨吉避凶的意念，因此在這樣的石獅爺當中，蘊藉了一股屬於民藝的剛強力道。這些石獅爺是沒有專業雕塑背景或受過相關訓練的瓦匠，在鋪完屋瓦後做來當成完工的最後一道程序，所以每尊石獅爺的神態各異，五花八門、妙趣橫生。而且就靠這樣一尊石獅爺要去厄避煞，做的時候當然要一心

懇切，做出來的每尊石獅爺也因此充滿了張力，狂放而恣肆。就以石獅爺的鬃毛來說，陶製的石獅爺鬃毛總是卷成了漂亮的渦卷，神情也做得太逼真，有的甚至還高雅過了頭讓人覺得好像少了什麼。但用紅瓦跟白灰做成的石獅爺，鬃毛粗獷隨性，恣意的線條成就出了剛直、篤實的力道，讓人感受到它的強勁。

這些屋頂上的石獅爺，據說全盛時期是在一九二〇年代中期到一九四〇初期這段時間，可惜戰前的石獅爺幾乎已被破壞殆盡，倖存的少之又少。幸好沖繩民眾對於石獅爺的信仰與喜愛並未被戰爭磨滅，一九五〇年起又重新大量製造了十年左右。現存的大多是這段時間的產物。愈古老的石獅爺，愈在風吹雨淋的歲月中不斷風化、缺角、褪色，甚至被人遺忘在屋頂上，但這樣的變化更豐富了石獅爺的造形。

不過沖繩在回歸本土後，傳統的木造紅瓦民宅也在經濟成長的波濤中，一幢幢被吞噬毀壞、化成了新的混凝土平屋頂建築，於是屋瓦上的石獅爺再也沒有人做了。老一輩的當然還愛惜與崇敬家裡的石獅爺，但新一代的對於神佛無所畏懼、對石獅爺也沒有興趣，因此當老房子一幢幢頹毀後，屋頂上的石獅爺不是被人搗毀，就是面臨被丟到哪兒去的命運吧！

轉瞬之際，像這樣精彩的沖繩文化之一即將消失得無影無蹤，這真是令人感懷悲歎。

拉達克的工藝文化

「唵嘛呢叭咪吽、唵嘛呢叭咪吽！」一邊持誦、一邊轉動著手中轉經筒的老婆婆一踮一踮獨行在窮山惡水、遍地瓦礫的荒涼山路上，頭戴著一頂奇形怪狀的帽子，那個頂著「拉達克帽」（Ladakh tibi）的模樣至今還鮮明地映在我腦海中。

那是兩年前的事了，我去參觀了池袋西武美術館的拉達克展。巨幅相片裡的曼陀羅壁畫令人過目難忘。兩公尺餘的巨身守護尊在熊熊燃燒的烈燄前，懷抱著幾近素裸的妃子，瞋目怒視此方，怒形於色的表現懾人心魄。隔壁展間展出的則是當時日本年輕代表藝術家與設計師的展覽，那乏味可陳的現代造形簡直像是玩笑一樣，與拉達克壁畫相比之下乏味得令人悲憫。很少有觀眾走進去看，大家都直接走過，拉達克的展間則擠滿了人，連小孩子也呆立在畫作前看得目不轉睛。那實在是一幅太令人難忘的景象了，老是在我記憶裡翻滾，於是我終於在最近去了一趟拉達克。

拉達克的重鎮列城（Leh）是個位於印度西北方、離中國與巴基斯坦國境很近的村子，被夾在喜瑪拉雅山脈跟喀喇崑崙山脈之間，要翻過一座又一座山之後才能到達的小盆地裡。從喀什米爾的避暑勝地斯利那加（Srinagar）要搭上三天兩夜的巴士搖晃著、越過三千五百公尺到四千公尺的山巔才能抵達。行前雖然有人提醒我要注意高山症，可是一到

了當地，「哇——！這是什麼呀！」無盡漫天荒蕪的景觀唯有壯闊兩個字而已，感覺好像來到了月球上。有人跟我說喜瑪拉雅山是沉積岩，原本水平的岩層在推擠作用下隆起成幾近垂直的銳利岩峰，高聳入天，而脆弱的地層則往印度河崩陷成龐大的瓦礫山，漠然聳立於我們面前。

黃浪滔滔的印度河從谷底奔騰而過。這地方雖然也是喜馬拉雅山麓的一部分，可是完全沒有季風，因此從不下雨。不曉得是不是這個緣故，或者是因為土石永遠在崩落，草木不生，連一點綠意都看不見，更遑論蟲豸鳥獸。什麼都沒有，是片清冷荒涼的死地。只有在少數沿著險峻山壁飛洩而下的河流所形成的峽谷裡有一些稀稀落落的小綠洲，拉達克的民家就一戶挨著一戶蓋在這裡。民家也從遠處的深山沿著陡壁挖了水路，讓雪水能順流而下積囤起來，藉此開墾出了一些田地，靠著這少得可憐的田努力活下來。這兒空氣稀薄乾燥，晝熱夜冷，寒冬漫漫、白雪蒼蒼，除了夏季的四個月，對外交通完全中斷。

為什麼人們會來到這片不宜人居的土地生活呢？又是怎麼活下來的？不用說，能住的地方少得可憐，自然不能收留很多人，也不可能讓手足你分一點田、我分一點地。一妻多夫制似乎就在這種情況下應運而生，也限制了只有長媳才有生養子女的權利，靠這種作法節制人口。

除此之外，家家戶戶至少得派出一個男人出家為僧。在拉達克，出家後當然不能娶妻生子，而且訓練過程聽說嚴苛得令人難以想像。黑密寺（Hemis，編按：拉達克境內最大寺院）

的僧人就哀傷地透露：「現在受不了嚴格訓練而逃走的僧人愈來愈多了，尤其是剛過四十

歲的。」那些逃跑的人大概覺得，如果要還俗，四十歲應該是他們最後的機會了。從前想

逃離那險僻的惡山一定很不容易。離紅塵太遠，搞不好在逃跑的路上就已經死在嚴峻的大

自然中。但今日連拉達克也開闢了車道，湧進許多像我們這樣的觀光客，這種情況或許也

讓原本信仰虔誠的當地人心動搖了。現代化是如此罪孽深重，啃噬了人們的純真。

火焰這種激烈的祈禱方式，絕對是在無情的大自然中活過來的人所能得到的最大救贖。

拉達克的寺院裡畫了很多佛，大多是以憤怒的表情睥睨著前方。走進佛堂後，馬上看得到

左右壁面上畫滿了各種在烈燄中的守護尊跟護法尊，幾乎都多面多手，手上提著人頭跟頭

蓋骨，腳下踩著異教之神，腰披著虎皮或人頭。壁畫全以濃烈的紅、黃、藍原色組構，特

別是發狂的佛尊手上通常緊抱著裸露的妃子，那景象看在外人眼中委實奇特得不可思議、

震撼得令人難忘。但對於拉達克人來說，直眉怒目的佛給人帶來的駭異，正是幫助他們戰

勝煩惱的最大警惕。而無論是哪一種心情，總之拉達克的佛是狂氣逼人的顯現。

拉達克的僧侶與不丹、錫金的僧人一樣，都是達賴喇嘛出現之前的舊派，又稱為紅派，

身穿紅棕色的僧服。一般農民則穿著黑色或棕色的單色服飾，腰綁紅或藍的單色腰帶，很

簡樸。唯一比較特別的是腳上穿著一種類似中長靴的鞋子，前端反翹很逗趣。鞋底用厚而

軟的羊皮製作，上頭圍著一圈類似毛氈的布料，下方則用絞染模樣的長布條綁起，鮮豔可

愛，又輕又暖，穿起來很舒服。

特別引人注目的是一種耳朵兩邊有兩片像耳罩一樣往上揚起、造形奇特的圓形高帽。拉達克的男男女女不管去哪裡一定要戴這種拉達克帽。這帽子非黑即棕，內裡是紅布，可以輕巧地戴在頭上。那打扮看起來有些滑稽，但其實頗瀟灑。拉達克還有一種稱為珮拉克（perak）的帽子只有婦女才能戴，耳朵兩旁往外張出的帽耳比拉達克帽還大，像象耳一樣。而不管是拉達克帽或珮拉克，在一開始應該都是為了禦寒而設計，久了便定形成為一種造形。拉達克帽外形簡單，但珮拉克則非常繁複，上頭鑲滿了一百顆左右的土耳其石，繡滿銀飾的一條紅色寬布從額頭前往後披垂到了後頸，華麗炫燦。珮拉克這麼重，看起來好像很不實用，但聽說當地婦女連下田時也稀鬆平常地戴在頭上。珮拉克是代代承繼下來的物品，由祖母傳給母親、母親傳給女兒，因此當地人很珍惜。珮拉克在後背的左側部分，還會繡上一片用紅色珊瑚串珠所串起的寬片，往下垂飾，襯著綠色的土耳其石，實在是很美的配件。

西藏婦女似乎本來就喜歡首飾，其中尤以拉達克婦女為甚，無論種類或數量都稱霸其他地區。除了必有的銀、銅、珊瑚、土耳其石、寶螺等等做成的項鍊之外，纏在腰上的布條上也掛滿了各種墜飾，有帶有吉祥寓意的幾何圖形的大銅盤、串珠串起的寶螺串、黃銅湯匙、連著打火石的打火袋、裝了鐵砲火藥的皮袋等等，各種兼具實用與裝飾的物品全都垂掛在身上。或許是為了要襯托出這些五彩的繽紛首飾，服裝反倒非常簡樸、顏色暗沉。在這麼一片灰撲撲、乾燥而乏味的環境中，華麗的首飾或許是她們排遣心緒的唯一慰藉了。

拉達克的日常食物有糌粑和酥油茶。糌粑是把大麥炒成粉狀，類似日本的炒麥粉。把這

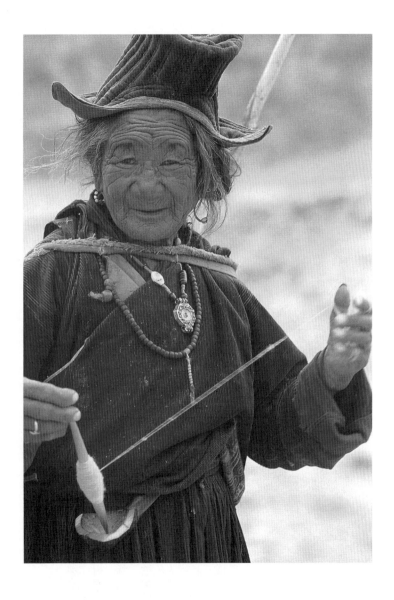

種粉用湯匙舀進紅色的漆碗裡後加入適量的茶，用手捏揉成一團送進口中。有點像日本的燙蕎麥麵糰，洋溢著一股麥香，很好吃。用來揉捏糌粑的紅漆碗，則把裡頭挖成了渾圓形，以便手指頭在裡頭揉滾捏掐。

拉達克的煮茶方式也很特別。是把壓製成一塊的磚茶削一點下來後，倒進熱水煮好，再倒入高達一公尺的瘦長筒子裡，加入少許酥油（ghee）和鹽巴後，用棒子邊搗邊攪拌成混濁液狀，稱為酥油茶。這種茶很像湯，喝慣了之後無論喝多少都不膩。搗拌酥油用的長筒以木料做成，分成上、中、下三個組件，以銅環固定，非常壯觀。不丹和尼泊爾地區的人雖然也喝酥油茶，但那裡的酥油茶筒比拉達克的小得多，或許是因為拉達克人身處於乾燥地帶，需要喝更多茶吧！

有趣的是，當地還有用人的頭蓋骨做成的酒盃，更讓我驚訝的是用人骨做成的串珠跟項鍊。而在佛寺裡誦經時，一邊轉動以發出聲音的波浪鼓也有用頭蓋骨做成的。話說印度教徒會在親人死後嚎啕大哭，可是拉達克的喇嘛教信徒似乎不太會哭。這或許是因為他們深信輪迴，也或許是因為他們在殘酷的大自然中生存下來，早已被磨練得心性強韌。

拉達克人口中常持誦的「唵嘛呢叭咪吽」是「南無阿彌陀佛」的意思（編按：六字大明咒，應為觀世音菩薩之心咒），路上常看得到很多石頭上都刻著這句話。也有刻在犛牛頭骨上的，美得像是個工藝品。而拉達克的工藝就從這樣荒涼嚴峻的大自然中孕育出來，而且許多都源自於喇嘛教。

尼泊爾之眼

去尼泊爾時，有好幾次站在如倒扣的碗形般的圓頂上的一對大眼睛。那雙眼睛正在凝視自己，而自己在那銳利眼神的凝望下也不自覺地停下了腳步，看得出神。那正是所謂的佛塔（stupa），又稱為「chaityas」，是供養佛陀的建築物。

因此那對眼睛自然象徵了佛眼。佛塔頭上還有十三個高高疊起的圓環，上頭再覆上一個傘形頭冠。臉是個正方塊，東南西北四個面上都畫上了臉，因此有四張臉，也就是共八對眼睛睨著四面八方。佛塔有大有小，大的有如同博達那（Boudhanath）的佛塔那樣在一層又一層、直徑大約五十公尺的底座上，再蓋上個高達近三十公尺的驚人大佛塔。佛塔共分成四種作用，一種用來供奉釋迦牟尼佛的部分佛身，譬如頭髮；一種供奉釋迦牟尼佛穿過的衣服；一種收藏佛祖說過的佛典；一種供奉護符。通常大型的佛塔周圍會散落著一些小佛塔，構架上，則先以大石頭砌出主要結構後再覆土養草，或是披抹上石膏後再塗上白色顏料。至於小佛塔則幾乎全是石砌。

佛塔之眼銳利得彷彿能穿透人心，威凜得彷彿再張狂的邪惡也不敢欺身，自在得就算天地動搖也不會眨一下眼睛，又同時溫柔得彷彿對世間萬物全予以大慈大悲。

尼泊爾人同時信奉印度教、佛教、喇嘛教與土著信仰，在那塊土地上包容著各式各樣的

寺院，造形各異、互有千秋，特別雄偉的當推這佛塔建築了。彷彿從大地上隆起的土塊頭上，忽地冒出了一張臉，傲視婆娑世界的模樣總令人感到莫名安心。

除了佛塔外，也常看到尼泊爾當地的印度教寺院或一般民宅的入口大門上畫著眼睛。那當然是佛與神的眼睛，要盯住所有靠近之物、所有進出之人。要見形、見影還要看透一個人的心。通常一對眼睛有左右兩眼，還有一種是在眉心部分另外畫上一隻眼睛。在尼泊爾，位於正中央的眼睛會畫成縱直，據說代表著智慧。而不用說，那當然是佛的智慧、神的智慧，亦即所謂慧眼。

尼泊爾之眼看清了過去、看透了此刻，看見了未來。再細微的也逃不過、再壯闊的宇宙也容得下。是怒不可遏的眼睛、是悲憫之眼、是微笑之眼。尼泊爾之眼為何如此燦爛？尼泊爾的子民對著祂說話，愛祂、敬畏祂、信祂、對祂祈禱祈求。如今尼泊爾之眼還很清澈瑩亮、還沒失去光芒，可是在文明的大旗下、在近代化的名號下、在日復一日逐漸為惡之華滲透的今日，究竟那眼睛還能熠熠含光至幾時？尼泊爾之眼吶，請永遠凝視這世間萬物直至世界盡頭，以祢那瞪瞪湛然的眼睛。

不丹建築與慶典

不丹從十幾年前開始慢慢放寬了鎖國政策，被稱為世界最後的祕境。我很想去不丹的理由有兩個，一個是在這被機械文明扭曲得大家都逐漸失去人性的現代生活中，我想看看依然維持著人類生活原點的樣貌；另一個是我想試著理解無從抵抗的近代化浪潮如何一步步進逼這美好的桃花源。

當我搭上不丹政府派來迎接的巴士，越過一山又一山，終於抵達不丹的首都辛布（Thimphu）時已經夜色昏暗。隔天早上醒來眺望四周，看見在小小的盆地裡，淡綠的柳樹林另一頭坐落了一棟端端整整的白色的城（Dzong，譯註：亦音譯為「宗」）。愈往城的方向走，城就愈雄偉，可是它不是那種威風凜凜令人畏懼的城，而是淡然淨雅的城。每道城垣大約有兩百公尺那麼長，非常巨大，略成長方形的平面上，沿著底下以石塊砌起的高達十公尺左右的底座往上直直搭建。建築物採用木結構，不過外牆垂立於底下的白色石牆上，而白牆則往上延伸成了外牆，一路延伸到二樓或三樓。

由外牆圍繞起來的外城裡，是一大片鋪著石片的大廣場，後方有兩座高於外城的寺院。前方那一座面朝中庭的寺院下半部，是以石塊砌起、漆成白色的石牆，但它的上半部則採木造，而且罕見地漆成了很多顏色。這座面朝中庭的寺院聽說是在廣場上舉行各種祭典跟

儀式時，招待國王與高僧等貴賓用的建築物。

把寺院跟廣場圍在裡頭的外城，則是兩層樓高的長形建築，四個邊角上分別聳立著四幢三層樓高的建築體，每一幢的屋頂都很平緩、屋簷極深，因此呈水平外擴的屋簷便與垂直的牆面相倚成了很安定的造形。再加上，把等大的窗戶規則排列所帶來的韻律性也給這棟建築帶來了一種現代感。它不像西藏知名的布達拉宮那麼雄偉威嚴，也不像尼泊爾的寺院上有很多裝飾跟雕刻，非常清爽簡單。

「城」既然是城堡，當然具有防禦機能，加上裡頭藏著寺院，可以舉辦各種祭典，同時也可以施政。換句話說這裡正是不丹政教合一的心臟，討論政治的會議室、處理政務的政務室、食物儲藏室、武器庫等所有機能的機構都聚集在這裡頭。

所以如果想知道不丹文化的整體概況，可以先看這個城裡，但若想知道不丹長久以來的傳統特質，還是得去看民宅。我只看了不丹西部的城市辛布、普那卡（Punakha）、帕羅（Paro）附近的民家，雖然說是民家，其實全是農家。或許是因為不丹盛產木材，這些民家無論柱桁全用粗木，平面則一律是長形配置，屋頂是雙斜屋頂或四坡頂屋頂，沒看到混合使用的情況。

一樓是用石塊或砂土砌成的後牆，主要用來畜養家禽或當成倉庫。二樓採木構軸組工法架出結構，壁面的柱子外露出牆體，像是日本的「真壁風格」（編註：露出柱子的壁面，主要用於和室、數寄屋造等）。至於地板跟天花板的組構方式則把很多樑跨在下方的牆面上，往

外跨出，其上再搭建上一層的結構牆。這種作法在北歐民家也很常見，是很合理的設計，可以藉由內外施重來避免橫樑彎曲。頂上的小開口部以木料交錯相疊出了一層又一層極具裝飾性的撐架，但其實有承重作用的樑只有最上頭那一排而已，底下的只是裝飾作用。柱子呈等距排列。位於二樓的窗口部分，在柱子跟柱子之間嵌入了一種在佛教建築裡很常看到的細長的鐘形花頭窗，上下三排、左右四列，遠遠望去非常有節奏感。這種花頭窗的尺寸全都一樣，因此會事先一併做好後再嵌入。

不丹民宅的二樓是客廳、廚房、工作空間、廁所，還有必不可少的佛堂。雖然其他房間樸素得連家具也沒有，但佛堂裡一定色彩繽紛，正面擺著佛壇。由此看得出宗教在不丹人民生活裡的比重。廁所只是在地上開個口而已，排泄物直接掉落在屋外鋪著乾草的地面上，水分沿著事先挖好的淺溝排出去。通往二樓跟三樓的樓梯則是把一整根原木斜擺著嵌入地板跟天花板裡，上頭鑿出一個個腳踏的梯面。當地聽說也有專業木匠，不過蓋房子時，附近鄰居會全部出動來幫忙。

不丹的土地肥沃、食糧豐饒，身穿的美麗服飾在全球獨樹一格，住宅恢宏、信仰虔誠、社群擁有堅定的向心力，跟我們這些孤獨又在乎自我的文明人相比，當地生活無疑好太多了，既安定又充滿了人情味。我相信只要是了解不丹的人，一定都希望這個世上罕見的桃花源能永遠不被打擾。但如今近代化浪潮也已經湧來了這裡，或許近代化真的可以讓人們的生活方便一點，可是如果它也奪走了人類最珍貴的人性，那麼近代化又有何意義？

不丹全國各地都有城，人民以城為中心舉辦各種慶典。我去參觀了其中最盛大的位於帕羅城的「帕羅戒楚節」（Paro Tsechu）。帕羅城位於山坡上，節慶在城後的廣場舉行。長達五天的慶典會在最後一天展示一片巨大布幕「Thongdrel」（譯註：稱為展佛儀式），上頭繪有藏傳佛教的始祖「蓮花生大士」的佛像。於是我們一早便從宿舍出發，混在近郊一大群集結去參拜布幕的男女老少中，爬著陡坡氣喘吁吁地走了大概半個小時之後，抵達時，布幕已經升起。約有百名身穿紅棕色僧袍的僧侶正在祝禱，那景象莊嚴肅穆。布幕全以絹製，在日照變得強烈前便已撤下，撤下時出動了所有僧侶，在鼓聲中靜靜地把布幕捲起來收走。而接著，便是民族的慶典了！

一開始出來的，是充滿當地特色的舞蹈「dramnyen chooshay」。二十名身穿傳統民族服飾的年輕男女在六弦琴札木聶（dramnyen）的伴奏下輕聲吟唱，緩緩舞動的景象中透露出了一種深沉的哀愁。結束後，跟著上場的是戴著鬼面具跟獸面具的面具舞「Dance of the Ging and Tsoling」，威悍雄勇，特別是帶著鬼面具的舞蹈與身穿黃衣、高高跳到空中的舞者特別讓人震撼。在每一場舞蹈之間，會有戴著紅色天狗面具的小丑與雜耍員走到觀眾群裡，表演各種惹人發笑的把戲。此外還有打扮成高個子的釋迦牟尼、戴上蓮花生大士面具的面具隊伍出現。戴著面具的孩子興高采烈地東跳西跳。不久，馬上又有各種目不暇給的舞蹈表演讓人看得笑聲不斷、緊張刺激。

舞蹈進行過程中，一直有藏傳佛教的僧侶奏樂。樂器有鼓、喇叭跟鐘等，其中有一種名

為大銅號（dung chen）的喇叭長達兩公尺多，音色彷彿從地底響起一樣，非常撼人心弦。

現在無論哪個國家的音樂都已在現代化的浪潮中慢慢地佚失了本身的純粹傳統，但只要人民仍舊信仰虔誠，與慶典連結在一起的音樂就會永遠流傳下來。即使電子音樂的電子琴能模擬出各種音色，但就音樂性上來說，它的音色絕對不敵人民在長久歷史中淬鍊、演進過來的民族傳統音樂。

南義土盧洛民家

我初次造訪南義大利鞋跟附近以土盧洛民家（trulli，單數為 trullo）著名的阿爾貝羅貝洛鎮（Alberobello）是二十五年前的事了，當時連義大利人都不太知道這個小鎮，只有少數建築家跟設計知曉，恐怕我是第一個踏進那塊土地的日本設計師吧！烏黑的尖頂上頂著一顆潔白球體的造形既可愛又優雅，令我回來後念念不忘，於是前不久又去了一趟。這一次，當地已經出現了觀光潮，多了許多禮品店，也出現了一些混凝土蓋成的新住宅。當我看到原本的傳統美景逐漸崩壞時實在很難過，幸好有個熟稔當地的朋友帶我去看了散落在附近法薩諾（Fasano）、洛科羅通多（Locorotondo）以及農村裡的美好的土盧洛建築，讓這趟旅行欣喜快活。

類似土盧洛這種圓錐形的住居結構其實也能在埃及、美索不達米亞以及希臘等地看見，因此土盧洛或許曾經受到這些地方影響。不過它獨特而優雅的造形肯定是從當地環境裡塑造出來的。因為當地出產石灰岩，也因為石灰岩的產量繁多，才能造就出土盧洛精巧的結構。從前特殊的社會環境也是助長土盧洛建築技術精益求精的原因。如今從遺跡裡發現，土盧洛最早是建造來做為墳墓或防禦野獸用的洞穴，僅以石塊簡單堆砌而成，之後才一路發展成為現今的民居造形。

擁有土盧洛建築的普利亞（Puglia）地區，在緩淺的土壤地表下蘊藏著很深的石灰岩層，因此當地用來當成土盧洛建材的石灰岩主要都是開採自即將興建的土地上。首先，將地表上的土壤清除、聚集起來，從底下的石灰岩層開採出厚達五十至八十公分的岩片。接著在開挖出來的岩床上灑滿開挖石灰岩時所產生的石屑，其上再鋪上大約一公尺厚、採自附近窪地一種稱為「bolo」的紅土，接著重新鋪上開挖前，清除掉的那些原本就在當地的土壤。當地雖然不太下雨，但偶爾下起暴雨時這些雨水便會被土壤吸收，通過底下做為過濾層的石灰岩屑層流進岩床。而水分在潤澤了岩床後，又會重新被紅土「bolo」吸收，如此源源不絕地提供給耕地適宜的水分。

土盧洛的家家戶戶都興建了儲存雨水用的儲水槽，為了興建水槽，必須開挖石灰岩層，而這些開挖出來的石灰岩片當然又被當成了下一次興建土盧洛時的建材。居民利用開挖出來的石灰岩片，在挖出來的洞口上堆砌出圓柱形或碗形結構，上頭蓋上頂蓋，同時也引了很多水渠，讓雨水可以從屋頂沿著牆壁流到儲水槽裡。

土盧洛的住宅蓋在開挖石灰岩層後所留下來的岩地上，興建時的第一步是把石材堆成牆面。牆體內部先用石灰岩屑與碎石灰石拌雜泥土後固定，接著把石灰岩仔細地砌在內牆跟外壁兩側。土盧洛的牆壁下緣很厚，往上逐漸變薄。

通常土盧洛的房子只開一個窗，在這個小開口處的上緣以木材支撐，大開口處如大門則把石灰岩堆成拱形，以拱形的張力避免發生塌陷。土盧洛房子在最底下的平面其實是四方

形，但牆面往上逐漸收攏成了圓形。砌牆時，為了要讓牆面砌在正確的位置上，會先在房子正中央豎起一根直桿，一次次從桿子上拉繩決定正確的圓周半徑與尺寸，把牆壁往上搭成一圈又一圈的圓環，如此讓壁面沿著安全的圓周範圍往中心逐漸收攏。

搭疊圓錐形的屋頂部分時，要更小心地把一圈圈的圓環往上堆積，藉由圓環在水平方向所具有的水平荷重與圓環之間所產生的水平摩擦力來避免房子往上塌陷。最後用大石片把圓錐洞口蓋住，確實扣穩整個結構。再以當地一種稱為「嵌凱石」（chianche）的寬十公分正方形石片堆砌最上緣的尖頂部分。這種石片會被疊成斜面，以便讓雨水順著斜面流下。

同時也會被用來鋪地板。這些堆疊在屋頂的石灰岩會慢慢變成灰色，能迅速吸收與發散太陽輻射，因此很適合在屋頂上曬無花果、番茄、豆子等各種東西。而沿著牆面也有階梯可以爬到屋頂。至於圓頂內部的空間則常被架上幾根木棍、鋪上木板，當成擺放糧食、穀物、小麥粉跟雜物的夾層。

土盧洛建築最有特色的部分，當然就是那顆圓錐頂上可愛的小白球，據說那是太陽的象徵，受到伊比利半島（Iberian Peninsula）上原住民對於太陽原始崇拜的影響。另外還有很多土盧洛民家會用白色石膏在灰黑的屋頂上畫上各種卍字、樹形或其他形狀的符號，據說是為了防止壞事發生。

為了怕風從縫隙裡灌進來，屋內會用石膏整個塗白，因此雖然只開了一扇窗，可是屋內一點也不暗。外牆通常也會塗成白色，再加上牆壁很厚，因此雖然地處燠熱的南義，房子

內卻非常涼快。

外牆的塗裝工作由主婦負責，她們把石膏加水倒在桶子裡後拿掃把塗，馬上塗，因此總是潔白乾淨。那兒的主婦習慣拿張椅子就坐到外頭去縫補、編織，亦是些人家把外牆往外延伸成桌椅造形，也是塗白。

最早的土盧洛建築據說不早於十六世紀。早期土盧洛大多做成圓形平面，因為那樣比較容易蓋成圓洞，至於屋子上有煙囪、窗戶和擺放東西用的凹竈則是比較新的建築。另外，早期的土盧洛只以石片堆疊而成，不會拌上砂漿，這背後有一段故事。十七世紀時的土盧洛領主將吉羅拉蒙二世（Giangirolamo II）是個很有作為的人，但同時也是個財迷心竅的暴君。當時西班牙國王下令每興建一棟新建築物，就必須上繳稅金給西班牙國王，於是將吉羅拉蒙二世為了逃稅，便下令土盧洛居民不准用砂漿固定房子。每當西班牙王室派人來查看前，居民就趕快把房子拆了，等人走了再重新把房子搭起來。而為了便於拆拆搭搭，不用砂漿自然是最好的作法了。但不用砂漿的話，蓋房子時不但不方便，房子的結構也很不穩定。結果這種缺點卻讓老百姓發展出高度的疊石技巧，以便堆砌圓錐形的建築物，淬鍊出今日獨特而洗鍊的土盧洛建築樣式。

土盧洛所在地的阿爾貝羅貝洛在十八世紀時最為繁榮，那時候還稱為席爾瓦（Silva）。直到十八世紀末期，在法國大革命的影響下當地民眾也奮起掙脫領主統治，在一七九七年獨立，改名為阿爾貝羅貝洛。這名字來自於拉丁文的「arboris belli」，意謂著優美的樹。

自此，一個名副其實、美如童話的小鎮阿爾貝羅貝洛於焉誕生。

民藝與現代設計

宗悅的收藏

此次終於完成了柳宗悅全集的最後一卷（第二十二卷）《補遺、未發表論稿、年譜等》，包含水尾比呂志先生在內的諸多相關人士勞苦功高。另外，全集得蒙諸多先進不辭勞苦鼎力襄助，無法一一致謝，僅在此以宗悅之子的身分敬表謝忱。

宗悅全集後半全為民藝相關文章，其耗盡一生心血所成立的民藝館則無疑為這些文章提供了最佳佐證。因為《柳宗悅蒐集——民藝大鑑》一書中，呈現宗悅最具代表性的收藏品的相關照片，是由我參與刊載品項的篩選、裝幀、排版等相關事宜，在此想簡略地談談柳宗悅的收藏。

宗悅是個天生直覺靈敏的人，同時也勤勉不輟，自小學至大學畢業從未落居榜首之外，是相當優秀的學生。其酷愛收藏的個性或許來自遺傳，其父柳楢悅雖然在他兩歲的時候便已撒手人寰，但家裡留有許多柳楢悅的收藏。楢悅身為數學家，與海軍也有淵源，因此家裡有許多數學、海洋相關典籍，也收藏了很多海洋生物標本。楢悅同時也是個興趣廣泛的人，書畫古董不可少之外，對於做菜也很有興趣，因此家似乎也有很多料理書籍。

宗悅進入了中學後，一開始先向植物學家服部他之助學習英文。熟稔國外文學與思想的服部他之助在教授宗悅英文的同時，也帶領他接觸了許多國外偉人的思想。而宗悅也是在

這段時期迷上了愛默生的書。當時學習院裡人文薈萃，有鈴木大拙先生與西田幾多郎等眾多傑出的老師，尤其是鈴木大拙以一對一的方式教宗悅學英文，也帶領他接觸東方思想。

宗悅上高等學校時便已精通英文，讀了許多國外的英文書，特別是對心理學、宗教、哲學、美學等很有興趣，也是在這段時期，他讀完了托爾斯泰的《戰爭與和平》。

這或許開啟了他厭惡戰事的態度。宗悅無視當時軍國主義風潮，畢生反對戰爭。他還在學習院時便與白樺派（編註：以思想家武者小路實篤與志賀直哉發起，於一九一〇年創刊的雜誌《白樺》為中心而興起的文藝思潮，包括作家柳宗悅等人參與其中）人士往來，開始喜歡上羅丹、梵谷、塞尚等藝術家。因為他的外文能力好，便由他負責與外國人士聯繫。當時他直接寫信給羅丹，而羅丹透過他送了一個小銅像《影》給白樺派。直到民藝館成立前，他都把那件銅像擺在書房裡。

民藝館成立後，有很長一段時間宗悅仍把塞尚的大幅畫作擺在客廳裡，當他看著與民藝截然不同的塞尚作品時，或許他心裡正在思考美到底是什麼吧！

大正初期，宗悅與兼子結婚後在風光明媚的手賀沼旁住了一陣子。我們一家人一直在那裡住到我六歲之前，雖然那時候年紀還小，我卻對那時候的生活印象很深刻。在離主屋有一段距離的懸崖邊，柳宗悅設計了一幢小茅屋當成書房，房裡書架上擺滿了書，其中有三分之一是外文書、三分之一是漢文書，其他則是日文書。房間裡除了羅丹的雕像外，還裝飾了比亞茲萊（Aubrey Beardsley, 1872-1898，譯註：十九世紀末英國名插畫家）和

梵谷的複製畫。此外到處都擺滿了陶器跟各種民藝品。那時候巴納德·李奇（Bernard Leach, 1887-1979，譯註：英國知名李奇名窯創始人）住在我家，在我們家離主屋有點距離的地方搭了個他自己的窯，我們也一起吃飯。宗悅對於使用的餐具很講究，除了染付的碗盤外，讓我印象最深刻的是有個色彩鮮豔拿來放糖的綠色中國壺，但後來那個壺不曉得到哪去了，現在完全找不到。

不曉得是不是受到李奇的影響，宗悅對於布萊克（William Balke, 1757-1827，譯注：英國浪漫主義詩人與畫家）的興致愈來愈濃，收了許多他的複製畫。也不曉得是不是李奇帶來的，家裡開始出現溫莎椅跟泥釉陶（slipware）應該也是在那段時間。至於認識遠在韓國的淺川伯教（1884-1964，編註：韓國古陶瓷研究者）跟淺川巧（1891-1931，編註：出生於日本山梨縣，韓國民藝、陶藝研究家，淺川伯教之弟），進而對李朝陶器產生興趣也是那時候的事。

當時志賀直哉（1883-1971，編註：日本小說家、白樺派代表人物之一）與武者小路實篤（1885-1976，編註：日本小說家、思想家、畫家）也住附近，我們家人跟志賀直哉家的人有時聚會。那時還在念醫學院的式場隆三郎、吉田璋也還有一些學生有時候會來家裡玩，偶爾也有些美國人、英國人、印度人跟各個國家的人來訪。宗悅就是從那時起開始痛心對韓問題，他把年輕的韓國人藏在家裡也是在那時候。

後來為了我們三兄弟就學的問題，全家在一九二一年左右搬到了東京。一九二二年的關東大地震帶走了父親的兄長悅多後，接連發生了一些三不幸之事，宗悅終於變得身無分文。

但哪怕家計捉襟見肘，宗悅依然沒有經濟概念，一天到晚買東西收藏，在這種情況下，母親兼子只好開始教授音樂，以支付父親宗悅的開銷。

關東大地震後過了一陣子後，我們舉家搬到京都。搬到京都後，宗悅對於民藝品的癡狂更是有增無減，一天到晚跟他的好朋友河井寬次郎（1890-1966，編註：日本陶藝家）跑到天神市集（編註：京都北野天滿宮境內的市集，每月25日舉行）跟檀王市集（編註：檀王法林寺境內的市集，每月21日舉行）跟檀王市集（編註：位於東寺的市集，於寺的開祖弘法大師忌日之每月21日舉行）跟檀王市集（編註：檀王法林寺境內的市集，每月25日舉行）、弘法市集（編註：位於東寺的市集，於寺的開祖弘法大師忌日之每月21日舉行）的早市裡挖寶，兩個人從滿坑滿谷的民藝品裡看上了喜歡的東西後，就合力挑著獵物回家，開心得笑鬧整晚。瀨戶燒的馬眼盤、丹波布、苗代川的茶壺全是從那些市集裡找回來的。那時候大家還不熱衷民藝品，所以沒花什麼大錢就買回來了。《大鑑》裡介紹的作品就不用說了，其實所有民藝館裡的珍藏幾乎都是在京都那時候蒐集的。

我小時候，父親也帶我去過早市。當時他為了從滿坑滿谷的舊布堆裡挑出好東西，還拿著一根手杖在裡頭挑挑揀揀，因為嫌舊布臭。找到了好東西後，他就帶回家讓母親兼子洗，因為實在太臭了母親也不發一語地洗著。後來母親也在父親的情熱下跟著蒐集起了民藝品，那個畫有松木的二川燒大鉢正是她找回來的寶貝。宗悅為了調查民藝品踏遍全國，就在那時候發現了木喰上人（1718-1810，編註：生於甲斐之國〔今山梨縣南巨摩郡身延町〕，被稱為「微笑佛」的僧人，生涯中雕刻了約六百二十尊佛像）。至於「民藝」這個詞，則是他和河井寬次郎、濱田庄司去高野山旅行時在旅宿裡發想出來的。

熱愛韓國文化——特別是李朝工藝品的宗悅時常跑去韓國調查，為了搶救慘遭日本殖民政策破壞的韓國文化，他不惜挺身跟當局抗爭，也跟住在韓國的淺川巧兩人一起在首爾成立了朝鮮民族美術館，並將自己所有的韓國工藝品收藏全都捐贈出去。之所以會成立那家美術館，是希望韓國人能對自己的文化感到驕傲，而韓國政府也為了感謝他的貢獻，特地頒發文化勳章。據說這是第一次將文化勳章頒給外國人。

宗悅在韓國成立了民族美術館後，開始思考是否也能透過他的收藏品回饋日本社會，因此好幾次都計畫要在日本成立專門收藏民藝品的美術館。他也找過相關單位，想把藏品捐給國立博物館，在當館成立一間收藏民藝品的民藝展覽室。可惜當局對於民藝品不屑一顧，二話不說便回絕了建議，宗悅也因此忿而不再跟當局申請任何補助了。不過回頭來看，這次事件其實也讓往後成立的民藝館得以一直保有純粹與自主。

後來日本民藝館的成立要感謝大原孫三郎的大器協助。終於，民藝館要落腳在東京駒場這塊土地上了，一九三四年，我們全家人又從京都搬回了東京，那一次搬家時的行李之多，聽說破了有史以來私人搬家的記錄，總共出動好幾十輛貨車才全部搬完。

「美，到底是什麼？」這是宗悅長年以來不停思索的問題，也讓他最終發展出了民藝論。

來自民眾生活裡的民藝品。這樣的民藝品讓宗悅屢屢為文述說它的動人。由於宗悅的文章立足於哲學教養上，條理井然，非常有說服力，連在文學家眾多的白樺派裡，大家也對他清楚流利的文筆感到佩服。可是像這樣描述物品之美的文章，不管寫得多好，總取代不了

事物本身。因此時常給人言過其實、未免矯情的感覺。幸好民藝論有個堅實的後盾，那就是民藝館。展出在民藝館裡的所有作品都展現了它們自身無以取代的美，而那美便為民藝論提供了佐證，讓民藝論生生不息直至今日。

戰時，中國和美國軍隊的燃燒彈也掉到了民藝館，宗悅夫婦為了守住民藝館連逃都不逃，只有兩人死守駒場。聽說當民藝館燒起來了，兩人就拿著裝滿水的水桶，用掃把沾水拚命打火。

「民藝」這兩字風行起來後，各地陸續出現了民藝喫茶、民藝料理、民藝茶會、民藝烏龍麵、民藝家具等各式各樣冠上了民藝兩字的東西。在這種情況下，民眾對於民藝的了解開始產生扭曲。加上很多民藝店裡賣的根本不是來自於生活裡的物品，或是把收藏品當做民藝品，那些東西或許應該稱之為「似是而非的民藝品」才對。

《民藝大鑑》裡所介紹的，當然都是民藝館裡精挑細選過後的頂尖傑作。而這些物品之美，毫無疑問是因為它們來自於人們生活的原點。不管時代怎麼變，立足於原點、邁向未來才是我們今後應有的態度吧！就這一點而言，《民藝大鑑》裡所介紹的物品絕對是我們創造未來文化時不可或缺的珍貴參考。

河井寬次郎的「手」

河井寬次郎一看到好東西就眼睛發亮、讚嘆連連。像撫摸愛子兒般溫柔，晚上也要擺在枕頭旁睡覺，連夢裡也緊抱不放。身為創作者的他一看到能啟發自己創作欲、誘發靈感的東西就一心一意想蒐集來擺在身旁，但還好他不是什麼東西都收。他只收真正能啟發他的，所以他的空間清爽有致，散發著他那個人的獨特味道。河井寬次郎性格鮮明，人又熱情，總是充滿靈動，所以擺在他那裡的東西也以動感的比靜態的多；敦實的量體比嶙峋清癯的多；帶有怒濤般力道的比細水般優柔的多。

一般製陶時大家都習慣用轆轤成形，但河井寬次郎好像比較擅長模具成形。因為對他來說，用轆轤成形會磨去作品的稜稜角角，變成太過平淡無趣的形狀。以他的個性，當然是喜歡挑戰更有自由度、更動感的成形法了。但用模具比用轆轤更難，因為很容易一不小心就把自我帶進造形裡，而河井寬次郎挑戰了一條困難的路，勇往直前，展現人類渺小卻旺盛的鬥志。

話說民藝的精神是平凡的工匠以提供社會需求為前提，自然生產出來的產品，不追求自我表現、不奢求其他回報，這是個人盡皆知的道理。濱田庄司很聰明地服從這個道理，他不違逆自然，把自己的手交給轆轤，把圖樣也交給釉彩去自然流形，盡量使用當地土壤，

盡量採用傳統技法。可是聰慧如濱田庄司者也只不過是個嘗過了智慧之果、開了美覺之眼的人類，他再怎麼接近自然也不可能完全達到民藝所追求的無我境界，這畢竟是條比成佛更難的路。

而河井寬次郎則不像濱田庄司那樣委身轆轤，壓低自我的存在感。為了表現出自我意識，他克服了自由塑形的技術，最後甚至還把觸角伸向了自由度更大的木雕。河井寬次郎這個人實在太熱情，沒辦法叫他違反自然、克制他滿腔的創作欲，所以他也沒辦法像濱田庄司那樣採取他力本願的作法，走一條順遂一點的路。他的自我太強了，他無疑更愛冒險犯難。人稱釉彩大師的他曾經嘗試過各種釉彩實驗，一次又一次地以出人意表的新釉色帶給大家驚喜。他如此勇敢恣肆，也因而三番兩次超出了常軌，有些作品實在是只能以奇特形容。特別是他晚年的木雕太過特異，連一向喜愛他作品的人也不禁退避三舍。

當他發現這世上的美時，雀躍不已，面對工作時，全神貫注，就這樣日復一日。河井寬次郎單純的言行達到了清高的境界。每一次我被民藝界的前輩教訓時就很想反駁，心情久久難平，可是如果是河井寬次郎的直言忠告，只會讓我覺得羞愧，同時又覺得心裡的雜念滌清了不少，我想這應該不只是我一個人的經驗而已。有時我會想起性格大剌剌的棟方志功，連他在碰到赤子般澄澈的河井寬次郎時也無比老實。河井寬次郎開朗外放，跟人說話時總是真心懇切無比溫暖，所以一天到晚都有人跑去他家，想沾染點他那種單純氣息。

河井寬次郎陶藝作品上的「手」雖然造形奇巧，可是卻不會讓人覺得不舒服。那是他很

擅長的造形，很美，他的「手」已經傳達出了某種超越個人意識、到達了無我境界的美感。就好像畢卡索雖然也在同一張側臉上畫了兩個眼睛，可是看的人並不會覺得很突兀，道理就在於畢卡索已經完全掌控了那種構圖。至於那些停留在意識層面，把自我擺在最前方的作品則會讓人覺得不快，因為那些作品裡意識過剩。河井寬次郎剛嘗試手的造形時，或許也曾經有過不純熟的時期吧，可是在他不斷重複描繪之間，終於消掉了稜稜角角，成為很自然的造形。只要他畫出來的手既生動又祥和，他就能持續地畫。不過一個有創作欲與美感的人很容易在重複一樣的造形間陷入形式化的泥淖，幸好河井寬次郎這個人創作欲旺盛，不滿足於只在陶器上描繪，把手伸向了不同素材的木雕，於是創造出了他個人最傑出的「手」形創作。之後他又做了不少木雕，不過我覺得這雙「手」才是他最初與最後的集大成之作。他的其他木雕作品太過自我，只有這雙「手」展現出了他這個人崇偉的特質，讓人屏息嘆服。這雙手無疑可以說是他這個人的倒影。

陳設在河井寬次郎家中的作品中有幅兩顆眼球的照片，不知為何有種不可思議與強烈的印象令人看了莫名感動。我仔細觀察後，發現那是火車的連結器，那兩顆看似人類眼球的東西其實是火車的回轉軸。可見得河井寬次郎不只可以看到民藝品之美，他還可以看見其他物品的美。他所看見的正是種「物件之美」。他晚年的陶器創作中，這種屬於物件類的作品幾乎氾濫，而創作物件時如果意識過剩，則會太露骨地展現自我，令人不快。

木雕與用轆轤或模具成形的陶器相比起來，自由度更多，但也因此更容易陷入自我陳述

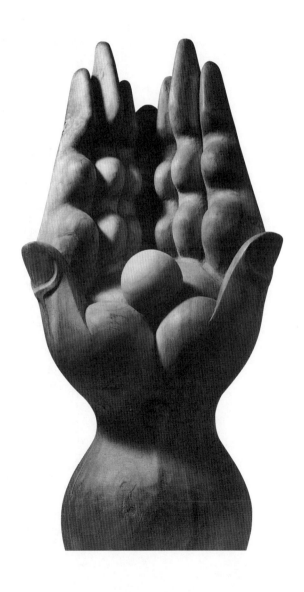

的陷阱中。雕刻時，這裡要增一分、那裡要少一分等等隨時可以自我控制，因此更難以有神啟的時刻出現，更難有讓「偶然」進入的空間。將自我赤裸裸地坦露在眾人面前，總是引人介懷，這也就是所謂的意識過剩。時髦的前衛作品之所以會讓人覺得太過，也是這個原因吧！真正好的物件，它的美還是從絕對的「無」中誕生，誕生自無意識之美。

河井寬次郎還有一件很棒的木雕作品，是看似把木板集合在一起的簡單雕塑，不會刻意雕塑過頭，這個作品與火車連節器的韻味相似。不刻意，卻能引人遐思，作品又散發出令人連想到原始藝術的強烈氣息。我覺得那個作品完美地把河井寬次郎的個性封進其中。對我而言，最人性化的河井寬次郎是諸多民藝前輩裡最令我感到親切的一位。

濱田庄司的成就

我以前時常帶各界朋友到益子去找濱田庄司，有時候人數太多，對他很不好意思，不過濱田庄司從來沒有不悅過，包括他的夫人、家人從來都是熱情款待，而且不會對人大小眼。有時候濱田庄司只要認定這個人聊得來，就會大方地送給對方自己的作品。他為人恢宏大氣，從不違逆自然，而且從來沒有生氣過。這樣的人在這社會上實在太難找了，而他作品裡也展現出了那份寬厚的性格。

忘了是什麼時候，有一次濱田庄司正在跟我介紹他的收藏時，我忽然瞄見一個從沒看過的益子茶壺，忍不住讚嘆出聲。濱田庄司對我說：「這是我附近一個鄰居的東西，從之前我就很想要，但他一直捨不得割愛，最近終於用我一個大盤子跟他換了過來。嘿嘿，這茶壺比我給他的那大盤子實在好太多了。」濱田庄司很得意地閃過了一抹賊笑。這件事所意味的，其實是他心知肚明，自己的作品再怎麼好，也好不過一個尋常的雜貨，那雜貨才是真正的「名品」，因此他的作品才能超越當今所有的陶藝工匠，也遠比如今自甘墮落的民藝品更有價值。

大概在五年多前，我把濱田庄司做的一個大盤子推薦給在加拿大舉辦的世界工藝展。那盤子是個以摻了乾草灰的白釉為底色，上頭用黑色鐵釉隨興畫了五、六條線的作品。線條

有的地方粗、有的地方細、有的地方重疊在一起，非常自由奔放。我問他那些線是怎麼畫的，他說如果從盤緣開始畫線，線條一看就是為畫而畫，太刻意了，所以要用杓子舀起釉藥，從離盤緣有點距離的地方揮灑過去。雖然這麼做會讓有些釉藥灑在地面上，可是正因為有這些灑在地面上的釉藥，才有了盤中栩栩如生的線條。所以那些灑在地上的釉藥根本就不可惜。至於盤面的粗線旁還伴隨著一些稀稀落落的細線與斷線，則是因為杓子上破了個小洞，釉藥從洞口中跟著揮落出來後，創造出了那種細線伴隨著寬粗母線的效果。濱田庄司說，多虧有那個洞，讓作品多了份獨特的意趣，他還給我看了那個杓子上的破洞。

濱田庄司時常在陶器作品上描繪某種黍類，那是沖繩的玉蜀黍。那玉蜀黍的葉子不管是粗是細、是直是彎、是從莖幹上哪裡冒出來都沒關係，因為那正是黍這種草類的特性，而濱田庄司下筆時，便順著筆勢一撇兩撇揮就了帶有黍類味道的線條。那線條要稱為「畫」也可以，但我認為那更是精簡過後的圖樣。這種畫在陶器上的圖樣由於不是寫實白描，如果下筆時太用力反而會彰顯出太多個人性格，遠離了自然況味。我想這點濱田庄司絕對深知箇中三昧。以前有人形容過，濱田庄司是益子的狸貓，我想他還真是個聰慧過人的狸貓神吶！

如今濱田庄司以一介陶人的身分名震國際，屢屢獲頒文化勳章等最高榮譽。他的作品早已不是一般人負擔得了的價格，對我們這些人而言，他更像是雲端上的崇高存在。他仙逝後，我接下了原本完全沒想到的日本民藝館館長一職，我感覺他好像從天上笑著對我這個

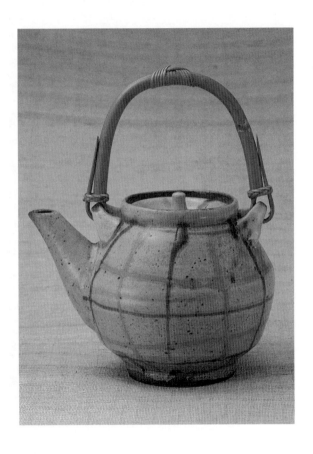

還在紅塵裡打滾的人說：「阿理呀，以後就拜託你啦！」

對我而言，當務之急絕對是把美的事物重新還給一般民眾。我曉得這個任務艱鉅，但這正是我父親念念不忘、掛在嘴邊的工作，也是身為民藝最忠誠的信徒濱田庄司生前壯志未酬的理想。我相信，盡力達成這個目標絕對是對我父親以及濱田庄司最佳的報答方式。

幕尚未落下

「小理，沒問題吧？」李奇晚年來日本時常這樣問我。「小理」是以前李奇還跟我們一家人一起住在我孫子時，因為我父親那麼叫我，對於那時候還小的我，李奇也這樣一路叫到大。他會問我：「沒問題吧？」大概是擔心我轉換到工業設計這條新跑道後，不知道是否一切順利，另一方面，大概也是擔心我有沒有背離父親柳宗悅所倡導的民藝理念吧！我當時總以為自己是最適合帶領民藝走向新方向的人，因此永遠果斷地說：「沒問題呀！」而李奇也會用日文回答：「是嗎？那就好，那就安心了。」其實李奇從來沒看過我工作，也沒跟我討論過任何跟工作有關的事，但當我聽到他的訃聞時的失落感，和當年失去了即使認為我走向了叉路卻依然包容與祖護我的父親時一樣。

李奇身為柳宗悅的至交好友，晚年因為眼疾幾乎看不見，不能再工作了，決心努力把柳宗悅的理念介紹給西方，於是他開始著手翻譯。但柳宗悅的書裡多有艱澀語句，加上李奇看不懂日文字，只好先請人把內容讀給他聽，用英文解說一次，讓他掌握住字行間的思想後再進行意譯。至於居中擔任這勞苦功高的工作的，則是長年擔任鈴木大拙祕書的岡村美穗子。岡村美穗子在美國出生、受教育，精通英文自然是不用說，更難能可貴的是她還了解佛教的哲思，實在是難得一見的人才。其實，柳宗悅的文章——尤其是集思想大成之

作的《美的法門》就連日本人也很難逐句解讀。最近日本也出現了一些闡述柳宗悅思想的文章，但大部分都沒有完全正確地理解他的意思，由此可知要把柳宗悅的思想分毫不差地譯介成外文是件多麼艱難的一件事。

我認為要了解柳宗悅的理論必須先正視民藝，被民藝的美深深打動、理解民藝的價值後才有可能進入柳宗悅的思想。幸好李奇與柳宗悅相知已久，兩個人對於美有相當多的共同認知，從這一點來看，李奇無異是把柳宗悅的思想譯介到外國的不二人選。但沒想到當李奇興高采烈地準備翻譯時，卻發現有很多地方讀不懂，於是為了更深入探索柳宗悅的哲思，似乎花了李奇不少時間。隨著他所理解愈多，他也愈受衝擊與感動。當然，李奇長年以來一直導東西方的交流，可是或許是在他漫漫人生的最後一段路才真正進入東方思想的底蘊。最後李奇雖然沒辦法逐句譯出《美的法門》，不過他也掌握住了書中神髓，意譯為《Unknown Craftman》。

十幾年前，鼎鼎大名的葛羅培斯（Walter Gropius, 1883-1969，譯註：現代設計學校包浩斯創辦人）訪日時，李奇剛好住在他所下榻的國際文化會館，於是兩人有了短暫的會晤機會。聽說李奇說，如果自己再年輕一點也會響應葛羅培斯的運動。當然，葛羅培斯所嚮往與追求的正確的機械時代態度當然與李奇所從事的手工藝世界是完全不同的範疇。時代已從手工藝時代遞嬗到了機械時代，這是任誰都沒辦法阻止與否認的。政治、經濟、社會與今日一切我們所面對的問題，可以說都是在這股轉變的痛苦漩渦中出現，然而李奇、濱

田與河井一眾夥伴卻是活躍在手工藝時代的人，他們的歷史定位在於他們認知到了民藝價值，以及由此而生的作品價值。

葛羅培斯也來過民藝館拜訪，聽說他大受感動。他也曾去過倉敷，當他站在大原美術館的屋頂上眺望倉敷景致時，聽說他說：「倉敷好美，除了我現在站的這棟西歐風格的美術館之外」。這一句話其實也可以解讀成民藝（倉敷民居）對於近代建築的批判，畢竟，葛羅培斯除了是個積極擁抱機械時代的正義旗手外，他同時也是嚴厲批判機械時代之惡的批評家。

柳宗悅的民藝論無疑立足於手工藝基礎上，雖然宗悅也提過機械工業，可是態度十分消極，因此事實上他根本沒提過我們應該如何面對當前的機械時代。不用說，手工藝在機械時代裡仍有其必要，或者更顯重要，但當我們今後在討論手工藝時，絕不可以再自限於手工藝框框內，應當從機械時代的角度來探討手工藝。就此層面而言，或許可以說，隨著李奇仙逝，民藝運動已然落下了第一幕。

李奇、濱田庄司跟河井寬次郎年輕的時候碰到了陶藝創作者最美好的年代，在他們走後，今後再也不可能出現像他們那麼傑出的創作者。就算有人做了跟他們一樣的事，也不可能超越他們。時代已經改變了。這麼一想，我們或許可以說李奇他們的成就堪稱經典，而經典永遠不滅，經典永遠存在。為了要讓民藝運動延續到後代，永遠盛放，我們必須勇敢揭開新的序幕。第二幕，無疑必須由下一世代的我們掌起旗幟──為了更加榮耀第一幕。

苦鬥而精采的人生

我母親兼子是位堅忍不拔的女性。天生感情充沛、才華洋溢，直覺靈敏，同時也恢宏大器。聽說她小時候柔弱多病，大家都擔心她長不大，六歲時聽人家說學長唄（編註：江戶時代的三味線樂曲之一，主要做為歌舞伎的伴奏音樂）可以健身，於是身體逐漸好轉，但行為舉止也從此變得比男性更男性化。她父親時常打趣：「阿兼這孩子會不會天生少了點什麼呀？」

母親的娘家是在隅田川的廐橋經營大型鐵工廠的人家，不過在外祖父那一代時生意走下坡，後來事業失敗，聽說幾乎一文不名。但即使生活拮据，外祖父也很慷慨地讓身為長女的母親學習各種才藝。至於外祖母則是個對教養很嚴格的人，從小不管母親怎麼哭，外祖母還是逼著她去學長唄、三味線、書法、插花、裁縫等等，所有當時下町女性可以學的全讓她學了。

母親兼子一上小學後，才藝方面突飛猛進。尤其長唄，在她剛上女子學校的時候已經從杵屋流派的老師那裡拿到了流派藝名。從小習藝、習歌的她一上了女子學校後，歌唱才華更是鶴立雞群，一到了三年級，便決定將來要進入上野的音樂學校。聽說考試時，擔任評審的老師三浦環沒想到這麼可愛的小女孩居然會發出那麼低沉的歌聲，嚇了一大跳。

母親在音樂學校裡的歌唱老師，是從前在歐洲很有名的聲樂家貝卓特（Hanka Schjelderup Petzold, 1862-1937，編註：挪威聲樂家，一九〇九年到日本音樂學校教授聲樂，被譽為「日本聲樂之母」），她發現了母親的才華後對她特別熱心指導，而母親也很幸運能得到這樣一位老師的眷顧。終其一生，母親一直將貝卓特視為是獨一無二的恩師。

一上了音樂學校，母親很快就認識了她未來的丈夫柳宗悅。身為思想早熟的哲學家，宗悅當時已經是二十一歲。剛上大學的宗悅很快迷戀上了母親。當時母親芳齡十八，而宗悅白樺派裡最年輕的領導者，而他也跟所有白樺派的人一樣懷抱著非常純粹的理想主義，藝術至上、非常浪漫。在他一心一意思慕母親的那四年內，寫了好幾百封信給母親，母親一直把那些信收得很好，我是在母親即將不久於人世時才第一次看見。身為人子，看到那些信我也實在啞然無語了，因為那些信的數量之多、信中情熱之懇切，以及兩人之間曾經存在那樣純粹的愛而震撼。

很明顯，宗悅一開始受到了兼子的歌聲吸引，進而升起了愛慕之情。在他寫給兼子的信裡不斷表達自己對於兼子在歌唱方面的想法、期許以及鼓舞。有件事很有趣，宗悅曾經在信裡萬分肯定地表示他深信兼子婚後一定可以繼續保有一個藝術家的人生，同時也能兼顧女人對於家庭的責任，但事實上，兼子婚後所面臨的最殘酷的現實卻也繫乎這個問題。兼子在不斷被家庭牽絆下嚐盡了苦頭。但無可否認，宗悅對於兼子的愛慕之情給他自己的思想灌注了活力之外，也讓兼子在宗悅的思慕之情下豐厚了歌聲中的情感。

兩人在兼子二十二歲、宗悅二十五歲時共結連理。大約一年後，生下了我，再過一年半左右生下了弟弟宗玄。身為長子的我聽說非常愛哭。母親常把我們兩兄弟一個揹在背後，一個抱在胸口，哼著舒伯特的搖籃曲哄我們睡覺。我想母親那時候的歌聲裡一定充滿了舞台上所沒有的母愛。母親雖然因為進入家庭而犧牲掉許多精進歌藝的時間，但也可以說，成為人母與人妻後，母親得以從人性角度去日復一日磨礪歌藝。

父親宗悅身為哲學家，平常大約用腦過度，在家裡是個很難伺候的人。一有什麼不順意的就對母親發脾氣，而母親性格又烈，有時候也會大聲反嗆回去。兩人愈吵愈兇，連當時住在附近的志賀直哉跟李奇也常來勸架。那時候我們住的我孫子還算是個偏僻的地方，可是訪客絡繹不絕，母親為了接待忙不了了天。很多客人都是衝著母親燒的一手好菜而來，其實母親沒有正式學過料理，但只要父親去哪兒吃了什麼好菜，回家聽他說後，母親便會試著原味重現。由於父親熱愛醬菜，母親每天都得做米糠醃菜。難得抓緊空檔坐在琴前的母親，那雙彈著鋼琴的手上大概也還沾著米糠味噌的味道！手巧的母親也很擅長縫紉，父親的和服脫線、我們的襪子破了，都是她縫好的。說起來，母親也很會畫畫，她上音樂學校時好像一度還想當個畫家，結果被父親宗悅阻止了。她的直覺靈敏，做什麼都能馬上融會貫通、有模有樣，不過這個優點卻也讓她被家務跟雜務纏身，完全沒有時間鑽研音樂。

兩人婚後沒多久，富裕的柳家便因為親戚事業失敗而散盡家財，日子開始變得捉襟見

肘了，一家子的經濟重擔全落在兼子的肩頭上。婚前宗悅還力勸兼子一定要出國學習音樂，但婚後她哪有那個餘裕？她第一次到德國時已經快四十歲了，而且只待了半年多就因為要照顧家庭而回國。鋼琴也一直使用直立式的，我記得她換成平台鋼琴時都已經過了五十歲。

然而宗悅沉迷書海的習慣並沒因為家道中落而收斂，購書費用多到得挪用家用，再加上搬到京都後，對民藝的熱情與收藏癖愈來愈熾，於是全家的開銷真的都只靠兼子一個人的收入。

在日本統治朝鮮時，宗悅不顧自身安危反對軍國主義，並為文呼籲保護正被破壞的朝鮮文化。身為妻子的兼子屢次隨著丈夫造訪朝鮮，支持丈夫發起的各種運動，同時非常活躍地舉辦了許多音樂會，將所有收入奉獻給朝鮮。兩人更為了讓朝鮮人民能認同自己的文化，而拚命在朝鮮京城成立了朝鮮民族美術館。這個美術館的興建，也帶來了往後成立日本民藝館的契機。

戰時因為日本民藝館已經成立了，宗悅與兼子沒去逃難，兩人死守在民藝館裡。當燃燒彈掉在民藝館旁把附近的民宅給燒了，火勢蔓延到民藝館的時候，聽說夫妻倆拿著掃把和水桶像發了瘋似地拚命打火。當時我被派往菲律賓，很長一段時間生死未卜，而我太太則在逃難地點喪命，父母親將他們剛出世的孫子帶回去照顧。當我在戰爭結束後一年急忙趕回家時，母親在玄關門口茫然緊摟著我淚流不止。

母親兼子雖然時常抱怨父親個性太過刁鑽，但她也完全認同丈夫的理念、全力支持。父親則深受母親的歌聲所感動，聽說一開始時他每場音樂會都會出席，沉醉在母親的歌聲裡。而在父親影響下，母親也開始享受起了尋獲好東西的喜悅。兩人雖然吵得那麼厲害，但我覺得因為他們兩人都能從「美」中獲得喜悅，關係才得以持續下去。當然，我們這幾個孩子也是他們之間的繫絆。

戰後，社會終於恢復平靜，那時候父親已經不去參加母親的音樂會了，而母親也愈來愈常反抗父親。兩人之間戰火愈來愈熾烈，也不是沒有驚天動地的駭人時刻。不過那時候我們小孩子都已經長大，時常介入，當然大多時候都跟母親站在同一陣線，共同對抗專斷獨行的父親。我們小孩子也覺得不可思議，兩人都到了那樣，怎麼還不分開呢？但母親終究還是忍耐到了最後，可以感覺母親在父親逝世時終於鬆了一口氣。不過同時，母親也在父親死後重新認知到了自己丈夫的偉大，終身敬慕他，我想這件事非常清楚。母親終身追隨父親的志願，不曾或忘民藝館的事。

父親在一開始雖然拓展了母親的歌藝，但母親婚後面對繁重的家務及陰晴不定的丈夫，忙得完全沒有時間磨砥專業。有人說，如果當年母親離開了父親，她的藝術成就肯定會更加耀眼，但我並不這麼認為。因為一個家庭主婦所要面對的沉重家務或許在某種程度上限制了她的自由，讓她無法施展藝術才華，但做為一個主婦，在刁鑽的丈夫身邊過了那麼長一段日子的這種歷練，無疑也讓母親成為一個生命更有深度的人。

254

母親之好勝，絲毫不遜於父親，而且她有著天不怕、地不怕，不為所動的性格。父親宗悅滴酒不沾，母親總是大口喝酒。母親也喜歡養小鳥、小狗等小動物，另外她還喜歡種花，戰時耕田不輟。在她的影響下，我們最小的弟弟宗民後來也成了園藝家。我們兄弟幾個人，除了相差十歲的宗民之外，在我們小時候，父親嚴苛得近乎神經質，而母親也算是個對教養嚴格的人。但父親跟母親都是自由主義的信奉者，我們長大後，他們就不再過問我們的選擇了。

我後來反抗父親，投入了純藝術的領域，尤其喜歡前衛藝術。又因為聽了太多母親的古典樂，轉而欣賞起史特拉汶斯基之後的前衛音樂。戰後不久，當我開始從事工業設計後，卻發現自己在這最新穎的領域裡竟然一直接觸到父親所倡揚的民藝精神。而在父親過世二十年後，我接下了民藝館的工作，這件事實在怎麼想也想不到。我想最開心的人應該就是我母親了。今天我老實說，其實我喜歡前衛音樂和民族音樂甚於古典樂。但當我聆聽母親的唱片，還是忍不住想起她情感充沛地高歌的身影，唱得真好呀！實在忍不住眼眶都紅了。

父親跟母親都是有著驚人的強烈性格之人，我想自己大概也遺傳到了他們吧！我常與母親吵架，一直到母親晚年才有改善。不過我們不像父親，一生氣就鬧彆扭很久，個性很固執，我跟母親吵架後很快就和好了。我一直敬重母親是個偉大的女人，每次一吵完架就後悔，覺得自己太過分。而母親對於孩子的愛是不會改變的，不管我怎麼忤逆，母親常說：

「三個孩子裡面就你最麻煩！」但她對我這個最麻煩的孩子卻念念不忘，臨終之際還一直呼

喚著我的名字「阿理呀、阿理」。母親生前最後一個月食欲全消，身體一下子變得虛弱，原本的氣燄消失得無影無蹤，取而代之的是一張頓悟後清明的容顏。我一直看著她那張清明的容顏，直到最後一刻，帶著對母親至今為止的感恩之情。母親兼子結束了一個女人的苦鬥人生，帶著祥和而崇高的神情，永遠長眠。

柳宗悅的民藝運動與今後開展

確立民藝論的進程

就我記憶所及，我四、五歲的時候，那時候我們住的位於我孫子的房子裡就已經塞滿了父親宗悅收藏的工藝品。那時候李奇在我家院子一角蓋了個陶窯，志賀直哉也住附近，常有白樺派人士在家裡出出入入，也有很多年輕人來聚會，家裡熱鬧得很。父親愛書成迷，一有時間就窩在他的書房裡，大概腦子裡老是想著一些複雜的問題，對家人很暴躁，常把我母親罵得狗血淋頭，也常打我屁股。父親的書房是可以眺望手賀沼的優美景致的小茅屋，柱子全用圓木，沒有半根角材。除了大量藏品外，還有很多藏書，其中一半是外文書，剩下來一半是漢文書跟日文書。多得滿出了書櫃的藏書就堆在走道上像座小山一樣，客人連走路的地方都沒有。

剛滿二十歲之後，柳宗悅已經是白樺派裡最年輕的成員。一開始他很積極地跟其他白樺派同仁一起將引領西歐文化的人介紹給日本人認識，例如塞尚、梵谷、羅丹等。後來他轉而將重心擺在威廉‧布萊克跟比亞茲萊等人身上，因為他本來就是研究宗教哲學的，原就喜歡玄學。在白樺派裡，宗悅是美感很敏銳的人，聽說他對於書本裝幀等等的要求很多。

快要三十歲時，宗悅接觸了民藝，開始認知到日本傳統文化之美——特別是日本的美覺意識。對於民藝愈來愈有興趣的他蒐集了很多民藝品，也開始思考民藝是否有機會發展成一套有系統的理論。

我想宗悅開始認真收藏民藝品應該是在一九二四年我們全家搬到了京都後。當時還有沒有「民藝」這個詞，大家對民藝品也沒什麼興趣，不花什麼錢就買到了染付茶碗、根來漆碗、李朝白瓷等等。當時只要京都弘法市集、檀王市集、天神市集一有早市，宗悅就跟好友河井寬次郎跑去挖寶，兩個人從臭布堆裡挑出了喜歡的布帶回家讓我母親洗，把母親煩得要死。就這樣，在宗悅獨特的眼光下，發掘出了一樣又一樣美好而尋常的事物，諸如丹波布（編註：在丹波布地方以手工紡的絹線與木棉交織而成的平織手工布，原本稱縞貫或佐治木棉，因柳宗悅名其為丹波布而後通用）、紺絣染布（編註：在藍布上以白綿織出井字細紋的布）、糊筒描染布（編註：將糯米或米糠做成防染用的糊，裝進類似擠花袋的筒袋中描繪圖樣再進行染色所染出的布）。就在這樣的蒐集過程中，他對民藝的想法逐漸發展出了雛形，最後發展成民藝論。

今日收藏在民藝館的藏品幾乎全是那時候蒐集來的作品。

西歐現代藝術與民藝的交點

非常巧合的是，就在柳宗悅正打算發展民藝論時，以畢卡索為主的一群年輕藝術家也在稍

早前因為接觸了非洲的原始藝術而發展出了立體主義。又過了一陣子，史特拉汶斯基等現代作曲家在受到民族音樂的影響後，於曲子裡加入了不諧和音及複調性。這些當時最前衛的藝術家之所以開始對原始藝術及民族藝術感到好奇，在於當時西歐的藝術已經發展到了執著於表面美感及形式的死胡同裡，完全失去了活力，亟思突破的藝術家於是在民族藝術裡發現了令人震撼的原始美感，不禁心往神馳。讓我們想想，柳宗悅在同時期則從日本庶民生活中發展出來的民藝品裡，看到了比日本藝術家與工匠一向裝模作樣又缺乏性格的作品更為真實而純粹的美。這種在類似的時代背景下發展出來的趨勢巧合，委實奇妙有趣。

後來歐洲的前衛藝術家又發展出了達達主義與超現實主義，更進一步站在佛洛伊德及布列東等人的精神分析觀點上，發展出了無意識自動表現（自動性繪畫，automatism）。在無意識自動表現的手法下，「美究竟是什麼」、「美的原點為何」的相關探索也進入了無意識之美，亦即下意識之美──的層次。而柳宗悅則很明顯地從民藝裡發掘出了無意識之美，柳宗悅所謂的無意識之美當然與歐洲前衛藝術所說的無意識相去甚遠。因為，柳宗悅是站在東方倫理的基礎上從完全不同的角度去探索無意識。

藝術的社會性與宗悅的發想

對於這股新興的歐洲純藝術趨勢，柳宗悅又有什麼看法呢？在他眼裡，受到非洲原始藝

術影響而誕生的立體主義，或者因為達達主義、超現實主義的興起而探索無意識之美的現象都只不過是藝術家在表象上的戲耍而已吧？他對於藝術家創作時，無視於真實的美應該要從人類生活中體現的作法也很不滿吧！事實上，藝術長久以來一直與民眾生活脫節、毫不具社會性的現象早已使得柳宗悅對於純藝術抱持觀望態度。也就是說，從他自己的民藝之美角度來看前衛藝術，前衛藝術不過與向來「為了美術而做的美術」、「為了藝術而生的藝術」沉瀣一氣罷了，因此他對於現代藝術與其說是不關心，還不如說是抱持著懷疑態度。

一開始提倡藝術應該要貼近社會的人正是羅斯金（John Ruskin, 1819-1900，編註：英國藝術評論家）與莫里斯，他們的論點比柳宗悅的民藝論早了大約四十年。他們提出這套觀點的時候，亞當‧史密斯的資本論正當盛行，在擔憂商業主義會造成爛製品氾濫的情況下，他們對資本主義拋出了疑問。首先，羅斯金與莫里斯認為製作物品的人與使用物品的人應該要屬於同一個緊密的社會共同體，他們也主張唯有健全的社會才製造得出健全的物品。他們的理念後來催生出了社會改革運動，而這場社會運動採取的立場當然與馬克思的唯物史觀社會主義截然不同。莫里斯那句名言「藝術是人們在勞動中表現出的歡悅」正是由此而生。也就是說，他們採取的無疑是唯心式的社會主義，重點擺在手工藝上。而做為後進國家的日本，晚了歐洲四十年才邁向機械時代，當日本迎來了機械時代時，柳宗悅則提出了民藝論。讓我們想想這其中的時代演變以及對應產生的思想理論，我們不得不覺得奇妙。

柳宗悅的民藝論，可以說正是對伴隨機械時代而來的品質沉淪所提出的抗議。

柳宗悅當然知道羅斯金與莫里斯的活動，但他的思想重點並不在於推動社會改革，他的情熱毋寧是為了探索民藝之美的內在而燃燒。尤其是他的思想，立足於東方倫理觀上，他將苦思的心血集結成其名著《美的法門》。簡單來說，宗悅認為真正的美存在於超乎美醜的一元世界裡。《美的法門》是宗悅的思想結晶，也被公認為是其最高傑作，然而這本書十分難懂，有許多人各自闡述。有些人說宗悅晚年大概已經遁入了宗教世界裡，但我覺得這種說法可以說是天大的誤會。宗悅的民藝思想其實與我們今日時常用來反思現代設計的「無名設計」概念十分相似，也就是說，民藝思想認為真正的美是從不刻意追逐美的世界裡誕生。

羅斯金與莫里斯所發起的工藝思想運動，出乎意料地很快就消聲匿跡了。然而柳宗悅的民藝論至今還生生不息，因為它跟現代設計理論之間有很多共同點。宗悅分析好的物品為什麼會誕生的時候，他在背景條件上探索得遠比羅斯金與莫里斯的抽象思想深入，這應該是他的思想之所以能存續到現代的重要原因之一。

柳宗悅的民藝論奠定於一九二〇年左右，而在那時候，很巧的是在德國威瑪也成立了近代思想的開宗祖師「包浩斯」。包浩斯奠基於機械文明上，看起來似乎與立足於手工藝的民藝論截然不同，但其實兩者概念十分接近，我們千萬不能忽視這一點。民藝論與包浩斯後來發展出來的現代設計思想，擁有諸多共同點。

在包浩斯的想法裡，藝術最重要的是必須承載社會性，因此包浩斯不斷地鼓吹藝術與

生活結合。羅斯金與莫里斯的工藝運動雖然只如曇花一現，但他們當初播下的種籽在過了一段時間後，卻綻放成包浩斯這朵盛開的花。民藝精神與包浩斯在這方面的理念一致，兩者皆對與民眾生活脫節的純藝術抱持著堅定的質疑態度。

現代設計與民藝論的共同點

由包浩斯運動發展出來的現代設計，在其必須滿足的各種條件裡首先不得不提的就是「機能」，亦即用途。柳宗悅在民藝論裡不斷強調的正是這項「用途」，也就是他所說的「用即美」。忽視用途、為做而做、被稱為所謂後現代主義式的作品，早已脫離了包浩斯理念，當然也不配被稱之為工藝品了。

第二項要滿足的條件則是「材料」，也就是說，必須滿足不同材料的不同特性。順著材料的特性去自然發展出來的形體就是美。我想這也是民藝論不斷強調的觀念。

第三點則是要正確利用「技術」。民藝論也一直主張正確使用技術正是創造出好的工藝品的基本條件。當然，民藝論在技術層面上與包浩斯的思想完全不同。民藝論談的技術主要針對手工藝，也就是所謂的「手工藝」（craftsmanship）。至於包浩斯則主張要積極地運用科學技術。然而，現代人對科技的放任已經使得情況變成了極端的利己主義，不但生產出了大量廉價劣質品，更破壞自然、出現了各種矛盾。人類使用原子能的方式更可能為我們

自身帶來滅絕，如今這項濫用現況已經成為迫在眉梢的緊要問題。面對當今科技的濫用現況，民藝論倡導的工藝精神或許可以做為一種對於現況的反思與警醒。既然我們今天避不開工業潮流，我們或許可以創造一個類似「craftsmanship」的字，例如「productmanship」，提倡工業產品精神與應有的作為。

第四項必須滿足的設計要點則是「量產」。在量產的情況下，不適合利用機械技術生產的產品，它本身的形體就有缺失。雖然民藝論是以手工藝為基礎，在立場上稍有不同，可是民藝論也主張量產。民藝論認為應該不斷重複製作，以達成手工產品的穩定品質，而在重複製作的過程中也必然會產生健全的形體。這不正是民藝論一直站在民眾立場上所做的呼籲嗎？從這種觀點來看，我們必須避免製作僅此一件的藝術品，我們必須滿足萬人之用而壓低費用，這正是設計所必須滿足的第五項要求。民藝論不是也一直呼籲要提供物美價廉的產品，滿足民眾的需求嗎？但物廉並不表示一定要偷工減料，壓低設計花費也不表示必然會製造出劣等品，因為那樣的話什麼意義都沒有了。要製造出讓人使用後覺得方便、耐用、強健、舒服的產品，因為這些層面上的無謂消耗也是另一種形式的「花費」。一個可以滿足上述條件的產品，才是健全的民藝品。

至於柳宗悅到底知不知道正因為手工藝與機械工藝的立場不同，而使包浩斯思想和民藝思想極為相近呢？柳宗悅在包浩斯出現的時候正一頭栽進了民藝的美好中，沉迷在民藝的探索裡，他可能完全沒有心思去注意其他地方有沒有類似的想法。更何況，當時日本根本

沒有好的機械產品，柳宗悅一心一意只想著要怎麼從民藝思想的立場上，對沉淪的機械文明敲響警鐘、提出諍言，完全無暇顧及其他。

但柳宗悅並不是一個偏激的機械產品否定者。他很清楚時代必須要走向機械化，同時三番兩次地說必須要致力於提昇機械產品的品質。尤其戰後他在赴美認識了伊姆斯夫婦，很佩服對方的生活態度跟眼光，還買了伊姆斯的椅子、書隆波姆設計的咖啡壺等優異的機械產品回來給我看。

讓宗悅的理想生生不息

我長大後開始反抗父親，一腳踏進了父親嗤之以鼻的純藝術，又很快地沉迷在前衛藝術的天地中。父親從那時候起就不再跟我多說什麼。後來我又很快地因為接觸到包浩斯跟柯比意的理念而轉向設計。從那時起，我發現自己慢慢有機會接近父親的思想，而心裡也沒特別抗拒，不過我對於工業的態度還是跟父親大相逕庭。戰後，我跟著柯比意的助手貝里安學了兩年設計，她常跑來民藝館。布魯諾‧陶德（Bruno J. F Taut, 1880-1938，譯註：德國建築家，曾在納粹迫害下旅居日本）、葛羅培斯、伊姆斯夫婦、柯比意都曾造訪過民藝館，也對民藝館的藏品非常激賞。當我看到這些工業時代的王者都對父親的收藏讚嘆不已時，很自然地也對父親感到崇敬。不過我父親卻對我的工作表現出毫無興趣的態度，一直到我後來

設計了蝴蝶椅他才開始展露興致。之後我應聘到德國教工業設計，而在那段時間父親去世了，我記得他死前才第一次寄給我一封鼓勵的信。

宗悅逝世後，很長一段時間他身邊的人似乎都把我當成了一個反抗父親的不肖子，還好大家慢慢在各種地方看見我的作品以及我在許多地方發表的想法後，才慢慢消弭了對我的成見。真沒想到，在宗悅逝世十五年後我居然會接下日本民藝館的責任。宗悅恐怕也想不到吧，他的民藝館居然會由我這個孩子接任。他畢生最厭惡茶道與花道的世襲作法，因此生前斷然反對把民藝館交給任何一個有血緣的人承繼，何況還是交棒給我這個逆子。

如果宗悅今天還在世，看著這個離他理念愈來愈遙遠的社會，不知道他會不會滿心悲憤？搞不好會遁入民藝中，讓民藝的美撫平他的傷痛。不，或許他會挺身戰鬥，畢竟他是個天生的戰鬥者。他一定會大無畏地向充滿矛盾的現實宣戰，絕不閃躲。不過我們必須清楚一件事，宗悅並不是設計者，也不是製造者，他是個藉由民藝論來針貶現況的批評家，而他之所以把收藏留在民藝館，是為了要喚醒大家對社會中各種劣質品的注意。如果我們任由現況這樣下去，宗悅所留下來的烏托邦理念只會在這個混沌的工業時代裡被濁流沖走，而民藝館也會成為一間展示過去資料的陳列室。

過去與現在都是為了未來而存在。我們必須將宗悅留下來的民藝論以某種方式傳遞到未來，同時也要從這好不容易才存在的民藝館裡撐出一些能延續到未來的思想、創見，以催生生出新的健全的物品。我的夢想是在民藝館旁再蓋一間現代生活館，專門展示優良的現代

工業作品，清楚呈現現代生活館與民藝館之間的連結。達到這個目標後，我就要把民藝館交棒給下一個人，我要回到自己原本的設計專業，好好創作一些好作品。這麼一來，在天上的宗悅肯定也會發現他以前的逆子居然拚命在完成他以前沒有完成的志業，我看他在天之靈也只能苦笑吧！說真的，我從未懷疑自己這個身為兒子的絕對是發揮父親志業的不二人選，父子之間的因緣實在不可思議。

貝里安二、三事

貝里安第一次來日本是在一九四〇年，所以已經是二十年前了。她帶給日本設計界的影響可以說超越了任何一個訪日人士。由於她來日本差不多一年的期間內，我擔任她的助手，也曾參與她在戰後重回東京舉辦的展覽會相關工作，應該是最清楚她想法與行動的人之一，僅在此略贅數言。

提到一九四〇年，當時正是第二次世界大戰剛開始，日本即將要加入戰局的緊要關頭。風雲變色、時局逼緊的情況下，財經界急於籌措外幣，打算從國外聘請知名設計者來協助開發外貿產品。當時我剛好從美術學校畢業，進了外貿工藝聯合會（政府的外圍團體）工作，時任貿易振興課長的水谷良一問我有沒有什麼合適的人選，而當時從學校畢業不久的我由於非常崇拜柯比意，覺得沒有比柯比意更好的人選了，於是就去找了剛從柯比意事務所回國的坂倉準三。不過這個請求只是給坂倉準三找麻煩而已，不過後來不知道是不是被我下這份工作。我也知道這個請求只是給坂倉準三找麻煩而已，不過後來不知道是不是被我的熱誠打動了，最後跟事務所交涉的結果決定如果日方接受，他們願意派遣柯比意的助手貝里安過來。前幾年過世的水谷良一當時擔任貿易振興課長，是個眾所皆知非常囉嗦但也是國內難得一見具有遠見的官員，因此這件事很快就拍板定案了。如果我記得沒錯，應該是

在八月十五日迎接來自法國的貝里安。當年她想必下了很大的決心才一個人從戰火正熾的歐洲來日本，而讓她這麼做的原因除了她一直很想了解日本之外，也是因為她很信任坂倉準三。不過她的船先繞到好望角，進入印度洋的時候巴黎已經淪陷了。

一到了日本，既然要先知道日本的情況。於是我們去了全國各地探訪。京都跟奈良就不用說了，我們還跑到東北、中部、山陰、山陽、北陸等地。貝里安對於日本人的生活很好奇，特別是住宅跟生活中的日常物品等等，蒐集了非常龐大的資料。

從西歐人的角度來看，日本人的生活一定讓她很驚奇跟感動。比如說她旅行時一定隨身攜帶量尺，從紙門、天花板、紙窗高度、泥土房、榻榻米和蚊帳的尺寸全部量過一次。她的腦子裡一直在比較歐洲跟日本在尺度上的不同。日本人的生活是從榻榻米上出發，從坐下來的角度去決定床之間跟掛軸的位置、插花擺設、室內到室外庭園的空間鋪陳等等，這些洗煉的尺度設計在在讓貝里安沉迷不已，非常仔細研究。又比方說，她最愛的就是日本的衛浴設備了。日本人把洗澡當成享受，但西歐人視為是單純的清潔身體，這種差異貝里安也曾經明白表示過。而且她很享受日本衛浴，特地在她巴黎的房子裡也弄了一套。她第二次來日本的時候還買了傳統的五右衛門鐵製浴缸（編註：五右衛門風呂的典故出自安土桃山時代一名義賊石川五右衛門被處死時所用的鐵鍋）回去裝在她那間阿爾卑斯山的小屋裡。我記得那時候她很仔細研究了澡盆的結構跟排風管等等。

貝里安無疑是近代設計界的頂尖好手，她第一次來日本時，曾經很感嘆地說日本的新建

築物設計得很糟，百貨公司賣的東西一味模仿地模仿西方的表象，品質太差。不過她很喜歡日本傳統的地方民藝品，她從中看見了從日本人生活淬煉出來的純粹之美。但是她是不會對土產店或陳列館裡擺的那些東西多看一眼的，我們到處跑的時候，她總是直接跟當地人接觸，很快就跟工人們混熟，了解產品特質跟製作方式。不過她不會原原本本去重現一件民藝品，她常說：「真正發揮傳統的方式是去善用傳統本身所具有的恆常特質，創造出新的產物，而不是把東西原封不動照抄一遍。」我覺得自己從她身上學到了很多「傳統」與「創新」這兩個字之間的關係。接下來，我想舉幾個她常說的話為例。

「你們不是常常拿著你們祖先或自己製作的東西嗎？當你們把東西拿在手上，不會光看表面，應該也可以從這樣東西的使用者的精神和生活、甚至是從使用方法中學到什麼吧！既然如此，當你們對待一件歐洲產品時如果只看到表象而不去思考背後的情況，我覺得那是捨本逐末。」

「日本人為什麼只學歐洲人不要的、失去了當地純潔、簡明等等優良傳統的東西呢？」

「日本產品應該要走向何方？要往什麼方向探索、要以什麼為依據、如何表現？我想日本最應該做的就是把所有爛產品都丟掉，不要再一味錯誤地模仿外國，要摒除你們對歐洲的錯誤想像。歐洲人對日本人的生活還有日本藝術也有很多誤解，而造成這些誤解的，絕對是那些外銷的劣俗工藝品（還有基於同樣想法而製造出來的文化行銷）。」

「所謂設計是從生活與物品的碰撞中，不停去激盪出火花、創造出新產品。」

貝里安結束了日本各地的考察之旅後，於一九四一年在高島屋舉辦了一場非常轟動的成果展。那時正好戰爭迫在眉梢，物資缺乏得連根釘子都沒有，所以當時在貝里安指導下做出來的大多是一些用天然材料製作的竹製品、木製品跟陶器等等。例如我們在東北雪害實驗所的山口先生好意下，了解了各種東北簑衣跟草鞋的編織技術後把技術應用在編織地毯、布毯跟椅子上。另外，我們善用竹子的彈性設計了許多椅子跟床。當然在今天這種各種優異的材料源源不絕的時代裡，這些東西都不做了，但我們當時學的毋寧是做設計的態度跟方法。

貝里安不是那種趴在製圖桌前的人。她做設計的地方是工廠、工匠的工作室、材料現場跟處理材料的機器前。每一次她都會仔細跟工匠及技師檢討材料、適合的生產方式等等，也會一邊試試產品、一邊設計。我連一次都沒看過她用畫圖的方式做設計，更不用說，她非常不屑於把時間花在修飾圖面上。她批評一場展覽會的漂亮圖說很沒意義，因為那些都只不過是紙上設計。她認為：「那些圖說可能真的很漂亮，可是完全跟真實的生活脫節，而脫離了材料、技術層面的圖面根本就沒有用。」她覺得設計完成的時間點，是在一樣產品真正被製造出來的時候，至於在那之前的過程只不過是在思考設計而已。她只有在必須留下正確的記錄時才會繪製精準圖面。最近國內接連辦了許多脫離設計本質的工藝設計競圖，我想我們有必要稍微反省一下。貝里安除了很瞧不起這類展示無聊圖說的展覽會外，她也很明確地反對陳腐的工藝大師。例如她就曾經在展場一角擺了箱子，用來比較好設計

跟爛設計。她在擺了爛作品的箱子上，直接用紅色貼布貼上叉叉，可是當時那些箱子裡有

些裝了入選帝展的大師名作，因此大家應該不難想像當時引發了什麼風暴。那時候我跟高

島屋的人介在中間左右為難，只是貝里安說不撤就不撤，她的鬥志之強簡直是她師傅柯比

意的翻版。展覽開幕之前，貝里安曾經連續三天三夜沒睡覺，把我們這些助手累得東倒西

歪，至於那些工匠更是紅著眼眶繼續趕工，結果工匠看她那樣也受不了了，只好回來陪她趕到天亮。

貝里安還是覺得自己熬夜得莫名其妙，氣得集體罷工。

這個小故事應該看得出這個人的強悍。後來她跟我說過她當年進去柯比意事務所時的小故

事。當年她剛從巴黎裝飾藝術學院畢業時讀了柯比意寫的《現代裝飾藝術》，結果那本書

像是一道明光一樣射進了她當時茫然無從的心底。於是她二話不說就跑去柯比意的事務所

拜訪，可是柯比意從來沒有用過女員工，所以直接拒絕了她，但那之後貝里安也沒放棄，

又繼續問了兩、三次，可惜柯比意也接二連三地拒絕。直到有一次，貝里安有機會辦展的

時候，柯比意去看了她的展覽。結果貝里安在展場上又鼓起勇氣要求，也不知道柯比意是

不是敗給她的熱情了，又或者希望聽聽女性在建築上的意見，終於答應。不過當然是不支

薪。貝里安進了事務所後，畫的圖全都被柯比意否決，用橡皮擦擦得亂七八糟，難過之下

貝里安曾經幾次想放棄，但終於堅持了下來，最後成為柯比意的左右手。

戰後，貝里安再次於高島屋舉辦展覽會，就當時的情況來說算是相當奢侈的展覽。連續

兩次擔任高島屋負責人的川勝先生其辛苦不在話下。現在貝里安雖然已經回歸家庭，但她

無疑愈來愈活躍，包括她最近為法國航空做的設計在內。我們兩人一個在法國、一個在日本，要面對的情況不同，做的產業也不一樣。貝里安主要從事室內設計，我則做工業設計。我們兩個在某些看法上或許不同，但我對於她做設計的方法以及她在堅持人性化的觀念上依然跟以前一樣尊敬。貝里安也重新帶給了我勇氣。我也有絕不向現實低頭，一定要奮勇驍戰到底的覺悟。

柳工業設計研究會

柳工業設計研究會

我開始從事工業設計是在從菲律賓戰場回來後不久，當時戰爭剛結束，連根釘子都沒有，只剩下泥土，所以一開始做的是陶器設計。

但滿目瘡痍的戰後社會裡，根本沒有工廠願意跟新人合作。從前工廠是用煤礦當燃料而不是用石油，不過戰爭時，煤礦全都被徵收光了，陶器工廠也很煩惱。於是在這種情況下，我就提出以煤礦當成交換條件，終於找到願意配合的工廠。我先想辦法弄到從戰時沉到海裡的戰艦上打撈起來的煤礦給廠商，讓他們把我的設計做出來。但這個來源很快就沒了，於是只好退而求其次，用還沒完全變質的褐煤當燃料。可是褐煤燒出來的火力不夠強，因此陶器表面時常凹凸不平，失敗率很高。

我把做好的作品挑出來送到三越，不過馬上就吃了閉門羹，因為三越覺得沒有圖案的陶器只是半成品而已。幸好那時候銀座後面有位從法國回來的人開的咖啡店，對方很喜歡我的作品，就這麼開啟了我第一扇窗。慢慢地社會上也接受起了白色陶器。我為了設計陶器還曾經睡在名古屋的陶器工廠裡，學到了很多，特別是石膏成模的方法對我幫助很大，後來我做設計時常用這種模造法來做模型。

後來我也開始接到一些鬧鐘跟水龍頭等等的設計，於是請了兩個助手，在自家狹窄的房

子裡因陋就簡開起了設計事務所。不過那時候還是入不敷出。工業設計這個詞應該是戰後不久才被小池新二引介來日本，因此當時大家對於這個詞還不熟悉。後來雷蒙德‧洛威的大作《從一支口紅到火車》被譯介成日文後，大眾才知道原來工業設計無論對設計者或生產者來說都很重要。我記得松下幸之助去美國後發現工業設計是今後生產上必備的環節後，趕緊在公司裡成立設計部也是那個時期的事。

不過那時候我的事務所在經濟上還沒脫離泥沼。當時雷蒙德‧洛威應邀來日本為菸草公司設計了PECAE牌的菸盒包裝，拿了一百五十萬日圓的設計費。當時的一百萬日圓少說也是今天的五百萬以上，我們這群設計師根本還拿不到他的十分之一，所以大家都很驚訝。

不過也拜此所賜，後來設計界的設計費就調漲了。

一九五二年，每日新聞社主辦了第一屆新日本工業設計競圖案，參選之後我得到了首獎，拿到了一百萬日圓的獎金。那時候感覺真是天上掉下來一大筆錢，於是我把其中一部分捐給前一年成立的日本工業設計協會，剩下來的錢則拿來成立財團法人柳工業設計研究會。那時候我的想法是這不是我個人的錢，這筆錢應該要拿來提振整個工業設計界的環境。

於是自此之後，我的事務所就轉型成了財團法人柳工業設計研究會。那時候應該還沒有什麼設計事務所以財團法人的組織形式成立，我們之所以可以拿到文部省的許可，我想是因為我們追求經濟與文化兼顧，並以滿足設計倫理化為準則。因此柳工業設計研究會一直避免追隨流行、設計商業主義式的產品，我們只設計貨真價實的好產品。此外我們也設計

了許多公共設施，這也是柳工業設計研究會的特色。同時我們也協助政府與民間成立優良設計（GOOD DESIGN）組織，並積極辦展，將德國、斯堪地那維亞諸國、英國、法國、義大利等國的好設計介紹給日本。

本研究會的作品也榮獲紐約現代藝術博物館、大都會藝術博物館、法國羅浮宮、阿姆斯特丹市立美術館等組織收為永久館藏。

本研究會的員工人數基本上維持在五至十人，大部分都是來自工業設計、建築甚至工程技術相關的大學。本研究會非常重視手作，這是我們的信念，因此做設計時以模型為主，小小的研究室裡擺滿了各種機械跟參考資料，像個大垃圾場一樣，跟一般事務所很不同。另外，

由於我們是財團法人，每年都會向主管單位文部省提出事業報告書跟會計報告。

柳宗理　年譜簡表

年代（年齡）	大事紀	作品
1915（0歲）	・六月生於東京市原宿，為父柳宗悅與母柳兼子的長子。	
1935（20歲）	・就讀東京美術學校西洋畫學科。	
1936（21歲）	・日本民藝館開館（東京市目黑區駒場）。	
1939（24歲）	・東京美術學校西洋畫學科畢業。	・美術特輯《前衛藝術》 ・封面「史特拉汶斯基・火鳥」
1940（25歲）	・被任命負責社團法人日本輸出工藝聯合會	
1941（26歲）	・陪同夏洛特・貝里安考察日本各地，並協助《選擇 傳統 創造展》展覽會（東京及大阪高島屋）。	
1942（27歲）	・擔任坂倉準三建築研究所研究員（至1945年） ・參與《李奧納多・達文西展》（上野）之展場設計。	
1943（28歲）	・以陸軍報導部宣傳班員身分赴菲律賓（1945年於當地因戰敗被捕）。	

年（歲）	事項	作品
1946（31歲）	・自菲律賓返國。開始研究工業設計。	・松村硬質陶器系列 ・卡帶錄音機（東京通信工業） ・水龍頭（西原衛生工業所）
1948（33歲）	・成立工業設計研究所。	
1950（35歲）	・參與成立日本工業設計師協會（JIDA）。	
1952（37歲）	・以唱盤機（首獎）與真空管包裝設計兩項入圍第一屆日本工業設計競圖（現每日ID賞）。	
1953（38歲）	・成立財團法人柳工業設計研究會（駒場）。 ・擔任女子美術大學講師（至1967年）。 ・成為國際設計學會（現日本設計協會）會員。	・厚底圓筒Y型杯（山谷硝子） ・快煮壺（東京瓦斯） ・沙拉油罐標籤（岡村製油） ・摺疊桌（山口木材工藝） ・象椅（小，壽社） ・縫紉機（RICCAR縫紉機） ・油畫管裝顏料、清潔容器（KUSAKABE）
1954（39歲）	・擔任金澤美術工藝大學產業美術學科教授。	・摩托車研究模型 ・蝴蝶椅（天童木工）
1955（40歲）	・以講者身分出席第六屆亞斯本設計大會（Aspen Design Summit）。 ・考察歐美工業設計。	・白瓷土瓶、醬油罐（岐阜縣陶瓷器試驗所） ・電動三輪車（三井精機） ・染分皿（牛之戶窯） ・瓦斯暖爐（東京瓦斯）
1956（41歲）	・第一屆柳工業設計研究會個展（銀座松屋）。	

1957（42歲）

· 獲邀參加第十一屆米蘭三年展，獲頒工業設計金獎。

· 咖啡杯盤（知山陶器）
· 不鏽鋼水壺（上半商事）
· 油畫用調色刀（KUSAKABE）
· 土瓶（京都五條坂窯）
· 焦炭火爐（千葉鑄物）
· 月刊《意匠》封面
· 雙回轉式低盤秤（寺岡精工所）

1958（43歲）

· 參加「優良設計交流展」（北歐）。
· 「蝴蝶椅」獲得紐約現代藝術博物館選為永久館藏。

1959（44歲）

· 小型麵包車（富士汽車）
· 象椅（大，壽社）
· 不鏽鋼碗（上半商事）
· 《form》12月號封面設計

1960（45歲）

· 於第十二屆米蘭三年展展出「蝴蝶椅」等作品。
· 「柳宗理陶器的設計展」（松屋銀座）。
· 擔任世界設計大會（東京）執行委員。

1961（46歲）

· 獲聘為西德卡塞爾設計專業學校教授（1962年回國）。

· 吧台椅（壽社）

1963（48歲）

· 單柄鍋（Kewpie）
· 膠帶台（共和橡膠）
· 桌秤（寺岡精工所）
· 電動縫紉機（RICCAR縫紉機）

1964（49歲）

· 獲邀參展第三屆卡塞爾文件展（西德）。

年	事項
1965（50歲）	·第二十屆設計藝廊展（Design Gallery）「無名設計展」（銀座松屋）。 ·洗臉台（只有洗臉盆是用陶器、東洋陶器） ·雙耳鍋（Kewpie） ·「志度餐廳」看板 ·小芥子人偶（鳴子高龜） ·聖火棒、聖火搬運用容器、代代木游泳比賽場的觀眾席座椅、貴賓席座椅、泳池畔觀眾席（以上是為東京奧運設計） ·烤鍋（出西窯） ·收納椅（壽社） ·皇宮新宮殿用衛生設備、洗臉盆（東洋陶器） ·龜（鳴子高龜） ·柳工業設計研究會小屋的室內設計（輕井澤） ·玻璃杯（佐佐木硝子） ·組合式出風口、出風口的型錄封面設計（以上為高砂熱學工業設計）
1966（51歲）	·以日本代表身分出席國際設計會議（芬蘭）。

1967（52歲）	1968（53歲）	1969（54歲）	1970（55歲）										
	・第五十二屆設計藝廊展「柳宗理 天橋計畫案展」（銀座松屋）。												
・《國立博物館》、《羅浮宮》書籍設計（以上皆為講談社）	・角錐玻璃杯、玻璃壺（以上皆為山谷硝子）	・箱根組木的包裝	・曲木收納桌椅（秋田木工）	・「產業廢水處理裝置」、「污水處理裝置」的型錄封面設計（西原衛生工業所）	・鴿笛（鳴子高龜）	・御神酒酒壺（牛之戶窯）	・可動式玩具小狗與小鳥等	・無扶手椅（壽社）	・新型桌秤（寺岡精工所）	・Kopf的開罐器（小坂刃物）	・產品展示架（奧利維堤〔Olivetti〕）	・橫濱野毛山動物園與公園的導覽圖、公園的天橋（橫濱市）	・茶几與椅子（壽社）

	1971（56歲）	1972（57歲）	1973（58歲）	1974（59歲）	1975（60歲）
		·於國際筆會（京都）演講「設計與日本傳統」。 ·成立柳設計股份公司（現柳商舖）。	·擔任國際工藝展（加拿大）評選委員。 ·開設柳宗理作品的常設展示室（＊柳商舖）（東京濱松町）。		·於「20世紀」論壇（京都）中演講。 ·舉辦「柳宗理設計展」（銀座松屋）。
	·《世界的美術館36卷》中的「弗里爾美術館（Freer Gallery of Art）」II」封面設計（講談社）	·餐桌椅（天童木工） ·聖火台、聖火盆、聖火棒（以上皆為札幌冬季奧林匹克執行委員會所設計） ·大阪樟葉新城天橋 ·橫濱市營地下鐵設備設計（橫濱市） ·香菸盒（青木金屬） ·鋁製鉛筆筒、雜物盒 ·不鏽鋼餐具（佐藤商事） ·茶几、椅子（天童木工） ·圖繪碗、單柄茶壺（急須）、茶杯（以上皆為白山陶器） ·曲木鏡（秋田木工） ·廁紙架「PON」（寺岡精工所） ·公車亭（壽社） ·唱片封面「柳兼子」			

1976（61歲）	1977（62歲）	1978（63歲）	1979（64歲）
·就任日本民藝館館長。	·就任日本民藝協會會長／大阪日本民藝館館長。	·獲頒羅馬提伯里納學院院士。	

·清酒杯（佐佐木硝子）

·垃圾桶、菸灰缸（以上皆為青木金屬）

·柳商舖櫃檯用桌子與收納櫃

·《民藝》封面、圖表（日本民藝協會、～2006年）

·日本民藝館海報（日本民藝館、～2004年）

·扶手椅（天童木工）

·黃銅吊燈（單層、三層）

·半地下結構的高速公路與普通道路的交流道專案　橫濱新道（日本道路公團）

·新交通系統／雙用途公車站專案、筑波學園廣場的計畫專案

·鑄鐵控制閥（北沢製閥工業）

·紅白酒杯、可堆疊式花瓶、啤酒杯（以上皆為山谷硝子）

·黃銅桌燈

1980（65歲）	1981（66歲）	1982（67歲）
．「柳宗理展」（義大利米蘭市立近代美術館）。		．於DESIGN 81（芬蘭赫爾辛基）發表主題演講「傳統與創造」。 ．成為芬蘭設計師協會名譽會員。 ．獲頒紫綬褒章。
．和紙吊燈（單層型、三層型） ．青銅控制閥（北沢製閥工業） ．筆筒、置物盒（武智工業橡膠） ．中國製篩形吊燈 ．美術館的鋼管圓頂結構規劃設計案 ．東名高速公路東京收費所隔音牆（日本道路公團） ．ＦＤ-１、ＳＹＳＴＥＭ-１、WRITER-A（以上皆為山下系統家具）		．白黑方形餐具（加正製陶） ．螺旋形展望台設計案（町田市） ．黑柄餐具（佐藤商事）

1983（68歲）	1984（69歲）	1985（70歲）	1986（71歲）	1987（72歲）	1988（73歲）
・獲聘為孟買理工大學設計中心教授。	・舉辦「柳宗理展」（東京義大利文化會館）	・出版《設計——柳宗理的作品與思想》（用美社）	・「蝴蝶椅」被選為大都會美術館永久館藏。 ・於世界工藝大會（加拿大）演講。	・獲頒旭日小綬章。	・「柳宗理設計」展（有樂町西武創作者藝廊）。
・鸚鵡螺雕塑（日本冶金） ・柳宗悅蒐集《民藝大鑑》書籍設計（筑摩書房） ・鳥籠（山川藤） ・關越汽車公路之關越隧道口設計（日本道路公團） ・日本民藝館創設50周年記念碑 ・《芹沢銈介型紙集》（民藝業書第一卷、藝草堂） ・「日本民藝展」展示（印度新德里） ・《纏》（民藝業書第二卷、藝草堂） ・「ＳＴＤ浴室坐板」型錄的封面設計（山下系統傢俱、〜1997年） ・《花紋摺——內山光弘的世界》（民藝叢書第三卷、藝草堂） ・前川設計研究所（ＭＩＤ）大樓導覽用看板					

1989（74歲）

・櫻木町大岡川天橋
・柳式椅凳（以橡木曲木工法重製餐椅與扶手椅、BC工房）
・松村硬質陶器系列（重新推出骨瓷版本，NIKKO）
・東名高速公路足柄橋（日本道路公團）

1990（75歲）

1991（76歲）

・展出「日本民藝展」、「棟方志功展」（倫敦、格拉斯哥等地）

1992（77歲）

・成為東武百貨公司「今日設計國際委員會」會員（Design Today International Committee）。
・擔任沖繩縣立藝術大學美術工藝學部兼任講師（1994年成為客座教授）。
・獲頒國井喜太郎產業工藝獎。

・展出「日本民藝展」（義大利羅馬日本文化會館）
・不鏽鋼水壺（佐藤商事）
・東京灣縱貫公路木更津收費所（日本道路公團）

1993（78歲）

・「Design Today展」（東武百貨公司）

1994（79歲）

・在「日本設計展」展出蝴蝶椅等九件作品。

1995（80歲）

・蝴蝶椅（在海外的製造與銷售委由瑞士Wohnbedarf）。

年份	事件	作品
1997（82歲）	·擔任金澤美術工藝大學特聘客座教授。	·三角椅子系列（BC工房） ·不鏽鋼單柄鍋、廚具（以上皆為佐藤商事） ·書桌（白崎木工） ·三種地藏 ·延伸桌（天童木工） ·殼椅、收納椅、餐桌（以上皆為天童木工） ·BOX棚（大谷產業） ·白瓷土瓶（復刻、天草高濱燒） ·不鏽鋼雙耳鍋、義大利麵鍋、鐵平底鍋、濾盆（以上皆為佐藤商事）
1998（83歲）	·4月「柳宗理 戰後設計的先驅」展（Sezon美術館）。	·安樂柳椅子（BC工房） ·象腳椅（復刻象腳椅、英·Habitat～2002年） ·牛奶麵包、打蛋器（以上為佐藤商事）
1999（84歲）	·10月「柳宗理 椅子的收藏展」（坂畫廊Gallery SAKA）「柳宗理展 生活中的設計」（東京國立近代美術館」。	·織品 ·染分皿（復刻、因州中井窯）
2000（85歲）	·「柳宗理 生活中的設計」展（Living Design Gallery）	

年		
2001（86歲）	・「柳宗理的眼與手」展（島根民藝美術館）	・中井窯精選系列（因州中井窯）
2002（87歲）	・獲選為日本文化功勞者。 ・6月「柳宗理展」（靜岡文化藝術大學藝廊）	・南部鐵器系列、不鏽鋼夾、服務餐具類（以上為佐藤商事） ・桌子（BC工房） ・曲木椅子（復刻、秋田木工）
2003（88歲）	・出版《柳宗理隨筆》（平凡社）。 ・「柳宗理展　生活與道具展」（熊本國際民藝館）	・耐熱玻璃碗類、四種廚房刀具（以上為佐藤商事） ・象腳椅（材料由FRP改為PP重製、Vitra Design Museum）
2004（89歲）		・土瓶（復刻）、出西窯精選系列（出西窯） ・邊桌（復刻、壽社）
2006（91歲）	・「出西窯與柳宗理　邂逅黑土瓶的製作」（TOM藝廊）	・柳式椅（以一根曲木來製作扶手的復刻版）、餐桌（以上為飛驒產業）
2007（92歲）	・「柳宗理展　生活中的設計」（東京國立近代美術館）	・鑄鋁鍋、木盤系列（以上為佐藤商事）
2008（93歲）	・獲得英國皇家文藝學會授與皇家工業設計（Hon RDI）的稱號。 ・出版《柳設計》（平凡社）。	

2009（94歲）

2010（95歲）

2011（96歲）

・12月25日逝世。

・獲頒正四位（編按：日本律令制的位階之一），旭日重光章（編按：日本的勳章之一）。

・紋次郎收納椅、茶几（復刻、飛驒產業）

・鐵製平底鍋（纖維線加工）（佐藤商事）

初刊一覽

■ 何謂設計

無名設計——初刊於《無名書》（一九八八年十一月，*LIBRO*），次刊於《柳宗理設計》（一九八年十月，河出書房新社）。

何謂工業設計——《每日新聞》一九五三年七月二十一日。

產業設計在造形上的訓練——《工藝新聞》第十八卷九期（一九五〇年九月，技術資料刊行會）〈特集——設計與企業〉其中一篇。

傳統與設計——《每日新聞》一九六七年九月四日。

對抗設計的一致化——《SD》七四期（一九七〇年十二月，鹿島出版會）。

對美麗橋樑文化的期望——《朝日新聞》一九七六年九月二日。初刊副標「國際競圖亦可行」。次刊於《柳宗理設計》。

機械時代與裝飾——《SD》一五一期（一九七七年四月）。

設計考——初刊於《設計——柳宗理的作品與思想》（一九八三年六月，用美社）。次刊於《柳宗理設計》。

■ 設計誕生的瞬間

設計備忘錄——《工藝新聞》十七卷一期（一九四九年一月，技術資料刊行會）。刊載於〈我設計的商品〉欄中。初刊副標為「設計硬質陶器時」。

采木拼嵌的包裝——《設計》八七期（一九六六年八月，美術出版社）。初刊標題〈柳工業設計研究會近作——其一，組木包裝〉。

膠帶台——《DESIGN》八七期（一九六六年八月）。初刊標題〈柳工業設計研究會近作——其二，桌上型膠帶台〉。

塑膠與產品設計——《工藝新聞》三四卷四期（一九

六七年八月，丸善）。〈塑膠特集〉其中一篇。

關於現代餐具（陶瓷器）的設計──《現代之眼》三二七號，東京國立近代美術館「現代的食器──注」之前關於現代的食器（陶瓷器）的設計〉。重新收錄於「美術家們的證詞　東京國立近代美術館新聞《現代之眼》選集」（二〇一二年十月，美術出版社）

蝴蝶椅──《新建築》七五卷二期（二〇〇〇年二月）。初刊標題〈設計誕生的瞬間──其二，蝴蝶椅〉，編輯部訪談。

橫濱地下鐵的車站家具設計──《Interior》一六七號（一九七三年二月，Interior出版）。

天橋與都市美──《中日新聞》一九六八年九月二十四日、《西日本新聞》同年九月二十五日、《北海道新聞》同年十月三日。其中有些初刊標題為〈都市美感與天橋〉。

高速公路的設計──《高速公路與汽車》二七卷十期（一九八四年十月，高速公路調查會）。

■ 新工藝／生之工藝

新工藝──初刊於《民藝》三八〇─四〇八期（一九八四年八月-一九八六年十二月，日本民藝協會）。次刊於《Casa BRUTUS》十一期〈SORI YANAGI A DESIGNER〉（二〇〇一年二月／二〇〇三年五月重刊，MAGAZINE HOUSE）。

生之工藝──初刊於《民藝》四〇九─四二八期（一九八七年一月─一九八八年八月）。次刊於《Casa BRUTUS》十一號〈SORI YANAGI A DESIGNER〉。

■ 日本之形・世界之貌

纏──純粹而強烈的輪廓──初刊於《民藝》三一三期（一九七九年一月）。封面圖案解說。次刊於《纏》（《民藝叢書》二卷，一九八七年五月）收錄前半部。

謙遜簡樸又純潔之形──注連繩──初刊於《銀花》五二期（一九八二年十二月，文化出版

局）。次刊於《民藝》五三○期（一九九七年二月號）做為封面圖案解說。

花紋摺──初刊於《民藝》三四九期（一九八二年一月）做為封面圖案解說。次刊於《銀花》五五期（一九八三年八月），標題改為〈內山光弘先生與花紋摺〉。不久後，將原文增修為《花紋摺──內山光弘的世界》（《民藝叢書》第三卷，一九八八年七月，藝草堂）。

糕點模印考──《民藝》三三二期（一九七九年十月），做為封面圖案解說。

潑釉考──《民藝》三二三期（一九七九年十一月），做為封面圖案解說。

拜見懷山面具──《民藝》四七二期（一九九二年四月），做為封面圖案解說。

紅瓦上的石獅爺──《民藝》三五○期（一九八二年二月），做為封面圖案解說。

拉達克的工藝文化──《民藝》三五八期（一九八二年十月），做為封面圖案解說。

尼泊爾之眼──《民藝》三一七期（一九七九年五月），做為封面圖案解說。

不丹建築與慶典──《approach》七五號期（一九八一年九月，竹中工務店）〈特集──桃花源不丹〉之其中一篇。

南義土盧洛民家──《民藝》三三二期（一九八○年八月），做為封面圖案解說。

■ 民藝與現代設計

宗悅的收藏──初刊於《柳宗悅全集》著作篇第二十二卷（下）月報（一九九二年五月，筑摩書房）。次刊於《民藝》四七三期（一九九二年五月）之《柳宗悅全集》著作篇大功告成〉之其中一篇。

河井寬次郎的「手」──《民藝》三三六期（一九八○年十二月），做為封面圖案解說。

濱田庄司的成就──《民藝》三○三期（一九七八年三月）〈特集──悼濱田庄司先生〉之其中一篇。

幕尚未落下──《民藝》三三○期（一九七九年八月）〈特集──悼濱田庄司先生〉之其中一篇。

尼泊爾之眼──《民藝》三一七期（一九七九年八月）〈特集──悼巴納德・李奇先生（上）〉之其中一篇。

苦鬥而精采的人生──初刊於《月刊角川》二卷九期（一九八四年九月，角川書店）〈非小說特集──各自的秋〉之其中一篇。初刊標題為〈吾母柳兼子〉。次刊於《民藝》三八〇期（一九八四年八月）〈思慕柳兼子老師〉之其中一篇，修增原文並改標題為〈苦鬥而精采的人生〉。

柳宗悅的民藝運動與今後開展──《銀花》五四期（一九八三年六月）〈特集──柳宗悅：心眼之美〉其中一篇。

貝里安二、三事──初刊於《設計》三五期（一九六二年八月）〈日本近代設計運動史之八〉其中一篇。次刊於《日本近代設計運動史》（一九八七年十二月，工藝財團）。

柳工業設計研究會──《日本近代設計運動史──一九四〇年代─一九八〇年代》（一九九〇年五月，鶺鴒社）。

刊載圖說一覽

第十一頁──龜（一九六五年）、鴿笛（一九六八年）

第十五頁──《無名設計展》陳設（一九六五年，銀座松屋）

第二十頁──麵包車草模

第三十五頁──東名高速公路足柄橋（一九九一年）

第五十九頁──椅子草模（一九五四年）

第六十六、六十七、六十八、七十頁──塑形過程（一九四九年）

第六十九頁──陶瓷草模（一九五六年）

第七十三頁──采木拼嵌包裝（一九六九年）

第七十六頁──膠帶台（一九七〇年）

第七十九頁──收納椅（一九六五年）

第八十三頁──白瓷醬油瓶（一九五六年）

第八十九頁──蝴蝶椅（一九五四年）

第九十二頁──橫濱市營地下鐵設備設計（一九七三年）。上：月台倚背桿、下：月台飲水機與汲水器

第九十七頁──天橋計畫案（一九六八年）。上：葉形、下：圓環形

第一〇四頁──東名高速公路東京收費所隔音牆（一九八〇年）

第一一二頁──《民藝》三〇九期封面設計（一九七八年九月，為柳宗理設計的第一期）

第一六一頁──與收納椅草模

第一六二頁──於《柳宗理》展場（一九八〇年，米蘭市立近代美術館）

第一六三頁──《柳宗理》展陳設（一九八〇年，米蘭市立近代美術館）

第一六四頁──柳工業設計研究會室內

第一六五頁──柳宗理收藏、拍攝之物件

第一六六頁──不丹女子的正式服裝（一九八一年）

第一六七頁──於非洲取材之時（一九八五年）。上：於馬利共和國古都傑內與少女們，下：多貢人在守喪結束後的「希基」儀式中戴著面具登場

說明

□本書原文為日文。

□翻譯自柳宗理隨筆。

□內文之篩選收錄與全書架構由本書作者與柳工業設計研究會、平凡社編輯部製作。

□收錄之文章依主題分為五章。

□基本上採用初刊版本，若於再次刊載於其他媒體時增修內文，則採增修後版本。

□原則上，舊的語法與舊字體全改為新語法與新字體，部分漢字、用語與專有名詞亦改為新用法。然雖力求統一，發表時間與刊載媒體繁雜難齊，某些地方仍沿用初刊之用法。

□部分初刊時的主標題與副標題已酌做修改，同時更動或省略了部分圖案。

□已改訂初刊時的明顯錯誤，同時配合新版圖案之刪減、更動，將相關內文酌做省略、訂正。

□本書根據二〇〇三年六月及二〇一一年平凡社所出版的單行本及新版文庫本重新修訂內文與附錄年表。

協力者

藝術總監　柳宗理
　　　　　一般財團法人柳工業設計研究會

照片攝影　柳宗理

　　　　　古屋英之助
　　　　　杉野孝典
　　　　　關豐
　　　　　田中俊司

照片提供　一般財團法人柳工業設計研究會
　　　　　日本民藝協會
　　　　　公益財團法人日本民藝館
　　　　　河井寬次郎記念館

編集　　　一般財團法人柳工業設計研究會

封面玻璃作品　佐藤萬里子

封面攝影、題字　柳宗理

作者　　　柳宗理

企劃　　　柳新一（一般財團法人柳工業設計研究會）

翻譯　　　葉韋利（p8-110）
　　　　　蘇文淑（p113-281, 294-300）
　　　　　王筱玲（p112, 128, 129, 133, 134, 137, 140, 280-292）

特約主編　王筱玲

校對　　　賴譽夫

設計・排版　IF OFFICE

主編　　　賴譽夫

發行人　　江明玉

發行所　　大鴻藝術股份有限公司—大藝出版事業部
　　　　　台北市103大同區鄭州路87號11樓之2
　　　　　電話：（02）2559-0510
　　　　　傳真：（02）2559-0508
　　　　　E-mail：service@abigart.com

總經銷　　台北市114內湖區洲子街88號3F
　　　　　電話：（02）2799-2788
　　　　　傳真：（02）2799-0909

印刷　　　韋懋實業有限公司

發行日　　2015年6月初版一刷
　　　　　2020年9月初版三刷

ISBN　　　978-986-91115-6-0

Original Japanese edition published in 2003 by HEIBONSHA Ltd. Publishers.
Complex Chinese Character translation rights arranged with BIG ART PRESS.

國家圖書館出版品預行編目（CIP）資料

柳宗理隨筆／柳宗理作；蘇文淑，葉韋利，王筱玲譯. -- 初版. -- 臺北市：大鴻藝術，2015.06
304面：14.8×21公分. --（藝知識；9）ISBN 978-986-91115-6-0（平裝）
1.工業設計　2.文集　　　　　　　　　964.07　　　　104008123